JOSÉPHIN PÉLADAN

LA
DÉCADENCE ESTHÉTIQUE

L'ART
OCHLOCRATIQUE

AVEC UNE LETTRE DE

JULES BARBEY D'AUREVILLY

& LE PORTRAIT DE L'AUTEUR

Héliogravé par Dujardin, d'après une photographie de Cayol.

PARIS
CAMILLE DALOU, ÉDITEUR
17, QUAI VOLTAIRE, 17

1888
Tous droits réservés.

L'ART OCHLOCRATIQUE

TOME PREMIER

N°

JOSÉPHIN PÉLADAN

LA
DÉCADENCE ESTHÉTIQUE

I

L'ART OCHLOCRATIQUE

SALONS DE 1882 & DE 1883
AVEC UNE LETTRE DE
JULES BARBEY D'AUREVILLY
& LE PORTRAIT DE L'AUTEUR

Héliogravé par Dujardin, d'après une photographie de Cayol.

PARIS

CAMILLE DALOU, ÉDITEUR
17, QUAI VOLTAIRE, 17

1888
Tous droits réservés.

A

MADAME CLÉMENTINE H. COUVE

Madame,

Daignez permettre cette salutation et que Votre nom sourie sur mon œuvre.

Parmi les Grandes Dames, patronnesses de l'éthopée qui ont osé applaudir mes audaces, je Vous salue la première.

Accueillez cet hommage de respect, d'admiration et de gratitude comme l'eût accueilli une de ces princesses de la Renaissance, dignes sœurs des Vinci, des Alberti, des Ficin.

En ce temps fa'e, quatre personnages jouaient toute la comédie humaine sous le ciel italien.

Le pape, le condottiere, l'artiste et la princesse. Ils croyaient à l'Église et à la Gloire ; ils se sentaient immortels et voulaient ne pas mourir, même pour ce monde périssable ; et tous quatre s'émulant et collaborant à une noble conquête de la mémoire humaine : le condottiere se blasonnait des clés vaticanes et l'artiste portait les couleurs des princesses.

Ce commerce grandiose de l'homme du Verbe et de l'homme du Glaive; ce doux commerce de l'homme du Rêve et de l'être irréel — s'accomplissaient en rituel majestueux de la culture et de l'individualisme : l'époque qui les vit s'en est appelée belle.

Certes le péché grouillait, la passion ardait, l'entité dévorait autour d'elle; mais ces heurts jetaient de la lumière; on ne vit lors ni vertu médiocre, ni vice tempéré.

En la presqu'île sainte, le cœur battait plus haut que la bannière et les pensées valaient les noms.

Aujourd'hui! las, le pape est prisonnier des faquins; le condottiere s'appelle, ô dérision, matricule tant, l'artiste est livré aux bêtes et la princesse... comme disparue.

L'esthète, à qui Dieu a commis la décoration de la terre, cherche opiniâtrement, à travers le pandémonium ochlocratique, les membres épars du Grand Orphée latin.

Quelle joie à la rencontre d'une survivante de la Grande Race, — qui a ses papiers en Platon et sa primitive histoire au Sepher d'Hahnock!

Cette joie, Madame, Vous me l'avez donnée, glorieusement.

L'Abstrait seul existe : l'idée seule est vivante : devant un Verbe entité de Beau, les faits se pulvérisent en non-lieu ; il ment, le méchant qui voit l'avènement de l'ombre : il ment, il y a intermittence de lumière, voilà tout!

Ce qui diffère entre 1400 et 1888 ne diffère qu'à la rue.

Au Louvre, au Vatican, à Notre-Dame; au grenier du savant, au laboratoire du mage, au boudoir des Platanes; rien n'est changé. — Et Vous êtes, Madame, la réalité répondante à cette exhortation de Galateo *(ep. III),* « Incipe aliquid de viro sapere, quoniam ad imperandum viris nates es. Ita, fac, ut sapientibus viris plac , ut te prudenté et graves viri admirentur et vulgi et muliercularum studio et judicia despicias. »

Au cœur de la Provence démocratique, Vous êtes Italienne du patriciat; Les Platanes respirent l'humanisme et non le félibrige :

J'exprime ici le suffrage que mon maître Léonard, le demi-dieu, eût exprimé en donnant une sœur à sa Lise, par Votre icone; n'avez-Vous pas

du reste conquis l'hommage de celui qui incarne tout le feu d'un quattrocentiste, — Jules Barbey d'Aurevilly.

J'aurais pu déjà Vous traiter, Madame, insolemment de confrère : voyez que je néglige Votre écriture parmi Vos rayonnements ; le grand mérite d'une femme, ce n'est jamais ce qu'elle fait mais bien ce qu'elle inspire : le mirage qu'elle produit aux yeux léonins et aquilins ; et réapparaître princesse au sentiment des florentins survivants, voilà, Madame, Votre incomparable prestige.

Vous avez écrit, comme il convient, par intermède aux discours, aux rêves et aux prières.

La fluide délicatesse de Gabriel Rossetti Vous séduisit : et à travers Votre doux cœur les brumes de ce poète se filtrèrent en adamantines gemmations. La Maison de Vie passait pour intransportable en français, Vous l'avez traduite mot à mot, comme François Ier voulait emporter la Maison Carrée pierre à pierre. Cela ne suffisait pas à Votre subtilité. A côté de la version servile et littérale, Vous avez paraphrasé : avec quel art de la nuance, de la pénombre d'expression, je ne saurais le dire.

Le ménestrel de la Damoiselle Élue Vous a d'inouïes obligations. Comme Audran corrigeait la ligne d'un Titien en le gravant, Vous avez donné à Votre version littéraire une définitivité nerveuse, précise et colorée qui fait le texte semblable à une ébauche que Vous auriez finie en tableau.

Mais voici mieux ; puisque voici Vôtre.

Consciente que de l'écritoire féminine aucun livre n'est jamais sorti, mais d'admirables morceaux, Vous n'avez pas prétendu à l'œuvre méthodique ; impressions tantôt lyriques, tantôt analytiques, Vous avez parfait d'incisives notations et de beaux poèmes en prose.

Votre Cauchemar de la Vie, cette fantaisie shakespearienne, la Plainte de la Chimère qui s'intercalerait impunément dans Flaubert, pour ne citer que deux proses, valent parmi les meilleures pages jaillies d'une main de femme depuis George Sand.

Le devoir néo-platonicien de retrouver les Diotime, les Beatrice, les marquises de Pescaïre, le devoir esthétique de magnifier la beauté,

triplement couronnée de vertu, d'intelligence et de bonté, je le commence par Vous, Madame.

Des trop brèves heures florentines avec Votre cher époux, écoulées aux Platanes ; des heures d'Aurevi'lyennes ensemble vécues ; de notre intimité d'auteur à préfacier :

Ici se perpétuera le souvenir pieux d'un passant dont Vous avez ébloui les rêves et un moment arrêté le regret des époques mortes.

Le plus respectueux de Vos admirateurs.

JOSÉPHIN PÉLADAN.

Paris, mai 1888.

La Décadence latine s'ouvre par une parole d'Aurevillyenne,

Je veux un pronaos semblable d'honneur et de fortune à La Décadence esthétique.

Et comme je me suis fait une préface avec un article,

Je me pare ici d'une lettre.

J. P.

Mon très cher Monsieur Péladan,

Je vous remercie de l'émotion que vous venez de me donner. J'ai lu hier votre troisième article, dans l'Artiste, que vous m'avez fait envoyer.

Il est très digne des deux premiers, et, réunis en volume, ils vont faire un superbe livre.

Je n'ai rien lu — en esthétique — de cette compétence, — de cette science et de cette éloquence.

Et quelle acuité dans l'aperçu!

Comme critique d'art, vous êtes supérieur aux autres, — non par comparaison avec eux, — mais vous l'êtes absolument, — en vous isolant, — et quand il n'y aurait pas d'autres à qui vous comparer, — et que vous écrasez.

J'ai aussi à vous remercier, cher Monsieur Péladan, de l'énorme place que vous me faites tenir dans votre beau travail. Mais ne croyez pas que mon jugement sur vous soit de la reconnaissance. Quand je vous dis supérieur, je vous parle avec la franchise d'un ingrat... Je ne le suis pas cependant. Vous n'avez pas seulement parlé de moi, mais vous avez pensé à moi pendant tout le temps que vous avez écrit vos articles. Positivement, je vous ai hanté, et ce m'est un charme!

Cette immanence de mon souvenir retrouvé à toute ligne de votre œuvre m'a donné une sensation nouvelle et délicieuse.

C'est la première fois que j'ai senti l'orgueilleux plaisir d'avoir pénétré si avant dans la pensée de quelqu'un.

.

JULES BARBEY D'AUREVILLY.

Paris, ce dimanche 20 aout 1883.

LE SALON DE 1882

CONSIDÉRATIONS ESTHÉTIQUES

I

LE MATÉRIALISME DANS L'ART

Il existe un parallélisme synchronique entre les idées et les œuvres d'un siècle, ses pensées et ses actes, son art et sa philosophie, sa poésie et sa religion. Le livre, le monument, la fresque expriment par ces modes différents les mots, les lignes, les couleurs, une même chose : l'état de l'âme d'une époque. Ainsi, l'art s'élève ou déchoit, selon que les cœurs se rapprochent ou s'éloignent de Dieu.

Ouvrons l'histoire.

L'idée de Platon est plastique, comme la forme de Phidias, comme le plan d'Ictinus.

Les caractères du peuple romain : vanité, cruauté, utilitarisme, sont écrits sur les édifices qui lui sont propres : l'arc de triomphe, l'amphithéâtre, l'aqueduc.

L'art des catacombes, né sur la tombe des martyrs, est aussi distant d'Apelles ou de Zeuxis, que l'Évangile l'emporte sur les *Pensées* d'Épictète ou de Marc-Aurèle. Même dans les symboles que les premiers chrétiens empruntent au paganisme expirant, l'idéal est changé. Il quitte le corps pour l'âme, la terre pour le ciel, l'homme pour

Dieu. La promesse du ciel ouvre toutes grandes les ailes de l'âme et les artistes, qui sont des saints, mettent leurs cœurs pleins de Dieu dans leurs œuvres gauchement sublimes.

Pendant la période byzantine, l'art est d'un hiératisme farouche, le dogme se raidit contre les chismes et les oppositions qu'il rencontre. Au dixième siècle, le christianisme s'assied, solide : c'est le roman. Au treizième, la religion triomphante joint les mains dans l'arc en tiers point; chaque travée est une orante géante et l'âme des peuples s'élance vers Dieu avec la flèche des cathédrales. Thomas à Kempis écrit *l'Imitation;* Jacques de Voragine, *la Légende dorée;* Vincent de Beauvais, le *Speculum universale.* L'épée sainte des croisés écrit la plus grande geste des temps modernes. C'est l'ogival.

En Italie, saint François d'Assises chante l'Amour divin. Voici les Christ du Margharitone, les vierges de Cimabué. Giotto est là, le bienheureux Frère Angélique le suit. L'art primitif s'épanouit en Dieu, quand soudain un mirage égare tous les esprits : c'est la Renaissance. On croit retrouver l'antiquité, on ne retrouve que Rome, cette caricature d'Athènes. Léonard, Michel-Ange, Raphaël écrivent les grandes odes du Cénacolo, de la Sixtine et des Chambres, mais le grand art est fini. Ce n'est plus le temps où Dante descendait aux enfers, c'est celui où Savonarole monte sur le bûcher, tandis que le duc de Valentinois s'ébat par l'Italie, comme un tigre dans sa jungle.

Derrière Ovide et les marbres de Paros, le grand Pan reparaît, et déchaîne la bête qui est dans l'homme.

Au souffle sec et court de la Réforme, l'art allemand s'éteint et descend dans la tombe d'Albert Dürer.

Les Van Eyck, Hemling, disparaissent sous le vermillon sensuel de l'école d'Anvers.

Le silence se fait autour des Carpaccio et des Bellin, tandis que Tintoret et Véronèse sonnent leur fanfare de volupté. L'Espagne, qui garde sa foi, a Murillo, Zurbaran, Ribalta, Joanès.

La France a Lesueur et Philippe de Champaigne, le janséniste; mais sa gloire est dans les verrières de ses vieilles cathédrales.

Au dix-huitième siècle, on n'a plus que de l'esprit. L'homme du siècle, Arouet, le pousse si loin, que cela ressemble à du génie.

Puis, la canaille envahit la scène de l'histoire, conduite par les avocats.

Ce coup d'œil cursif sur le passé prouve la vérité de ce mot d'Ingres : *Pour faire une œuvre, il faut avoir quelque élévation en l'âme et*

foi en Dieu. Eh bien, aujourd'hui, on nie l'âme dans l'art! comme on nie l'âme dans l'homme. Le génie est une fonction, l'idéal une balançoire. Au matérialisme scientifique de Darwin correspond le matérialisme littéraire de M. Zola. Aux platitudes de MM. Sarcey, About, Scherrer, les croûtes de MM. Ortego, Casanova et Frappa font écho. Renan est plus lu que Lamartine et Ohnet que Balzac.

M. Taine, dont les *Origines de la France contemporaine* ont rendu à la critique un fort grand service, s'est chargé, bien étourdiment, de formuler l'esthétique nouvelle.

M. Taine est un élève de Stendhal et l'on sait que ce dernier hésitait entre le *Pâris* de Casanova et le *Moïse* de Michel-Ange. Les deux volumes du voyage en Italie du grand historien navrent de positivisme.

A Milan, devant la scène de Sainte-Marie-des-Grâces, il trouve que Léonard n'a eu d'autre but que « de représenter autour d'une table des Italiens vigoureux. »

Au palais Pitti, la *Vierge à la Chaise* lui semble « une sultane sans pensée ayant un geste d'animal sauvage. » Au Campo Santo, il ne trouve pas « la riche vitalité de la chair ferme. »

A la Sixtine, il s'étonne qu'on n'efface pas les fresques de Signorelli, Boticelli, Ghirlandajo, quand Michel-Ange est là qui apprend « ce que valent les membres, la charpente humaine et l'assiette de ses poutres. »

Pour lui, Raphaël « sent le corps animal comme les anciens et tout ce qui dans l'homme constitue le coureur et l'athlète. »

Enfin, il se résume ainsi : « il n'y a que la forme extérieure qui existe, et il faut suivre la lettre de la nature », « il ne faut chercher que le corps bien portant. »

Faites de l'histoire, M. Taine, et laissez là l'esthétique ; ou bien dites-moi si c'est la forme extérieure qui seule existe dans le Fiesole ? Avouez que les statues de la chapelle Médicis ont deux têtes de plus que ne le veut la lettre de la nature et retenez que l'Apollon du Belvédère est poitrinaire d'après le docteur Fort.

Ce fratras se réduit à la réédition du poncif vieillot traîné dans tous les lives : l'art est l'imitation de la nature. En ce cas, il n'y a rien au-dessus du moulage et de la photographie polychrome. Le vrai drame sera la sténographie de cour d'assises.

Non, la nature n'est pas le but de l'art, elle n'en est que le moyen ; elle est l'ensemble des formes expressives, voilà tout !

Toute œuvre est une fugue, la nature fournit le motif, l'âme de

l'artiste fait le reste. Mais le reste ne s'apprend pas rue Bonaparte, aux leçons de M. Cabanel; le reste, c'est ce qui manque à M. Taine.

Si tout le peintre est dans le pinceau, tout le sculpteur dans l'ébauchoir, tout l'architecte dans le compas, comment se fait-il que nous n'ayons de maître que M. Puvis de Chavannes. Car, pour habiles, les artistes de nos jours le sont; tout ce qui s'apprend, ils le savent.

Une eau forte imaginaire vous donnera la différence du métier et de l'art.

Le sujet n'est point compliqué; une porte entr'ouverte, contre le mur un balai. Faites cela vrai, rendu, c'est le métier. Mais emplissez de noir l'entrebâillement de la porte, ébouriffez d'une certaine façon les barbes du balai; jetez quelques traînées d'ombre, et voilà un drame; l'assassinat de Fualdès; un cauchemar de Poë. C'est l'art.

Interrogeons les faits; ils parlent plus haut que les théories. Quant après trois siècles l'art allemand est ressuscité, il est ressuscité catholique avec Overbeck, Cornelius, Kaulbach et l'école de Dusseldorff.

La Belgique a eu pour premier maître contemporain Henri Leys, un croyant qui fit du Dürer.

En France, Ingres, Flandrin, Orsel, Chenavard, Périn, Tymbal, Ziégler, Chassériau, Mottez, Scheffer sont des peintres catholiques; Delacroix, Decamps et Guignet ne sont pas des matérialistes, je suppose?

Il est deux propositions irréfragables :

1° Les chefs-d'œuvre de l'art sont tous religieux, même chez les incroyants;

2° Depuis dix-neuf siècles les chefs-d'œuvre de l'art sont tous catholiques, même chez les protestants. Exemples : la *Vierge au donataire*, d'Holbein, et le *Lazare*, de Rembrandt. Le chef-d'œuvre du voluptueux Titien, c'est l'*Assomption*, celui de Rubens, la *Descente de Croix;* ainsi de tous. Que reste-t-il donc au matérialisme, le tromper l'œil de M. Degoffe; les poissons de M. Monginot.

Les rapins diront que Giotto est un barbouilleur et le Sanzio et le Buonarotti des littérateurs et non des peintres.

Oui, ils sont des poètes et c'est là ce qui leur donne une si haute place. Pour eux la ligne et la couleur ne sont que l'enveloppe de leur pensée. Mais la pensée, c'était bon dans l'ancienne... école, ils ont changé tout cela. Une nouvelle ère va s'ouvrir, celle de l'art laïque... et *obligatoirement sans pensée !*

II

L'ART MYSTIQUE ET LA CRITIQUE CONTEMPORAINE

Après les actes, les phrases; après les œuvres, les commentaires.

Quand on n'a plus rien à dire, on ergote. La critique est la fin d'une littérature; la théorie, la fin d'un art; et l'esthétique, la fin de tous.

Tant qu'on peut créer, on a mieux à faire qu'à analyser les chefs-d'œuvre : on en fait d'autres. Mais quand le cœur est bas, l'esprit spirituel, l'âme niée, l'inspiration s'envole, le procédé seul demeure, et l'anecdote, le genre et la nature morte règnent.

Le premier mot de l'art est toujours un acte de foi.

A Égine comme à Memphis, à Byzance comme à Sienne, à Florence comme à Bruges. Le dernier mot est un blasphème; que le sectaire Kranach joue avec le chapeau du cardinal, Tiepolo avec le nimbe du saint, ou Courbet avec la soutane du prêtre.

Quand, au lieu d'être un enthousiasme, l'art fait le portrait des maisons avec Canaletto, celui des tulipes avec Van Huysum, qu'il copie le crépi des vieux murs avec M. Manet, les halles avec M. Carrier Belleuse, — il a cessé d'être.

Alors les théoriciens s'avancent. Longin fit son traité du sublime quand il n'y eut plus d'éloquence grecque, et M. Chevreul apporte son traité des couleurs sur le tombeau de la peinture française.

Des chaires s'élèvent, où l'on explique pourquoi Léonard est l'intelligence, Titien la couleur, Rubens la santé, Raphaël l'harmonie, Holbein la physiognomonie, Corrège la grâce, Van Dyck la distinction, Gérard Dow le calme, et Delacroix la fièvre. On date chaque tableau, on pèse chaque génie. On cherche combien il rentre de Verrochio dans Léonard, et combien de Léonard dans Corrège; ce que Raphaël a pris au Pérugin et au Frate, et ce que Jules Romain et Garofalo doivent à Raphaël; ce qui est à Otto Venius dans Rubens, à Ghirlandajo dans Michel-Ange et à Lastman et

Pinas dans Rembrandt. Vasari, Lanzi, tous les historiens sont compulsés, les archives fouillées, et les monographies s'entassent. A côté des érudits bardés de documents, arrivent les esthéticiens. Ce sont des romanciers qui n'écrivent pas de romans, des poètes qui ne font pas de vers ; ils mettent le roman dans la vie de l'artiste, et la poésie dans son œuvre. Ils l'enguirlandent de tout le lyrisme qui est en eux. Sous leur plume, la composition devient une ode, la couleur une symphonie, la ligne une pensée ; ils font un poème en prose sur la *Dispute du Saint-Sacrement*, la *Vierge de Saint-Sixte* ou la *Châsse de Sainte-Ursule*. Ce sont des variations enthousiastes sur un thème immortel, et ils ajoutent leur âme à celle du peintre, doublant ainsi le prisme qui idéalise l'œuvre.

Aujourd'hui, les critiques d'art sont les vrais peintres. MM. Charles Blanc et Georges Lafenestre donnent la sensation du tableau bien autrement que les copies de l'École des Beaux-Arts et les portraits qu'ils font des maîtres sont mieux peints que ceux de MM. Dubois et Jalabert.

Bénévole à tous, la critique contemporaine n'a qu'une crainte, celle d'être exclusive ou partiale, et qu'une prétention, celle de tout comprendre, comme pour excuser l'époque de ne plus rien produire. Des diableries de Callot et de Goya à l'académisme des Carrache, de l'ivrogne de Steen à la *Vision d'Ézéchiel*, de la *Kermesse* à l'*Apothéose d'Homère*, de Raphaël à Diaz et de Landseer à Chenavard, elle admet tout, sans parti pris ni préjugé, témoignant du plus large éclectisme. Cette compréhension de toutes les écoles s'arrête toutefois devant celles de Sienne et d'Ombrie, cette intelligence de tous les maîtres ne s'étend pas à ceux du quatorzième siècle, moins encore au *trecentisti*. Avant Masaccio, l'art italien est un problème qu'elle ne peut résoudre et qui la dépayse, en dépit de ses efforts.

Même dans cette école vénitienne dont le paganisme flatte ses sens (car la critique d'aujourd'hui est sensuelle comme elle est libre-penseuse), il y a des maîtres qui la gênent : ce sont les Vivarini de Murano, Cima da Conegliano, Basaïti, Carpaccio, Mansuetti, Catena. Lorsqu'elle rencontre Duccio, Ambroise et Pierre di Lorenzo, Simone Memmi, elle qui prétend tout comprendre, ne comprend plus. Giotto lui paraît avoir amélioré le dessin, créé l'ordonnance, et c'est tout. Les Gaddi et Jean de Melano parlent un langage qui lui est inconnu. Orcagna seul, grâce à son humour shakespearienne, lui saute aux yeux.

Documentaires et esthéticiens s'arrêtent incompétents, parce

qu'ils ne considèrent l'art que comme la reproduction de ce qui est. Ils pensent tout bas ce que Courbet disait tout haut, devant la *Cuisine des anges* de Murillo. « Il a peint des anges celui-là, mais où les a-t-il vus? moi, je ne peins que ce que je vois. » Eux aussi ne voient que le visible, comment comprendraient-ils les maîtres ombriens qui n'ont peint que l'invisible ?

Placés au point de vue matérialiste, ils ne veulent pas reconnaître que les premières pierres qu'on ait disposées avec soin étaient celles d'un temple, et que les premiers coups de pinceau ont été le balbutiement de la main de l'homme vers Dieu. Élevés dans le paganisme universitaire, ils n'aiment et ne sentent que l'art païen, qui est parfait, mais tout en dehors, sans pensée, sans profondeur, tout de surface, et ils appliquent le même critérium à l'art chrétien. Ils restent confondus devant une prédelle de Sano di Pietro, où, malgré la perspective étrange, le dessin maladroit, il y a de la poésie sous l'ignorance même et du sublime dans l'incorrection enfantine.

Chenavard, le premier esthéticien de France, a dit, à propos de Léonard, un mot qui est toute l'esthétique parce qu'il établit la hiérarchie des conceptions : Sa grandeur est tout entière dans l'idéal conçu et non pas dans l'idéal exprimé, quelque beau qu'il soit.

D'après ce principe, Weenix, le peintre des dessertes, Kalf, celui des casseroles, Hondekoëter, celui des poules, quoique parfaits en leurs genres, sont inférieurs par leur genre au moindre peintre lyrique, parce que l'idéal d'un melon, l'idéal d'un poêlon, l'idéal d'une pintade, sont au-dessous de l'idéal qu'implique la représentation d'un homme, surtout lorsqu'il s'appelle Colomb, Newton, Leibnitz, Mesmer ou Hahneman.

En conséquence, Fra Angelico peignant le paradis, Orcagna, l'enfer et le jugement dernier, Lorenzo, Monaco ou Bicci l'extase, sont supérieurs à Véronèse qui peint des festins, Rubens, des allégories, Titien, des bacchanales, parce que ces derniers nous donnent des choses concrètes, ayant matériellement existé et dont nous retrouvons les équivalents et les semblables dans la vie ; tandis que les premiers ne sortent pas de l'abstrait, et que leur pinceau réalise des scènes qui n'ont pas de réalité, que nul n'a vues et que l'esprit ascétique peut seul concevoir.

Donc, Giotto, Buffalmaco, Lorenzo, Costa, Paris Alfani peignant Jésus-Christ ou la Vierge, sont supérieurs à Franz Hals, Antonio Morio, Velasquez, Titien, parce qu'un bourgmestre, un grand

d'Espagne, une infante, une courtisane, impliquent un idéal très médiocre en raison de celui que nécessite la représentation de Dieu.

Donc, quelle que soit la pauvreté de l'exécution, les peintres mystiques sont les plus grands des peintres, parce que *tout idéal est en deçà de l'idéal mystique*.

Le mysticisme, phénomène moral qui spiritualise l'homme au plus haut point, le fait planer bien au-dessus de la matière et du réel et le fibule à Dieu. La manifestation de cet état de l'âme est l'extase. Et les peintres mystiques sont des extatiques qui ont peint.

Vital ne put jamais se résoudre à figurer le Christ en croix, tellement la seule pensée des douleurs du Calvaire le faisait sangloter; et Lippo Dalmasio, le peintre de la Vierge, tant admiré par Guido Reni, ne prenait jamais ses pinceaux sans avoir jeûné la veille et communié le matin. Et maintenant, étonnez-vous qu'il n'y ait plus de peinture religieuse en France, quand c'est M. Bouguereau qui fabrique le plus de tableaux d'église.

Celui qui ne tient pas sainte Thérèse pour le plus grand poète d'Espagne, bien au-dessus de Lope et de Calderón, qui n'a jamais fait d'oraison mentale ou égrené un rosaire, celui-là, fût-il un critique d'art égal à Cavascacelle, peut passer outre, devant Simone Memmi; une bonne femme qui croit bonnement en sait plus que lui.

Lorsqu'on entre au Louvre, dans la petite salle des primitifs, toujours déserte, on éprouve un sentiment pénible à voir ces œuvres de prière, où le savant ne reconnaît qu'un document, laisser indifférents et distraits ceux qui passent, car bien peu s'arrêtent. C'est que la place de ces tryptiques, de ces ancônes, est dans les chapelles, où ils ont fait naître tant d'élans de piété, où ils ont entendu tant d'oraisons et vu plier tant de genoux. Un sentiment plus pénible encore, c'est de voir les catholiques ignorer et laisser dans l'ombre ces artistes qui sont des saints, et ces œuvres qui sont des hymnes.

N'est-il pas honteux que ce soit de la protestante Allemagne que nous viennent les seules images de piété qui puissent être regardées? Il serait si simple à M. Bouasse-Lebel de faire reproduire les merveilles d'art et de foi qui illustrent les rétables d'Italie, de Sienne, d'Assises, et les miniatures adorables du bréviaire Grimani, au lieu de ces affreuses lithographies dont le monde religieux s'infeste. Je souhaiterais que ces lignes, trop brèves pour effleurer même un tel sujet, donnassent à quelqu'un l'idée d'étudier pour les aimer, les

LE SALON DE 1882

Chenavard. Ce nom est le premier à écrire quand on traite d'art contemporain. C'est celui d'un grand méconnu, d'un inconnu presque. Les initiés seuls lui rendent un culte enthousiaste. Ses tableaux de chevalet sont aussi rares que ceux de Michel-Ange : un à Montpellier, un autre au Luxembourg; c'est tout. Qu'on n'aille pas croire à une paresse de Sébastien del Piombo; avant de se retirer dans la contemplation sereine de l'art, il a prouvé sa force, il a fait une œuvre, et immortelle, les dix-huit cartons décoratifs destinés au Panthéon, les plus grandes pages de philosophie historique qui aient été écrites. De Westminster français, devenu Sainte-Geneviève, le Panthéon ne pouvait plus admettre l'*Escalier de Voltaire; Luther à Wittemberg; Mirabeau répondant à Dreux Brézé*. Mais il fallait conserver le carton du fond, *Jésus-Christ prêchant sur la montagne; Bethléem; les Catacombes* et *le Pape Léon arrêtant Attila*. A la place de ces chefs-d'œuvre qui sont au musée de Lyon, on a maroufié les vignettes enluminées de M. Cabanel, et les médiocrités de M. Joseph Blanc.

Quand Delacroix mourut, Chenavard sentit le devoir de pousser un grand cri d'idéal, et le Salon de 1869 vit la *Divine tragédie*. Dans une toile immense, tous les dieux de tous les olympes, éperdus, tombent au néant, tandis que sur sa croix sainte, Notre-Seigneur Jésus-Christ triomphe éternellement. Cette conception michelangesque, montrant le christianisme vainqueur de toutes les théogonies qui l'ont précédé, est dessinée selon Corrège, et peinte comme un camaïeu, de la couleur immatérielle, qui seule convient à la peinture de pensée. Une telle œuvre suffit à nimber un peintre. Cependant, on ne songea pas à donner un mur à ce peintre philosophe et poète. Il rentra dans son hypogée intellectuel, dont il n'est plus sorti depuis.

reproduire et les répandre, ces fleurs mystiques, les plus gracieuses de l'inspiration catholique.

Voyez, lecteurs chrétiens, ces peintres qui ne savent pas peindre, qui tiennent gauchement un pinceau trempé dans de mauvaises couleurs. Regardez, ils barbouillent comme des enfants. Pourquoi ce crucifiement, presque risible, vous fait-il pleurer ? Parce que, en attachant à la croix ce Dieu aux membres grêles, c'étaient leurs larmes qui délayaient leurs couleurs, et que les saintes émotions de leurs âmes se sont incorporées à la pâte du vélin et au grain du panneau. Ce qu'ils ignoraient, quatre mille peintres le savent aujourd'hui, à Paris. Ce qu'ils savaient nul ne le sait plus.

Faire un chef-d'œuvre de poésie sans la prosodie, est-ce possible ? Eh bien ! les mystiques ont fait des chefs-d'œuvre de peinture sans couleur et sans dessin, parce qu'ils *croyaient*.

On nie les miracles, mais, dans l'ordre esthétique, peut-on admirer un miracle plus grand que celui-ci : une œuvre d'art qui coudoie Raphaël, et qui, techniquement, est au-dessous d'une image d'Épinal.

De l'autre côté du Rhin on a élevé une statue à un peintre d'un génie semblable au sien, mais non pas son égal, Pierre de Cornélius. L'Allemagne entière le porte aux nues, et nous qu'on accuse de chauvinisme, nous ignorons, ou à peu près, un artiste supérieur à toute l'école de Dusseldorff.

J'ai voulu, avant que d'entrer au Salon, saluer le doyen de nos maîtres et de nos critiques, car Chenavard est le premier esthéticien du monde, et depuis quarante ans, la critique d'art se fait en France avec les miettes de sa conversation.

J'ai voulu rendre un hommage de grande admiration à ce génie qui n'a pu ni remplir son mérite, ni donner sa mesure, mais dont le nom vivra toujours d'une immortalité restreinte au petit nombre des enthousiastes, mais, par là même, sûre, constante, stellaire.

Puvis de Chavannes triomphe. Sa gloire commence enfin, et la médaille du Salon qui lui sera décernée d'une commune voix sanctionnera d'une façon officielle le titre de grand maître que lui ont donné depuis longtemps tous ceux qui savent l'art et qui l'aiment. Cependant, il s'en faut qu'il soit universellement accepté. Ces jours derniers, on a osé écrire : qu'il peignait à la toise, escamotant les difficultés, et qu'il n'était en somme que le *Grévin de la peinture allégorique*. Mais qu'importent les cris des Thersites ? Je n'ai que le regret d'être venu trop tard pour avoir quelque mérite à admirer ce grand artiste, ce vrai poète ; j'aurais voulu le saluer maître à son premier tableau. C'est à mon retour d'Italie, les yeux encore éblouis par les fresques les plus admirables du monde, que je vis au Palais de Longchamp ces deux pages d'un art si personnel, qu'on lui cherche vainement une filiation antérieure ; *Massilia, colonie grecque* et *Marseille porte de l'Orient*. Les terribles comparaisons que suscitaient mes souvenirs de la veille n'ôtaient rien à ces fresques si dissemblables de toutes les autres. Et chaque fois que j'ai pu contempler une œuvre nouvelle, mon admiration s'est accrue, surtout à Poitiers, devant son *Karle Martel vainqueur* et *Sainte Radegonde donnant asile aux poètes*. Puvis de Chavannes a eu besoin d'une grande conviction pour persévérer dans sa voie. Son *Enfant prodigue* déconcerta même ses amis, et à peine osa-t-on défendre le *Pauvre pêcheur* de l'an dernier, un chef-d'œuvre d'impression vraie et d'intense sentiment. Ses cheveux durs en désordre, le regard fixe, les bras mornement croisés, le *Pauvre pêcheur*, droit dans son bachot, considère son filet vide. Sur la lande sauvage, son jeune enfant dort, et sa femme, maigre et agenouillée, cueille des genêts. Au loin, l'eau calme et grise s'étend. Quoi qu'en

aient dit les gens d'esprit, il n'est pas de tableau qui donne plus l'impression de la misère d'en bas, de la misère absolue.

Cette année, l'envoi du maître est tout à fait de premier ordre. *Pro patria ludus* est le pendant de l'*Ave picardia nutrix* du musée d'Amiens. Dans un calme et robuste paysage aux lointains fuyants, de jeunes hommes s'exercent à lancer la javeline sous l'œil fier et attendri des mères et des fiancées. De belles jeunes filles interrompent les soins domestiques pour jouer avec des enfants et écouter un vieillard qui tient une flûte. Cela est simple et grandiose comme le poème de la vie patriarcale aux temps héroïques. *Doux pays*, qui appartient à M. Bonnat, est aussi un poème, celui du bonheur antique. De jeunes femmes cueillent des fruits; d'autres, couchées sous des arbres, regardent les bateaux de pêche de leurs époux sillonner une mer bleue et calme. Théocrite n'a pas écrit, Anacréon n'a pas chanté un plus beau rêve de félicité rustique. Comme Chenavard, avec qui il a plus d'un rapport, Puvis de Chavannes est un poète; mais, tandis que le maître lyonnais se complaît dans une poésie d'idées qui dépasse la peinture et exige la forme littéraire qui est la forme suprême, Puvis, poète de sentiments simples, s'exprime en fresque mieux même qu'en écrivant.

Au reste, il a créé son dessin, sa couleur, tout son procédé, ce qui est la marque géniale la plus indéniable. Celui qui trouve, quel que soit son art, tout un ensemble de moyens expressifs personnels, celui-ci est toujours un maître; et à première vue, ne reconnaît-on pas toujours du Chavannes, sans pouvoir jamais le confondre avec qui que ce soit? Les deux dessins qu'il fit sur le rempart, en montant sa garde pendant le siège de Paris, ne sont-ils pas d'une originalité aussi absolue que ses grandes œuvres.

Ce qu'il peint n'a ni lieu ni date; c'est de partout et de toujours : une abstraction de primitif, un rêve poétique d'esprit simple, une ode de l'éternel humain; et cela rendu par les formes réelles et typiques dans une harmonie sereine et naïve : l'été, l'automne, la paix, la guerre, le repos. Sa composition est toujours d'un bonheur, d'un goût et surtout d'une aisance à servir de modèle à tous les maîtres contemporains. Je ne crois pas que dans toute son œuvre on puisse déplacer heureusement un seul personnage, et l'on n'imagine pas une ordonnance autre que la sienne. Au contraire des peintres idéalistes qui procèdent par une épuration de la ligne, la ramenant à un canon plastique, la sienne est réelle, *générale*, presque ordinaire. Un trait brun, épais et ressenti, chatironne le profil de ses figures

dans un contour enveloppant, accusé comme celui des peintres orfèvres; le reste est plutôt indiqué qu'exécuté par un modelé très fin, et dégradé insensiblement. Le point perspectif est toujours pris de loin et surtout de très haut. Comme éclairage, la pleine lumière constante, une réverbération de jour blanc et point d'ombres. Le clair-obscur, cet artifice si exploité, même par les plus grands, il le dédaigne et l'ignore. — Il faut avoir passé beaucoup d'heures au Campo Santo de Pise pour comprendre ce qu'il y a de surprenant dans ce maître d'un temps décadent qui a retrouvé la naïveté et la simplesse sublime des primitifs. Si l'on pouvait accoter un Puvis aux *Vendanges* de Benozzo Gozzoli, par exemple, on découvrirait non seulement leur parenté, mais que c'est Puvis qui semble, des deux, le primitif. Arrivons au grand blâme. Puvis n'a pas de couleur. Mais le coloris consiste-t-il en beaucoup de couleur ou en telles couleurs? Faut-il empâter et presser beaucoup de vessies bleu de prusse et vermillon? La couleur de *Charles Ier* est-elle inférieure à celle des *Noces de Cana?* — Non, la couleur n'étant qu'une vibration de la lumière, qui n'est elle-même qu'un rayon calorique, le coloriste est celui qui a de la lumière et de la chaleur au bout de son pinceau. Aussi, au Panthéon, la *Vocation de Sainte-Geneviève* est-elle éteinte par les chromos de M. Cabanel, et au Salon, *Doux pays* n'éteint-il pas tous les coloris violents et saturés d'alentour. Sur sa palette, il n'y a que des tons neutres, rien que des gris : gris blancs, gris bleus, gris verts. Avec des tons froids et des non-couleurs, obtenir l'effet le plus chaud et le plus lumineux, c'est là, ce semble, la manifestation d'un grand coloriste. Ce qui est sans conteste, c'est le caractère décoratif et monumental de ces fresques qui, semblables à des tapisseries, font corps avec les murs qu'elles décorent, y mettant une vision idéale plutôt qu'une peinture. Je ne voudrais au Panthéon que du Chenavard, du Puvis et du G. Moreau. L'Hôtel de Ville va être fini, eh bien! qu'on le livre à Puvis et à G. Moreau, en réservant deux salles, l'une à Paul Baudry, l'autre à Hébert.

Hébert aussi est un poète, d'un esprit chercheur, d'une intention complexe, d'une suprême élégance. Le premier, il a ouvert cette voie du sentiment moderne raffiné, où Gustave Moreau a noblement marché. *La Malaria*, cette page poignante de mélancolie, a eu beaucoup d'influence sur l'école française. On dit encore l'art *malariesque*. Ses toppatelles sont les muses de l'Italie. Ses Ophélies dignes de Shakespeare, à l'art religieux il a donné une Vierge si célèbre, qu'on l'appelle la *Vierge d'Hébert*. Longtemps directeur de l'école de

Rome, il a fait d'excellents élèves. Ce n'est pas à lui qu'on pourrait faire les chicanes que l'on fait à Puvis de Chavannes, il a pris à cette Italie, où il a vécu dans le commerce des chefs-d'œuvre, son procédé magistral et impeccable. Dans l'ambre de la couleur transalpine il a enchâssé la larme idéale des *Mignons*. L'an dernier, sa *Sainte Agnès* semblait une page de cette série où Zurbaran a peint les infantes du martyrologe, la grandesse du paradis. Mais aussi mystique dans la pensée, Hébert est loin d'avoir le pinceau brutal. Sur un fond d'or mat, tenant de sa main fluette un lys, la sainte svelte et blanche en est un elle-même. Un long voile gris blanc met la chasteté de ses plis délicats autour de la sainte, dont le corps, par un adorable sentiment de pureté, est à peine peint, sans modelé, tandis que la tête aux grands yeux pleins de foi et les mains pures sont accusées et vivantes.

Cette année, le maître expose *Warum* (Pourquoi)? Une jeune fille, qui semble une sainte Cécile rêveuse, joue mollement d'une harpe verte qui s'harmonise avec un fond de tenture émeraude. Les cordes vibrantes mettent une ombre remuée, un voile d'harmonie sur son visage de Muse inspirée. C'est là une admirable page de poésie et de couleur : les mains sont des merveilles de rendu aristocratique. Mais, l'incomparable chef-d'œuvre d'Hébert est dans la salle des arts décoratifs. C'est le carton de la coupole du Panthéon qui doit être exécutée en mosaïque. Sur le fond or du Bas-Empire, Jésus-Christ, majestueux et divinement impassible, montre les destinées de la France à Jeanne d'Arc agenouillée que la Vierge Marie présente à son fils, tandis que sainte Geneviève se prosterne, appuyée d'une main sur sa houlette, de l'autre tenant contre sa poitrine la nef de Lutèce. Je ne connais pas d'effort archaïque plus heureux, et n'était la perfection des lignes et des teintes, ce chef-d'œuvre de pur byzantin semblerait même à San Marco de Venise une mosaïque du quatorzième siècle.

Baudry expose une esquisse, *la Vérité*, qui sera un digne pendant à la belle *Fortune* du Luxembourg. Ce maître peintre, qui a fait à Venise les plus brillantes études, sous Véronèse, plein d'originalité et de saveur, est un décorateur de théâtre seulement. Seul il pouvait faire le foyer de l'Opéra, mais il serait incapable de fresquer une église. Sa *Glorification de la loi* de l'an dernier manquait de tenue et de dignité. Ses colorations toujours heureuses sont brillantes et douces à la fois. Il compose ses gammes et ses valeurs d'après les tapis de l'Orient.

Doré, illustrateur, sculpteur et peintre, présente deux paysages alpestres d'une belle impression, mais faits de souvenir. Il est peut-être la plus belle imagination du crayon. De Don Quichotte à Dante, de Rabelais à Balzac, son dessin a commenté tous les chefs-d'œuvre de l'esprit humain. L'illustrateur a toujours suivi le poète d'un dessin inégal. Cependant, c'est presque du génie d'avoir pu transposer en art la plus haute littérature.

Carolus Duran, un peintre de cour. Il met de la noblesse dans le luxe, et son pinceau brillant donne grand air à tout, même à l'accessoire qu'il sait faire très significatif. Mais qu'il peigne des grandes dames et des *futurs doges*, et qu'il ne touche pas à la peinture religieuse. Son *Ensevelissement*, c'est du Vénitien de Bologne. Il n'y a pas même d'émotion dans ses têtes sans accent mystique, et la vibrance de l'exécution jure avec un si douloureux sujet.

Bonnat veut faire un pendant au Panthéon en médailles de David d'Angers. Après MM. Thiers, de Lesseps, Hugo, Cogniet, voici Puvis de Chavannes, peut-être le moins mauvais de ses portraits. Il manque de style et abuse des noirs, il rappelle souvent la mauvaise manière du Guide sous ce rapport. Les fonds sans air poussent les têtes en avant. Son éclairage est d'un funèbre glacial. Qu'il emploie du bitume au lieu de noir d'ivoire pour ses ombres, c'est bien simple.

Henner, élève de Giorgion comme Courbet. Seulement, il a transposé en ivoire ce que Barberilli écrivait en or. Sa trouvaille, c'est une pâte de camélias blancs dans laquelle il modèle des nus sur des fonds bleu-marine. Celui-là sait l'emploi du bitume et exécute tout son modelé dans les dessous. Son *Joseph Barra*, qu'on pourrait prendre pour un Abel ou un Narcisse, n'était la baguette noire qu'il tient dans sa main crispée, est peint mêmement que ses *sources* et son ridicule *Saint Jérome* de l'an passé. Ce n'est qu'un peintre, mais d'une saveur exquise dans son procédé *ne varietur*.

Lefebvre. Ses Italiennes semblent des miss d'Ossian à côté des signoras vivantes d'Hébert. Il compose mal. C'est le peintre d'une seule figure. Sa *Fiammetta* du dernier Salon visait au caractère et l'atteignait. La *Fiancée* de celui-ci est une chose très distinguée, trop distinguée, mais excellente en soi, et à opposer au débordement des vulgarités.

Jacquet, dont les démêlés avec Dumas fils ont fait tant de bruit, expose une *France glorieuse*. Par le temps de république qui court,

on s'attend à une virago gesticulante. Point. La France glorieuse, c'est l'aristocratie française pleurée par Musset. Sa force est dans sa race. Elle a une belle allure avec son casque empanaché, et sous son égide palladienne circule le sang d'azur des modèles de Van Dyck. On dirait d'une allégorie du règne de Louis XIV avec plus de grâce moderne.

Leroux quitte Herculanum pour Pompéi; le peintre charmant des Vestales nous montre de *jeunes Grecs pêchant* à la ligne. C'est d'une archéologie suffisante et d'un charme frêle.

Duez, un chercheur qui avait trouvé, qui a cherché encore et qui s'est perdu. Son *Tryptique de saint Cuthbert* (au Luxembourg) était un heureux retour à l'art sévère, et cette page religieuse promettait beaucoup mieux que cette *Soirée bourgeoise* qu'il nous présente. Il y a effet de lumière, dit-on. J'aime mieux Honthorst et Scalken.

Laurens peint comme un sourd. Il est solide, vivant, mais vulgaire, un hoplite de l'art. Ses fresques du Panthéon ne sont pas du Carravage, et comme pensée... Ferdinand Fabre, son conseiller littéraire, a une lourde tâche. Le *Maximilien* du Salon, c'est du bon gros drame et de la bonne grosse peinture. En somme, un paysan du Danube, peintre, mais nullement artiste.

M. Bouguereau, l'affadissement du sel, le fabricant de la peinture religieuse qui ferait trouver Carlo Dolci viril et Sasso Ferrato austère. Sans préjugé, d'une main il prend la patère et fait une libation aurorale à la Vénus d'Amathonte; de l'autre, il balance, aux pieds de la Vierge, l'encensoir du diacre. Il s'agenouille également dans la cella romaine, et dans la basilique chrétienne, trouvant un chemin facile pour aller du Cithéron aux Catacombes. Son *Crépuscule* en gaze bleu criard est digne de ses clients, les marchands de porc salé de New-York. Le malheur est qu'il infeste de ses toiles nulles toutes les chapelles de la chrétienté.

M. Cabanel est un bon portraitiste, et c'est tout. Sa *Scène de Shakespeare* de l'an dernier était du Ducis et sa *Patricienne* d'aujourd'hui est du ressort des keepsakes.

M. Yvon a fait un effort louable dans sa *Légende chrétienne;* mais ces quatre zones bondées de petits personnages ne sont pas d'une invention heureuse. En gravure toutefois, cela ira peut-être.

M. Ribot est artiste puissant, descendant de Ribera, mais le plus souvent c'est du Spada qu'il nous donne, sans pouvoir se

défaire de ses fonds noirs durs et sans air qui ne produisent pas l'effet de relief cherché.

M. Maignan avec un adorable sujet a fait une toile absurde. Les anges qui viennent achever une fresque pendant le *sommeil* de *Fra Angelico* ne sont pas même des demoiselles de bonne compagnie.

M. Chaplin, qu'on ne voyait plus au Salon, y revient avec deux portraits de fantaisie. Cet artiste a été le Boucher du second Empire. M. Van Beers continue Stevens d'une façon un peu trop parfaite, si ce mot peut s'appliquer aux sujets tout mesquins qu'il traite. Nous avons cherché vainement un *Gustave Moreau*.

Nous sommes allé droit aux maîtres et aux noms connus. Aujourd'hui nous voudrions bien avoir quelque génie naissant à proclamer; mais c'est vainement que nous avons interrogé les trois mille tableaux exposés. On rencontre beaucoup de peintres sachant leur métier; un niveau excellent mais un niveau.

La peinture religieuse est de la plus grande médiocrité. Elle demande une élévation de pensée et une culture que les peintres de nos jours n'ont pas. Le public religieux lui-même manque de goût, accueillant M. Bouguereau après M. Signol. — *L'Apothéose de saint Hugues*, de M. Sublet, est une bonne étoile, précisément à cause des réminiscences des maîtres qui y sont nombreuses. La composition pyramidale comprise à l'italienne, l'expression extatique du saint prise à l'Espagne, permettent, malgré les anges mondains, de placer cette toile dans une église. — Je n'en dirai pas autant de *l'Annonciation* de M. Monchablon qui est aussi mal composée que banalement exécutée. *Le Christ à colonne* de M. Ferrier, qui subit l'influence de M. Munckasy, est mal ordonné, d'un éclairage de Bologne, d'un effet dramatique nul. M. Crauk, dont l'*Invocation à la Vierge* n'est pas sans valeur, expose une excellente composition : *Saint François de Sales présentant saint Vincent de Paul aux religieuses de son ordre et le leur donnant pour supérieur*. La *Madeleine* de M. Muller est bien repentante et il y a de l'onction dans *la Mort du moine* de M. Luzeau. M. Sautai mérite une mention. Son *Fra Angelico* faisant le portrait du prieur a beaucoup de style. M. Séon a habillé sa *Vierge* tout en cobalt avec fond de même : cela est absurde. Le même artiste avait exposé l'an dernier deux allégories dans le goût de Puvis qui faisaient augurer mieux. *Le Christ appelant à lui les petits enfants* de M. Perrondeau et *la Mort de la Vierge* de M. Robiquet sont d'estimables choses. Pourquoi M. Gaillard dans son *Portrait de Léon XIII* a-t-il prodigué un fond de trône, une échappée de rue sur Saint-

Pierre, toute une mise en scène inutile ? Le *Léon X* et le *Jules II* de Raphaël sont plus simples, et le grand génie diplomate et thomiste qui occupe le trône de Pierre doit être représenté simplement. La royauté spirituelle est écrite dans son admirable tête de patricien apôtre, sans qu'il soit besoin de décor théâtral autour de lui.

La peinture dite d'histoire qui a produit Delaroche et l'inqualifiable galerie de Versailles, ne présente rien qui soit bien au-dessus de l'anecdote ou de la vignette de librairie. Le *Prométhée*, de M. Maillart, ferait un triste frontispice à la tétralogie d'Eschyle, et je me demande dans quel infortuné musée de province le *Vauban* de M. Albert Fleury ira échouer ? Le *Combat des Centaures et des Lapithes*, de M. Hubner, quoique confus et mal peint, a une vague allure de Mantegna. M. Rochegrosse, connu seulement comme agréable vignettiste de *la Vie moderne*, s'annonce bien par son *Vitellius traîné dans les rues de Rome*. L'*Alexandre à Persépolis*, de M. Hincley, est vulgaire d'attitude. M. Krug n'a su donner aucun caractère pathétique à sa *Symphorose et ses sept fils refusant d'abjurer devant Adrien*. Je regrette d'avoir oublié le nom du peintre de *Forti Dulcedo* : Samson contemple le squelette de Goliath ; des abeilles ont fait leur ruche dans le crâne. Comme conception et comme style cela sort tout à fait de l'ordinaire. — Cela correspondrait-il à un mouvement dans les esprits ? A part la *France glorieuse* de Jacquet et sans compter le *Massacre des otages*, excellente toile de M. Motte, il y a un nombre tout à fait surprenant de scènes de chouanneries où les bleus jouent le vrai rôle : le vilain. La Révolution a fourni cette année le sujet de deux cents toiles ; tant pis pour les peintres, mais tant mieux pour l'enseignement laïque et obligatoire. Les héros rouges n'ont qu'à être représentés pour inspirer aux faibles de l'horreur, aux autres, du dédain.

L'allégorie n'est pas brillante cette année, sauf peut-être l'*Indolence* de M. Armand Gauthier. M. Lira représente *le Remords* par un homme aplati contre une falaise et vu de bas. L'*Art* de M. Bourgeois est bien décadent, M. Dubuffe fils est un mondain comme son père. Sa *Muse sacrée* est profane et sa *Musique profane* est carybantesque. Sainte Cécile semble jouer du Chopin et les anges qui écoutent sortent du cours de M. Caro. La Parabole du *Mauvais riche*, de M. Zier, est une mise en scène Renaissance bien comprise, mais peinte dans une tonalité qu'on voudrait plus chaude.

De M. Jules Didier et de M. Baudoin d'interminables frises agricoles qui semblent les travaux des mois, illustration obligée de tout

calendrier. M. Gervex, comme les précédents, se figure faire de l'art décoratif avec ses *Débardeurs de la Villette déchargeant des bateaux de charbon*. L'année dernière il avait exposé le *Mariage civil*, quelque chose comme ces toiles de foire qui représentent les spectateurs d'un musée de cire.

La peinture militaire est un genre patriotique non esthétique. M. Protais fait le militaire sentimental. L'an dernier il exposait une image d'Épinal, cette année-ci, c'est une vignette de *l'Illustration*. M. Berne Bellacour est dans le même cas. M. Detaille se repose cette année, après sa détestable toilasse du Salon précédent. Ces deux artistes ont du talent, que ne changent-ils de sujets ?

Nous sommes loin de cette floraison du paysage de 1830, qui conquit à l'école française l'égalité avec celle de Hollande. Plus de grands maîtres comme Millet, Diaz, Rousseau ; mais toutefois d'excellents paysagistes en nombre : Rapin, Appian, Dardoize, Grandsire, Masure, Japy, Busson, Curzon, Bellel, Beauverie, Bernier... A leur tête, M. Jules Breton, le poète peintre, qui a élevé le paysage jusqu'à la peinture monumentale, par l'interprétation naïve et grandiose de la Bretagne, cette terre de Dieu et du roi. Son tableau de cette année : *Le soir dans les hameaux du Finistère*, est une page de haute poésie, de grand sentiment. Harpignies envoie deux bonnes toiles. Il peint en style coupé, découpé même. Son faire est trop net, le galbe de la feuille est aussi précisé que celui du tronc. Il y a du heurt et de l'imprévu dans sa touche, son paysage est choisi, composé ; et les lignes s'en continuent à l'œil, hors du cadre.

En automne, de M. Hanoteau, éclairé très habilement et modelé par masse avec des jours heureux. M. Julien Dupré cherche le style, c'est le plus caractérisé des rustiques. *Au pâturage* est d'un animalier presque égal à Troyon, et rival de Van Marke, qui expose deux *Vaches suisses*.

Le *Rittrato Muliebre*, comme disent les catalogues italiens, est très cultivé, étant ce qui rapporte le plus. Beaucoup d'excellents *rittrati*, du reste, un de M. Hébert, un chef-d'œuvre ; un autre du grand sculpteur Paul Dubois ; puis d'Henner, avec fond bleu-marine. M. Debat-Ponson expose M. de Cassagnac et M. Émile Lévy, Barbey d'Aurevilly, un penseur qui semble un condotierri. Je ne dirai rien de M. Sain, le peintre favori des femmes sérieuses. On pourrait faire un chapitre sous cette rubrique ; ce qu'il y a toujours au Salon : marines de Vernier, de Lansyer, cancalaises de Feyen-Perrin, gaulois de Luminais, académies

de Benner, paysages persans de M. Laurens et crevettes de M. Bergeret. Il est un groupe de chercheurs qui, sans viser au grand, trouvent des effets délicats et nouveaux. Tel M. Buland; son *Jésus chez Marthe et Marie* n'est pas une œuvre mystique, mais cependant exquise de recherches et bien supérieure au même sujet traité par M. Leroy. On dirait d'un tableau japonais. Cela est peint dans un ton crème d'une douceur exquise; les deux saintes ne sont que des princesses de l'extrême Orient, mais charmantes avec leurs grands yeux rêveurs; le Christ est doux et grave et une poésie calme et suave sort de ce cadre, un des meilleurs de l'Exposition. Une mode qui commence, c'est le dyptique; jeunesse et vieillesse, fortune et misère, l'antithèse en peinture, enfin absurde. Le tryptique lui-même est représenté par M. le comte de Nouy. Le premier volet qui représente l'*Odyssée* a le caractère antique, mais le panneau central et l'*Illiade* de l'autre sont du poncif.

Le tableau de genre triomphe. Banal, il plaît à tout le monde; petit, il peut s'accrocher partout. Jusqu'ici il s'était borné aux modestes formats, maintenant il affecte les grands cadres. *La Salle des gardes* de M. Charmont représente des tons de tapisseries intéressants. *Le Cadet* de M. Gustave Popelin a beaucoup d'allure. M. Liebermann, dans sa *Récréation dans un hospice*, a étonnamment rendu les traînées du soleil perçant les arbres. Les *Truands* de M. Richter sont d'une très grande intensité pittoresque. L'*Espagnol en noir pinçant de la guitare*, de M. Émile Montégut, est une peinture de grand mérite à mettre en pendant avec l'*Espagnole en colère*, du sculpteur Falguière, qui est excellent peintre parce que Ingres était violoniste. *El jaleo*, de M. Sargent, un morceau de macabre espagnol à ressusciter Goya. Malgré le genre familier de M. Kemmerer, il faut louer son modelé d'une exquise et spirituelle précision.

Enfin, venons à ceux qui opèrent « l'évolution naturaliste ». Ayant M. Manet pour porte-drapeau, M. Manet est un peintre chinois, ses tableaux sont des crépons français. Tout son caractère est dans la persistance du local. Or la teinte plate nécessite la suppression des demi-teintes et partant du modelé. N'est-ce pas là de *la belle ouvrage?* Le ton local n'existe pas dans la nature, parce que l'air fond les localités. On intitule cette manière barbare l'école du plein air, et c'est l'école sans air, puisqu'il faut regarder un tableau à vingt pas pour que l'air ambiant lui crée une perspective aérienne artificielle. Cimabué et les byzantins peignaient de la sorte, ainsi que les imagiers. M. Manet et sa bande ne font donc que retomber à l'en-

fance du procédé. M. Bastien Lepage a d'incontestables qualités de rendu, mais une prédilection des tons glauques et terreux, et faute d'air les plans ne sont pas marqués. Son *Bûcheron*, c'est de la vraie nature, mais vue à travers le parti pris d'un pinceau faussé. Dans le Salon carré s'étale le *14 Juillet* de M. Roll, immense toile représentant une cohue sur la place du Château-d'Eau, et il faut bien l'avouer, cette grande vulgarité vaut mieux même artistiquement que l'*Impératrice Eudoxie* de M. Vencker qui est en face. Quant aux peintres de bodegones, de tableaux de salle à manger, leur genre est trop inférieur pour qu'on s'en occupe ici.

Et maintenant, s'il nous faut conclure, nous dirons que dans ce Han lin (forêt de pinceaux), comme dirait d'Hervey Saint-Deny, le sinologue, il y a beaucoup de peintres mais peu d'artistes; et ceux-là mêmes sont impuissants à s'élever jusqu'à l'idéal hors duquel il n'y a pas de grand art.

LES ARTS DÉCORATIFS

Cette division des beaux-arts ne remonte pas à un demi-siècle. Au moyen âge et pendant la Renaissance, le mot lui-même n'existait pas. Les maîtres étaient tous décorateurs, Raphaël exécute les *Loges* avec le pinceau des *Chambres;* au palais du T., Jules Romain encadre d'arabesque *la Chute des Titans;* et Corrège à Parme, et Perino del Vega à Gênes ne songent pas qu'ils font de l'art décoratif. Jean d'Udine et Polydore de Carravage eux-mêmes ne sont regardés par aucun témoignage contemporain comme ayant une aptitude spéciale à un genre particulier. Il en est de même en France jusqu'aux derniers élèves de Boucher. Mais la Révolution eut lieu, submergeant avec les traditions de la double foi religieuse et politique, celles de l'art aussi. Tout fut à refaire, et David retourna aux leçons de l'antiquité, cette Cybèle de l'art, source jamais tarie des formes idéales. L'effort fut gauche; le pseudo-romain tomba au troubadour pendule de la Restauration et vint échouer dans le bourgeoisisme. Le romantisme était trop préoccupé de pensées pour songer au décor. Ce fut sous le second Empire, tandis que le mondain triomphait, que l'art décoratif fut pleuré par les critiques. Sitôt on fit grand cas de cette manifestation qui allait se raréfiant, affaiblie. De nos jours, c'est une reflorescence, et comme il faut surtout un grand goût, des qualités de mesure et de choix, il est simple que ce soit l'école française qui y excelle.

L'art décoratif s'entend de toutes les œuvres d'art qui dépendent de l'architecture et la complètent en lui restant subordonnées, depuis la peinture murale jusqu'à la serrurerie ouvragée. Toutefois, nous n'avons place ici que pour les pinceaux et les ébauchoirs.

Le morceau capital de cette année devait être la maquette de la coupole du Panthéon par Hébert. Le maître nous avait dit, dans son atelier, en nous montrant son œuvre, qu'il l'enverrait aux Arts déco-

ratifs. Nous l'y avons vainement cherchée, ainsi que le plafond de BAUDRY pour M. Vanderbill. C'est grand dommage, car depuis Flandrin il n'y a pas eu de page religieuse comparable au *Christ évoquant les destinées de la France;* et M. Baudry est le premier plafonnier de notre temps, comme il l'a prouvé au Foyer de l'Opéra où les formes grecques ont le névrosisme moderne, avec des recherches plastiques décadentes, mais intenses et de maître.

CAROLUS-DURAN, peintre de luxe, manque de pompe. Son grand plafond pour le Luxembourg : *Gloire à Marie de Médicis*, n'a ni l'ampleur, ni l'opulence de lignes et de tons que veut le sujet. Ces grandes machines à la Rubens et à la Tintoret exigent des brosses plus Ronsardisantes que les siennes. Quoique touffue, l'ordonnance paraît mesquine et, quoique bonne, la peinture n'est point de celle, chaude et vibrante, des apothéoses et des gloires.

H. CROS, un des rares mandarins lettrés de la palette. Il est le restaurateur de la peinture à la cire et au feu, la véritable peinture antique où le pinceau est un cautère. Il expose une *Uranie*, la seule muse de la science, figure de haut style et drapée de la couleur de son royaume. Il est extrêmement intéressant de voir revivre, après tant d'années mortes, le procédé de Zeuxis et d'Apelles, dans leurs tableaux de chevalet. Cette peinture au fer chaud, exécutée par un contemporain, nous démontre une fois de plus que la peinture des anciens était presque égale à leur sculpture. Aucune œuvre originale de maître ne nous est parvenue. Herculanum et Pompéi ne nous ont livré que des maladroites copies, ou des œuvres marchandes, que nous serions toutefois incapables de refaire. — Nous aimons, chez l'artiste, ces préoccupations du procédé qu'avait Léonard et pour notre malheur; car si, dans son *Cenacolo*, il n'eût pas fait l'essai de vernis nouveaux et d'huiles particulières, ce chef-d'œuvre de toute la peinture ne serait disparu avant cinq siècles, tandis qu'il le sera dans trente ans. — Charles Cros, le frère du peintre, après avoir découvert le phonographe avant Edison, met en œuvre à cette heure une découverte d'une importance très grande : la photographie des couleurs.

CAZIN est presque un jeune mais presque un maître. Sa série de paysages décoratifs est d'un grand charme, dans leur indécision lumineuse. Au lieu de rendre un site dans ses détails de flore comme fait Harpignies, Cazin ne porte sur sa toile que l'impression de nature, ce qui est l'esprit, et en donne la sensation, d'autant plus douce et charmeuse qu'elle est moins précise et moins particularisée.

Regamey, d'une saveur exotique exquise, semble un peintre de Yeddo ou de Niphon et ses tableaux des *Fusbas*. Son domaine est le continent des îles, le Japon, cette Italie de l'extrême Orient. Sa décoration pour la salle à manger d'un pavillon de chasse présente des parties excellentes, *Okoma la grande chasseresse*, et surtout ce sujet charmant, *Un jeune ingénieur expropriant les papillons pour cause d'utilité publique*.

On mène grand bruit autour de M. Gervex; mais peut-on appeler décoratives ses peintures pour la mairie du XIX° arrondissement? Le plafond qu'il expose est lourd d'ordonnance, de faire et d'esprit. Au centre, un boucher abat le bœuf gras, au-dessous un ouvrier en tablier de cuir lit un gros livre, un conscrit chante, un soldat monte la garde, des forgerons battent le fer; cela encadré entre une voile du canal Saint-Martin et une arcade de la Mairie. Cela signifie l'impôt du sang, le travail pour tous, l'instruction laïque et les bonnes mœurs.

Où s'arrêtera le gâtisme contemporain? Après la *Morale civique*, la *Peinture civique*.

Fantin Latour. Des esquisses de paysages décoratifs très remarquables et d'une sincérité égale à celle de ses portraits, qui font parfois penser en même temps à Holbein et aux Lenain.

De beaux cerfs, de Karle Bodmer, un maître du paysage. De Duez, une jeune femme comme ensevelie sous l'effeuillement de pivoines de Chine. La *Phœbé*, de Tony Fèvre, est d'une agréable fadeur, et Pinel a fait un presque *Pater* de son *Réveil de la nature*. Mazerolles est toujours le décorateur de grand goût que l'on sait. Quant au *Retour de Chasse*, de M. Baeder, cela est parfaitement mauvais. M. Geets l'est plus encore, si cela est possible. Un compatriote du grand Henri Leys ne devrait pas se permettre de semblables mascarades moyen âge. Une dernière bonne chose et de style dans sa modernité : *Tornatura*, la muse de la Céramique, par Lechevallier Chevignard.

En sculpture, rien d'important. Delaplanche est un grand artiste, mais son *Travail*, sa *Bienfaisance*, c'est laïque et obligatoire et trop moralement civique. On a ri de l'art officiel des rois, on ne connaissait pas encore l'art officiel des républiques. La *Jeanne d'Arc*, de Frémiet, est détestable. Elle marche comme on court, raide et en même temps sautillante. La *Rosa mystica*, de Mercié, n'est que la *Rosa aristocratica*. La *Prudence*, de Millet, digne de sa destination, le Comptoir d'Escompte. La maquette en cire de Falguière, pour le

projet de couronnement de l'Arc de Triomphe, est bien sans plus : un quadrige avec écuyers contenant les chevaux. Le *Torrent*, de M. Basset, semble jeter son urne à la tête du spectateur. Cela est d'une grande maladresse.

Nous avons tenu à parler des arts décoratifs, afin d'aider dans la mesure de nos forces à leur vulgarisation. Ils sont les arts du Foyer qu'ils embellissent, prêtant à la vie de famille cette séduction des choses d'art qui a été peut-être pour un peu dans la vie patriarcale de nos pères.

LA SCULPTURE

Il y a quelque temps, M. de Montaiglon posait sans la résoudre cette question dans la *Gazette des Beaux-Arts* : Pourquoi la sculpture en France se maintient-elle très élevée, tandis que la peinture déchoit ? La raison en est simple : plus un art est plastique, moins il exige d'idées et de sentiment, et en sculpture, l'excellence du procédé suffit pour gagner la maîtrise. Par son matérialisme même, notre époque analytique est portée à bien voir la matière et à la rendre avec sincérité. Toutefois de Mino da Fiesole au Buonarotti, la grande sculpture a toujours été taillée dans une pensée de poème, dans un effort d'idéal.

CHAPU nous en donne la plus superbe preuve. Son haut-relief pour le tombeau de Jean Renaud est un chef-d'œuvre, absolument, et plus une ode qu'un travail du ciseau. *Le génie de l'immortalité* prend son envolée. Ce n'est point une chose du Bernin ou du Canova. C'est d'une plastique virile et peu charnue comme il convient au sujet. L'artiste a trouvé ce point étroit de la forme où la réalité et l'idéalisation se touchent en une mesure harmonieuse. Le mouvement de l'essor est magnifique, et dans le visage extasié et dans les bras ravis et ouverts à l'infini il y a quelque chose de vraiment sublime et qui élève l'esprit à Dieu. Cette œuvre, trouvée à Florence, ferait pousser toutes les exclamations jaculatoires, mais, en France, on ne croit qu'au génie mort. Pour nous, qui avons le courage de l'enthousiasme, nous ne savons pas marchander à l'artiste la vérité sur son œuvre, et celle-là suffit à la gloire d'un maître, et à l'immortalité de son génie.

GUSTAVE DORÉ. Malgré sa grande valeur de coloriste qui apparaît non seulement dans ses *Paysages alpestres*, mais même dans ses moindres crayons, le public, peu habitué à voir un artiste exceller en plusieurs arts, s'obstine absurdement à le contester comme peintre. Mais comme sculpteur, qui l'oserait ? Après avoir vu son

Petit Jésus, qui dans un mouvement où la prescience de l'avenir se mêle au gracieux abandon de l'enfance, se renverse sur le sein de la Vierge, étendant ses bras en croix, et au Salon de cette année, son grand vase décoratif en bronze fondu par les frères Thiébault : *la Vigne*. Au col long et étroit des ceps s'enroulent et sur la panse large et persane, les satyres et les nymphes ivres se jouent dans une frondaison de pampre. De tous côtés, aux grappes de raisins s'accrochent des grappes d'amours, montant et glissant autour du vase en un tohu bohu charmant. Ces petits génies de la vigne se faisant la courte échelle, luttant avec des colimaçons et des capricornes, rappellent la merveille de Parme, le Parloir de l'abbesse, qui est comme le triomphe du baby, l'apothéose de l'enfance. Doré a fait du Corrège, mais du Corrège grouillant, intense, original et qui ferait crier miracle si cela était découvert à Pompéi.

CAIN est depuis la mort de Barye le premier animalier sans conteste. Son bronze : *Lion et Lionne se disputant un sanglier*, et son plâtre *Rhinocéros attaqué par des tigres* sont des œuvres parfaites en leur genre.

FALGUIÈRE veut mettre de la pastosita dans le plâtre. Mais le coup de pinceau donné par l'ébauchoir est une recherche de décadent souvent funeste. Sa Diane n'est pas même de Poitiers, à peine de Maufrigneuse, de Balzac. Le dédain avec lequel elle regarde voler son trait est trop héraldique, d'une duchesse non d'une déesse.

FREMIET, qui a aux arts décoratifs quatre animaux apocalyptiques admirablement macabres et dignes de la bestiaire du moyen âge, a fait une lourde erreur avec son *Stefan cel Mare*. Ce prince moldave du quinzième siècle semble un Gambrinus équestre. Peut-être une gravure du temps trop fidèlement copiée en est-elle cause ? L'épaisseur des vêtements rend le torse trapu, l'écartement des étriers appesantit les lignes. Quand on songe au *Colleone* de Venise, ce condottiere armé de toute pièce, si vivant, si martial en sa simple allure, si bien en selle, on se sent peu d'indulgence pour *M. Fremiet*. Qu'il étudie le *Colleone*, c'est le canon du guerrier équestre.

SOLDI tient bon rang parmi ceux qui cherchent le beau moderne. Puisque Balzac a trouvé un monde de poésie dans la prose de la vie actuelle, pourquoi l'artiste ne découvrirait-il pas la plastique et le pittoresque que cachent notre drap noir et son uniformité ? *A l'Opéra*, la danseuse, les bras en mouvement de balancier, la jupe ballonnante, exquisse une pointe. Le mouvement est vrai et bi.. .rnant dans son joli équilibre. C'est à placer dans la salle d'exercice

du Conservatoire modèle de grâce. Cette danseuse, qui est bien du ballet, vaut mieux que la Diane de Falguière qui n'est pas de l'Olympe. M. Comerre, qui avait commis l'an dernier un affreux tableau, pas même bolonais, s'est mis hors de page par celui de cette année, très remarqué, *l'Étoile*. Cela prouve que l'on ne choisit pas la nature de son talent et qu'il vaut mieux être franchement contemporain que pseudo-antique et ennuyeux.

BARRIAS. D'un patriotisme indéniable, son groupe, la *Défense de Saint-Quentin*, semble trop un tableau vivant ou un cinquième acte au Théâtre des Nations. La Ville sous les traits d'une femme robuste soutient un mobile mourant en s'appuyant à son rouet, accessoire qui occupe trop l'œil et nuit à l'effet d'ensemble.

MERCIÉ est un patriote aussi : *Quand même*. Une Alsacienne, dont les rubans semblent de loin les élytres d'un moulin, saisit le fusil qu'un mobile expirant laisse échapper de ses mains ouvertes par la mort. Il y a de la force dans le mouvement de la Ville, mais cela n'est pas de style.

M. LÉOFANTI arrive bon troisième avec son *Pro patria mori*. Une femme ailée s'étale sur un fond de cuirassiers en bas-relief, dont le plan perspectif peut être juste, mais ne le semble pas.

La Ville de Paris de M. Lepère a passé sur sa robe de mondaine la capote du soldat et monte sa garde, appuyée sur un fusil.

Quatre *Camille Desmoulins* au Palais-Royal. C'est beaucoup trop de marbre pour le titi de la Révolution, pour le gavroche de la guillotine. Ce temps a été si pauvre littérairement, qu'au milieu des hurlements de Marat, de la pommade d'Isnard, de la pose de Barrère, de la mauvaise rhétorique de Saint-Just, les *Révolutions de Brabant* sont encore ce qu'il y a de moins idiot, quoique ce soit une pot-bouille ridicule. *Carrier Belleuse* a fait du voyou conventionnel un énergumène à geste d'ouverture de compas démesurée. Nous sommes loin des Grecs, qui, pour exprimer que le geste doit toujours être sobre, disaient qu'une bonne statue doit pouvoir rouler d'une montagne en bas, sans s'endommager. Le *Desmoulins*, de M. Doublemard, ressemble à un Rouget de l'Isle chantant le fameux hymne national; celui de M. Carno, un figurant du 93 d'Hugo; enfin celui de M. Dumaine, un Garat chantant la romance à Madame.

Le triomphe de la République, de M. Ottin, n'est pas celui de la sculpture. Sur un fond de faux temple grec, une cohue où les peplums se marient aux blouses, les casques aux casquettes et les chla-

mydes aux redingotes. Cela est immédiatement au-dessous du *Mercure de France*, dirait Labruyère.

A part l'*Immortalité*, de Chapu, la sculpture religieuse ne vaut pas mieux que la peinture. Cependant *Michel Pascal* est un artiste d'une vraie valeur. Son évêque et sa sainte à l'épée semblent pris au portail d'une cathédrale. Ce n'est pas du Mino da Fresole, mais cela rappelle grandement cette merveilleuse statuaire française du treizième siècle dont M. Albert Marignan, l'éminent de l'École des Chartes, prépare une histoire approfondie. *La Cène*, de M. Charles Gauthier, n'a aucun style. La *Tentation du Christ*, de M. Brambeck, est chose mauvaise. Tandis que Notre-Seigneur a l'air de faire effort pour ne pas écouter, le démon a la tête et le mouvement de quelqu'un qui supplie et non de celui qui tente. L'étude que M. Bottée présente comme *saint Sébastien* n'est qu'une étude de nu.

L'*Œdipe à Colonne*, de M. Hugues, est de la caricature d'après Sophocle : cet essai naturaliste échoue dans le détestable. La *Sérénité* de M. Allain est sans pensée. La *Perversité*, de M. Ringel, n'est guère perverse. Au lieu d'être lyrique, la *Poésie* de Combas s'appuie sur une grande lyre. La plastique de M. Fouquet dans sa *Voulzie* est trop aigrelette. La *Jeanne d'Arc au bûcher* de M. Cugnot a trop l'air d'une figure de missel ; ce qui est suffisant pour l'imagier ne l'est pas en ronde bosse. La *Psyché*, de M. Moreau, n'est qu'une gamine et l'*Amour piqué*, de M. Idrac, qu'un gamin. Le mouvement de pudeur est bien dans la *Suzanne* de M. Marqueste. M. Lefeuvre fait de la sculpture domestique ; deux enfants se pressent contre leur mère qui leur coupe de grandes tartines. Cela s'appelle *le Pain*. Il ne manquait plus que cela, du Tassaert en marbre ! La *Physique* de M. Millet pourrait tout aussi bien être la *Chimie*. L'*âge de fer* de Lançon mérite une mention, ainsi que le *Rabelais* de bronze de M. Hébert, beaucoup plus méphistophélique que ne le représente le portrait authentique de Montpellier.

La *Modestie*, de M. Romazotti, n'est que la niaiserie ; la *Jeune Contemporaine*, de M. Chatrousse, semble sortir d'un roman de M. Henry Gréville. MM. d'Épinay et de Gravillon font du Primatice de la Chaussée-d'Antin.

Le *Marchand de masques* de M. Astruc est un sujet ingénieux. Un jeune garçon vend les masques des grands hommes contemporains, Hugo, Balzac, Barbey d'Aurevilly.

La *Ballade à la lune* de M. Steuer est une chose d'humour : un

pierrot pince de la guitare les yeux fixés sur un seau d'eau où la lune se reflète.

Rien de Guillaume, qui est tout à la préparation de son cours d'esthétique, ni de Clésinger occupé à faire cavalcader *les Marceaux* dans son atelier changé en manège révolutionnaire.

Il est une chose irritante au delà du possible, c'est le régiment des bustes iconiques qui ornent l'entour des plates-bandes. Ils sont par centaines et tous du sport ou bourgeois. Le portrait sculpté, ou peint, est la manifestation de l'art la plus inférieure, mais celle qui rapporte le plus. Les artistes d'aujourd'hui au lieu d'être des bénédictins sont des viveurs, des mondains : toute la faute n'est pas à eux. On a vu Préault menant lui-même dans un dépotoir des terrains vagues une charretée de statues et de bas-reliefs. Quand le sculpteur a fait deux statues, l'atelier devient trop petit; il n'en peut faire une autre que celles-là ôtées, et le public est rare qui achète autre chose que des choses d'étagères. N'importe, le Salon ne doit pas être un bazar pour les artistes ni une foire aux vanités pour les enrichis et on en devrait défendre l'entrée à tout portrait qui ne serait pas d'une célébrité, de caractère, ou beau de lignes.

Tel qu'il est, le Salon est encore l'événement le plus esthétique de l'année parisienne et un grand moyen de vulgarisation.

Il faut répandre l'amour de l'art. Malgré les détours, toute voie du beau mène à Dieu, et l'art a cela de divin qu'il ne peut blasphémer sans cesser d'être. C'est surtout ici que l'on peut dire : hors de l'Église, pas de salut.

SALON DE 1883

L'ESTHÉTIQUE

AU

SALON DE 1883

Je crois à l'Idéal, à la Tradition, à la Hiérarchie. C'est là le texte de cette homélie esthétique.

Le critique est un juge qui doit énoncer la loi, avant de l'appliquer, surtout en un temps où l'on débat sans code les procès de l'art, selon son humeur du jour, les besoins de sa camaraderie et de sa galerie. Voilà donc les toises sous lesquelles vont passer MM. les artistes ; elles sont géantes, tant pis pour les nains.

Le Salon est toujours le bazar, quelquefois le boudoir, jamais le temple de la peinture : un Pnyx, non une Acropole et, point du tout une Pinacothèque. Le premier mai de tous les ans, quatre mille œuvres apparaissent (après le concours hippique, ce concours d'imbécillité), avec la phrase des clowns : « Nous voici, de nouveau, tous en tas... »

Dans ce tas, il y a moyennement deux mille choses industrielles, un millier d'ouvrages et ??? d'œuvres d'art.

La peinture traîne à sa suite quelque chose de semblable au journalisme, cette queue de singe de la littérature, et, honteusement, elle ondoie à travers les vingt-neuf salles de ce palais qui est mieux nommé de l'Industrie que des champs d'Eleusis.

Entre la bienveillance ironique de Théophile Gautier dont M. de Banville a directement hérité, la raideur rêche de Gustave Planche que n'a malheureusement plus personne, et l'incorruptibilité de Baudelaire et de Delécluze, entre ces grandes voies, il y a beaucoup de sentiers qui y confinent. C'est une illusion qu'on peut se

faire et même donner aux autres, de jouer le paysan du Danube au Salon ; mais fût-on du Danube, on aurait encore des mesures à garder et des veto à subir. La question de la charité chrétienne se pose d'abord. Un critique d'art fort connu, et qui a des boutades de sévérité, recevait, il y a quelques années, la veille du vernissage, une lettre de sa mère où il y avait ceci : « Pense, mon cher enfant, que ces pauvres peintres ont aussi une mère qui soupire pour le succès de son fils et qu'elle meurt peut-être de misère. D'un trait de plume, tu peux décourager... » En antithèse, qu'on se rappelle la réponse de Diderot à celui qui lui recommandait un pauvre et mauvais artiste chargé de famille : « Qu'on supprime la famille ou les tableaux. » Cela est cruel, il faut de la pitié, c'est là *Ce qui ne meurt pas*, ainsi que l'écrit M. d'Aurevilly, ce Balzac II, en un beau livre qui est prochain.

Mais la piété pour l'art doit l'emporter sur la pitié pour le prochain, comme l'amour de Dieu veut qu'on lui sacrifie même l'amour de ses frères. Un chef-d'œuvre est une vertu ; « une croûte » est un vice et toute sévérité sur ce point justice. Seulement, a-t-on le droit de punir si exactement le blasphème du Beau, quand le blasphème du Vrai est permanent et glorifié ? En a-t-on même le devoir ? Est-ce que le sacrilège peut atteindre N.-S. Jésus-Christ et la caricature troubler l'immuabilité de l'Idéal ? Non certes, et le silence suffit à réprouver, et l'excommunication *ipso facto* n'a pas besoin d'être fulminée nominativement. Toutefois, il est une considération qui doit rendre implacables, même les sentimentals de la critique : l'équité. Rien ne peut empiéter sur elle et c'est l'absolu devoir, pour toute plume qui a le respect d'elle-même, de séparer d'une façon *visible et justicière* ceux qui vivent *pour* l'art, et qui sont des prêtres, et ceux qui vivent *de* l'art, et qui sont des drôles.

Peinture, sculpture, architecture sont devenus des métiers ; et sur quatre mille artistes, il y a trois mille artisans, d'un orgueil fou et d'un cabotinisme honteux. A ceux-là, il ne faut pas ménager le mépris qui est dû.

En littérature, il y a les penseurs et les écrivains qui ont droit à ne pas être mêlés à MM. de la copie ; en peinture, il y a les féaux de l'idéal et les chercheurs qui ne doivent pas être assimilés à MM. de l'actualité et du civisme. Il est lâche, il est *fille* d'avoir la plume banale, élogieuse à tout venant, et la louange d'une bouche qui ne sait pas blâmer n'a aucun prix. La haine de Jacob contre Edom est logique ; supprimer la Roche Tarpéienne, c'est supprimer aussi le

Capitole ; et s'il est impossible de chasser les vendeurs du temple, du moins il reste l'ostracisme de la critique qui, avec les couronnes qui récompensent, a dans la main les tessons qui exilent.

Avant de chercher la synthèse de l'art comporain, il est opportun de marquer l'opinion en esthétique. Il y a celle des critiques d'art éclectique, et l'éclectisme est l'absence d'opinion ; celle des amateurs qui laissent vendre, à l'hôtel Drouot, un Botticelli authentique douze cents francs et qui payent quinze mille francs un Boucher ; celle de la bourgeoise qui aime les tableaux de genre et les toiles militaires ; celle des gens du métier enfin, qui ne louent que les morceaux de facture habile.

L'histoire de l'art et sa hiérarchie sont méconnues, sinon ignorées, et l'irrespect des maîtres du passé n'a point de bornes. Les camaraderies se jettent à la tête les noms les plus immortellement sacrés, avec un incroyable cynisme : celui même de Léonard ! ce nom qui est un ostensoir ! ce nom qui ne permet pas de rester couverts à vingt fronts, dans toute l'histoire ! Qu'on le sache ! Et ceux même qui devraient être, par état, les gardes-nobles de la hiérarchie esthétique, ne se font aucun scrupule de donner comme socles à leurs amis les statues des génies. Il n'y a pas fort longtemps, un monument d'irrévérence fut élevé, je ne dirai pas par quelles mains. Ce critique avait trouvé ingénieux d'introduire dans l'hémicycle de Delaroche, les contemporains. D'abord il avait oublié Paul Chenavard comme tout le monde ; le génie de Chenavard dépasse de trop la compréhension actuelle. Dans cette invasion de la fresque tout se passait le mieux du monde ; Meissonnier entrait immédiatement en conversation avec Terburg et Miéris, et M. Baudry, « le regard assuré et la tête haute » abordait Velasquez et Véronèse ! — Je veux croire, pour l'honneur de M. Baudry, qu'il baisserait les yeux et la tête et tout, devant les peintres de la grandesse espagnole et du patriciat vénitien. Quant à M. Henner, Corrège lui disait : « je vous envie ». Ce critique n'a donc vu ni Parme, ni Dresde, ni même l'*Antiope*, et s'il les a vus, le mot à écrire serait dur. Mais voici de l'inénarrable : quand M. Bonnat arrive, « Rembrandt, Rubens et Van Dyck se lèvent ». Rembrandt se lever ! Rubens se lever ! Van Dyck se lever, et pour qui ? pour M. Bonnat.

Le commentaire ici serait incompatible avec l'urbanité.

J'ai tenu à citer ce document qui caractérise l'incohérence de l'opinion esthétique de ce temps, et afin de ne point pécher moi-même, par le manque de précision, dans la doctrine, voici la

synthèse esthétique actuelle, ainsi que je la vois. Le grand art contemporain est une quintette : Puvis de Chavannes, Gustave Moreau, Ernest Hébert, Paul Baudry, Félicien Rops. Ce sont là les cinq grands maîtres dont l'immortalité est sûre et que la postérité accueillera d'emblée.

Puvis de Chavannes est la plus haute individualité de notre art. *Idéaliste*, issu de la *tradition* des *quattrocentisti*, *hiérarchiquement* au-dessus de son époque même. Nul *n'approche de sa cheville*, ni dans la fresque catholique, qui est la suprême peinture, ni dans l'allégorie qui est l'abstraction par les formes, ni dans l'art décoratif qui fait corps avec le monument. La *Vocation de sainte Geneviève*, au Panthéon, les fresques de Marseille, les fresques de Poitiers, les fresques d'Amiens sont autant d'incomparables chefs-d'œuvre. J'ai caractérisé ailleurs avec soin le génie de Puvis de Chavannes et je l'ai rattaché à tort à Benozzo Gozzoli, en ayant soin d'ajouter : « si l'on accotait un Puvis aux *Vendanges* de Gozzoli, on découvrirait non seulement leur parenté, mais que c'est Puvis, qui, des deux, semble le primitif. Ce qu'il peint n'a ni lieu ni date ; c'est de partout et de toujours, une abstraction de primitif, un rêve poétique d'esprit simple, une ode de l'éternel humain, et cela rendu par les formes réelles et typiques dans une harmonie sereine et naïve. » Puvis de Chavannes est le seul grand maître *abstrait* de tout l'art, Chenavard excepté.

— Dire de Gustave Moreau, qu'il est le seul artiste, avec Rops, qui fasse penser à Léonard, c'est là une louange unique, splendide et méritée. Oui, le peintre de la *Chimère*, de l'*Hélène*, de l'*Hérodiade*, de l'*Œdipe*, peut s'intituler, élève de Vinci ; et Beltraffio, Cesare da Sesto, Solario, Luini l'accueilleraient comme condisciple. Gustave Moreau possède le style lombardo-florentin ; il est serein et plein de pensées, c'est un maître intellectuel et un grand maître qui n'a que quatre égaux, de nos jours ; et je l'aime d'autant plus que le bourgeois ne comprend rien à ses toiles qui sont hermétiques et peintes pour les seuls initiés.

Ernest Hébert est le de Vigny du pinceau ; c'est un poète tendre, mélancolique et d'une suprême distinction. Les femmes de Van Dyck n'ont pas de plus fines attaches que ses *Rosa Nera*, ses *Fienaroles*, ses *Pasqua Maria*. La vue de ses toppatelles donne la même impression que la lecture de *Graziella* et le sentiment du *Lac* de Lamartine se retrouve en certaines de ses œuvres qui sont toutes d'un procédé impeccable. On sent à les voir le plaisir que l'artiste a

eu à les faire, car Hébert adore son art et son bonheur est de peindre, cas unique de nos jours. L'auteur de la *Malaria* a exprimé comme nul autre la rêverie nostalgique de la femme du Midi; « dans l'ambre de la couleur transalpine, il a enchâssé la larme du sentiment moderne », patricien, poétique et grand coloriste, de tous les membres de l'Institut, le seul peintre digne de la coupole du Panthéon.

Paul Baudry, artiste d'un très beau procédé, a fait sous Véronèse les plus brillantes études et prouvé dans son Foyer de l'Opéra, un talent de décorateur de grand goût et d'allégoriste sans poncivité tout à fait remarquable. Sa plastique cherchée entre la Renaissance et la Contemporanéité aboutit à un androgynat qui a son charme pervers mais intense. C'est le Vénitien de l'école française contemporaine et le peintre né des pompes théâtrales. — Si j'ai nommé Félicien Rops, le dernier, ce n'est pas que je le classe après ces quatre maîtres; car son originalité est si éclatante que je ne lui trouve aucun précédent, et qu'il est impossible de le gratifier d'une filiation; Puvis de Chavannes tient aux *quattrocentisti*; Gustave Moreau à Léonard; Hébert à Rome, et Baudry à Venise, mais Rops est autochthone. Magnat hongrois mêlé de gallo-romain et de flamand, il doit à la complexité de son tempérament d'être le plus grand maître en modernité qui soit. Quand je dis moderne, j'entends un esprit qui réunit la compréhension du moyen âge à celle de 1883, peut illustrer un grimoire et pourtraire la Parisienne.

Félicien Rops est inconnu du public; mais s'il n'a pas de réputation, il a de la gloire. Trois cents esprits subtils l'admirent et l'aiment, et le suffrage de penseurs est le seul dont ce maître se soucie. S'il arrivait qu'un homme des classes moyennes, un de ceux pour qui on écrit les ouvrages de vulgarisation et qui les lisent, semblât goûter une de ses œuvres, il la détruirait immédiatement. Druide de l'art, il ne veut de juges que ses pairs, non par orgueil; la meilleure preuve de sa modestie, c'est son peu de notoriété qui est voulu, mais parce qu'il sait l'art un Druidisme qui doit accueillir toutes les intelligences qui se haussent, mais ne s'abaisser jamais jusqu'à celles qui ne peuvent s'élever.

L'œuvre de Félicien Rops comprend toute la vie moderne synthétisée : je ne veux en montrer ici que deux points, la femme et le diable. La femme contemporaine, cette cabotine dont le charme est le chiffon, avec sa grâce fugace, prismatique, instable et changeante est presque impossible à fixer dans une œuvre d'art; immo-

bile, elle n'a plus l'attrait qui est dans la célérité et l'imprévu des gestes et des poses. Mais prendre la Parisienne et la monter jusqu'au style, cet impossible que Rops seul l'a tenté victorieusement. Toutefois comme il conçoit toujours en penseur, au lieu d'une simple femme de nos jours, il a fait la *Dame au pantin*. Grande, svelte, presque androgyne, elle élève de son bras ganté de noir un pantin en habit; indescriptible en son sourire de mépris pour cet homme hochet qui est vous, peut-être moi. Les sourires de Rops descendent du coin des lèvres de Monna Lisa, et l'ironie, l'ironie froide et silencieuse, a en lui un épeurant interprète.

« L'homme pantin de la femme, la femme pantin du diable, » sont deux de ses thèmes favoris, d'une grande portée psychologique, rendus avec une intensité plus excessive que celle de Baudelaire, avec qui il a des rapports très grands. Imaginez que le poète des *Fleurs du mal* ait écrit avec des lignes, et vous aurez quelque idée de Rops, le seul artiste assez mystique pour rendre la perversité moderne.

Mais, la merveille de son œuvre, c'est le Diable. Oui, en l'an 1883 des esprits forts, il existe un artiste dont les démons font peur et dont nul ne peut rire. Oh! ce n'est ni Bertram, ni Méphistophel; il n'a pas de cornes, ni de queue, ni de griffes, ce diable, il est en habit, il monocle; si ses pieds sont fourchus, de fins escarpins les cachent; et il épeure cependant, avec, pour seul satanisme, son sourire et son regard. Ah! si l'on donnait à Rops l'enfer à peindre au mur d'un Campo Santo, on verrait autre chose que le Bernardino Orcagna. Il a restauré la grande figure de Satan, il a fait réapparaître le Malin, en ce temps où l'on ne croit plus, même à Dieu, et il nous le montre vainqueur du ridicule et du rire. Je prie que l'on remarque que je n'ai cité que deux séries de l'œuvre de Rops, et que l'idée que j'en puis donner ici est presque nulle. Seulement, j'ai voulu marquer sa place hiérarchique dans l'art contemporain et déchirer un peu de l'obscurité où il s'enferme. L'utilité du critique n'est pas de donner de bons et de mauvais points aux artistes connus, mais bien de signaler et de mettre en lumière ceux qui, par l'élévation de leurs œuvres, échappent à la myopie du public. Rops est le grand maître en modernité, et ce genre est celui où l'école française peut encore faire des œuvres; Rops est le seul exemple des immenses lectures, de la forte éducation latine et de l'érudition poétique qui manquent à tous les artistes contemporains et sans quoi il n'y a pas de grand art possible; Rops est le burineur génial de la décadence latine.

J'ai à dire de grandes duretés ; je les dirai tout d'abord sans aucun nom propre ; elles n'en seront pas moins dites et j'aurai suivi le précepte catholique de l'impitoyabilité envers les œuvres, unie à la modération envers les personnes. — A écrire sur l'art contemporain le titre inéluctable serait de l'*Indifférence en matière d'esthétique*. Nous sommes en plein éclectisme, nul ne peut le contester. Or, l'éclectisme est l'absence de passion, et sans passion, il n'y a pas plus d'art que de poésie. « L'éclectique, dit Beaudelaire, c'est l'homme sans amour. » L'Italie n'a eu qu'une école éclectique, la dernière en date et surtout en mérite, celle de Bologne ; et l'éclectisme bolonais était borné à la Renaissance et avait le respect religieux des grands maîtres, tandis que l'éclectisme contemporain a l'irrespect idiot du voyou vicieux qui gouaille, et s'il se laisse influencer un peu profondément, c'est par l'extrême Orient. Ce sont les crépons que les impressionnistes ont eu pour archétypes. MM. les artistes contemporains ne pensent pas, ils n'ont ni théories, ni doctrines ; cela était bon pour les romantiques ! Ils font de la peinture comme on fait de la copie. La postérité est bien loin pour qu'on y songe, et l'amour-propre toujours là pour rassurer et assurer au pire rapin qu'il est maître. Quant à la gloire, c'est d'être à la mode et d'avoir un hôtel. Où sont les artistes qui aiment la peinture et qui peignent pour le bonheur de peindre ? Donc, nul enthousiasme, et ici, je touche une des causes de la déchéance des peintres, c'est leur ignorance, leur manque d'instruction et de lecture. Ils ne cherchent jamais à percer l'esprit du sujet qu'ils peignent, et qu'ils prennent une scène à Homère ou à Dante, ils se garderont bien de lire devant leur toile, avant d'esquisser, l'*Iliade* ou la *Divine Comédie*. En mythologie, ils ne s'élèvent pas même jusqu'à Chompré ; pour l'histoire moderne, ils décalquent quelques planches de Racinet et tout est dit.

J'ai la naïveté de croire que pour peindre un Christ, par exemple, il faut relire chaque jour le récit de la passion et sentir ce que l'on peint, pendant qu'on le peint, sinon on fait du métier. A tous ces reproches, il y a une réponse : tout est dans le procédé. Est-ce que Titien disait les litanies pour peindre l'*Assunta* ? Il les disait implicitement, ou s'il ne les disait pas, l'éblouissement que donnent ses toiles empêche de voir l'absence de sentiments mystiques. Titien est un thaumaturge comme Rembrandt, et les artistes d'aujourd'hui ne sont pas même de vulgaires sorciers. La *Bethsabée* de la galerie Lacaze, peinte par M. Bonnat, serait horrible, et lorsque, l'an dernier, M. Carolus-Duran a tenté un *Ensevelissement de N.-S.*, sans

expression mystique, il n'a fait qu'une bolognerie, malgré son pastiche de l'exécution vénitienne. Qu'on ne prenne pas pour ma pensée que les grands maîtres ont fait des chefs-d'œuvre sans âme par la puissance du procédé. La prétendue vacuité d'expression de Titien est un lieu commun absurde que se passent les critiques; le peintre de Cadore est serein, et la sérénité est l'expression qui convient le mieux, en somme, à la figure du Sauveur, lorsqu'on ne peut lui donner celle infiniment complexe ou séraphique de Dürer ou du Fiesole. — J'en demande pardon au Grand Théo, mais la théorie de l'art pour l'art est la plus pernicieuse qui soit, et nous en voyons à cette heure les déplorables résultats. La peinture n'est qu'un des moyens d'expression de nos sentiments; peindre pour peindre est aussi absurde qu'écrire pour écrire. Logiquement, on n'écrit que pour exprimer une idée, et on ne doit peindre que pour exprimer un sentiment. Qu'est-ce donc qu'un tableau qui n'éveille rien, ni au cœur, ni à l'esprit du lettré? et c'est le cas des tableaux contemporains. Demander à une peinture de nous faire penser, c'est trop; mais il faut cependant qu'elle nous impressionne, sinon ce n'est point une œuvre d'art. Le plus fou des corollaires de l'art pour l'art, c'est le « copiez la nature ». Si l'art est une copie de la nature, il n'a pas plus de raison d'être que toute copie, quand on peut voir l'original. Supposons ce sujet : une porte entr'ouverte, contre le mur un balai. Copiez, ce sera du métier. Mais emplissez de bitume le bayement de la porte, ébouriffez d'une façon tragique les barbes du balai; éclairez à la Rembrandt et voilà un drame, l'assassinat de Fualdès, quelque chose d'impressionnant qui fera vibrer le spectateur. Qu'on ne prenne ceci pour de l'encens à Delaroche, ce peintre des classes moyennes, je ne m'occupe que du lettré et de l'artiste, et sur ce point, sur celui-là seul, je me rencontre avec M. Renan qui a eu raison, à l'instant où les aristocraties sont niées, d'affirmer celle qui est irréductible, et de droit divin : l'aristocratie d'intelligence.

L'art est l'effort de l'homme pour réaliser l'idéal, pour figurer et représenter l'*idée suprême*, l'idée par excellence, l'idée abstraite, et les grands chefs-d'œuvre sont religieux, parce que matérialiser l'idée de Dieu, l'idée d'ange, l'idée de Vierge mère, exige un effort de pensée et de procédé incomparable. Rendre l'invisible visible, là est le vrai but de l'art et sa seule raison d'être. Weenix, le peintre des dessertes; Kalf, celui des casseroles; Hondekoëter, celui des poules, quoique bien supérieurs, comme procédé, à Orcagna, Piero della Fran-

cesca et Benozzo Gozzoli, sont bien au-dessous de ces primitifs, parce que leur conception est nulle. L'idéal d'un poêlon, l'idéal d'un melon, l'idéal d'une pintade sont à la portée de tous, tandis que l'idéal de l'*Enfer*, du *Jugement dernier*, de l'*Immaculée-Conception*, de l'*Extase* sont de l'abstrait et du surnaturel. Le pinceau réalise là des scènes qui n'ont pas de réalité, que nul n'a vues et qu'il faut concevoir d'inspiration. — Si l'idéal est la nécessité du grand art, la tradition en est la loi. Elle relie entre eux, par la chaîne d'or des chefs-d'œuvre, les concepts universels. Elle est le dogme esthétique; les grandes œuvres sont ses bibles. Le premier arcane de la tradition, c'est que l'art doit être une synthèse. Comme exemple, prenons le *Rittrato muliebre* : Violante, Saskia, Elisabeth Brandt, Monna Lisa, la comtesse de Bristol sont les synthèses vénitienne, hollandaise, flamande, florentine, anglaise de cette recherche : l'idéal féminin. Que Violante manque de pensée et Saskia de plastique, qu'Elisabeth Brandt soit trop bourgeoisie, Monna Lisa trop subtile, et la comtesse de Bristol trop de la cour, qu'importe! Titien, Rembrandt, Rubens, Léonard et Van Dyck ont réalisé chacun cet idéal : femme plastique, femme douce, femme sphinx, femme saine, femme de cour. Dire d'une femme : c'est un Rubens, un Van Dyck, c'est la pourtraiturer d'un mot. Mais laissons là la synthèse expressive, l'art contemporain ne fait pas même de synthèse plastique, il copie le modèle, alors qu'il devrait le transfigurer. Car la synthèse n'a pour objet que d'atteindre à la transfiguration de l'être humain, qu'on l'obtienne par l'épuration des formes comme les Italiens, par la lumière comme Rembrandt, par l'accent vivace comme Rubens et Velasquez. Essayez par la pensée de faire redescendre à l'individu les types de Léonard, ôtez sa distribution de la lumière à Van Ryn, pâlissez Rubens, désaccordez l'harmonie de Velasquez et ils ne seront plus les transfigurateurs, c'est-à-dire les maîtres.

L'art est le mensonge de la réalité, qu'il calomnie avec Ribera ou flatte avec le Sodoma, il doit toujours faire plus beau ou plus laid que le réel. A peindre, Ariel ou Caliban, quel que soit le modèle, il faut faire Caliban hideux et Ariel séraphique à l'extrême. Cela n'est pas admis de nos jours, et les paysagistes eux-mêmes, laissant le paysage synthétique de Millet, de Rousseau, de Daubigny, de Corot, font du paysage analytique comme MM. Harpignies et Hanoteau. Il n'y a que trois formes de grand art : l'harmonie, archétype Raphaël; la subtilité, archétype Léonard; l'intensité, archétype Michel-Ange et Delacroix; hors de ces trois caractères, il

n'y a plus de place pour cette grande chose morte, le style. Or, je vous le demande, où sont les harmonieux ? M. de Chavannes, et après ? Où sont les subtils ? M. Gustave Moreau et M. Hébert, et après ? Où sont les intenses ? le seul Félicien Rops.

Quarante années seulement nous séparent du Romantisme, cette seconde Renaissance, éblouissant météore apparu et disparu en un tiers de siècle, et depuis, nous avons périclité avec une telle vertigineuse rapidité, qu'il paraît y avoir un abîme de temps moins large et moins profond entre Lebrun et Delacroix, qu'entre le plafond du foyer de l'Opéra et celui de la galerie d'Apollon. L'abîme qui isole notre fin de siècle a été creusé par le matérialisme et ses conséquences sociales. Les races latines se sont laissé infuser les idées allemandes, ferments formidables qui bouleverseront le cerveau latin, si elles ne le font pas éclater. On a rejeté la tradition de l'art en même temps que la tradition religieuse. On a rejeté la hiérarchie qui gênait les amours-propres, et à la place de tout cela on a mis le mot progrès et le mot *processus*. « Transportée dans l'ordre de l'imagination, l'idée du progrès se dresse avec une absurdité gigantesque, une grotesquerie qui monte jusqu'à l'épouvantable », s'écrie Baudelaire. M. Brown-Sequard est en progrès sur Aristote et Nadar sur Icare, mais Victor Hugo n'est pas plus en progrès sur Homère et Dante que M. Zola sur Balzac ! On a honte d'appuyer sur des points qui devraient être si parfaitement acquis, mais nous vivons dans un siècle où il faut répéter certaines banalités, dans un siècle orgueilleux qui se croit à l'abri des mésaventures de la Grèce et de Rome. Ces vérités je les ai mal dites en des phrases pressées et qui se hâtent ; mais c'est toujours un courage que d'oser être ennuyeux par amour du vrai, et je veux encore toucher à quelques points, non pas philosophiques, ceux-là, à quelques points de *technie*.

MM. les artistes ont un haussement d'épaules habituel devant les littérateurs qui les jugent, eux qui ne sont pas du bâtiment. A les entendre, il semblerait que les arcanes du procédé sont impénétrables et, pour nous en assurer, nous passerons par l'atelier pour arriver au Salon et nous parlerons un peu peinture dévoilée à ces peintres hermétiques. Voilà M. Bouguereau qui ponce ses toiles pour que rien ne dépasse ; mais M. Bouguereau appartient à l'art yankee, il n'est pas de notre ressort.

Ce qui saute aux yeux, c'est la touche du décor appliquée aux tableaux de chevalet, cela s'appelle le ton local et cela a pour effet de supprimer la perspective aérienne toujours, la perspective linéaire

parfois, d'abolir la rondeur des galbes, de coller les plans et d'empêcher le modelé d'être précis et d'être tournant. Jamais je ne demanderai compte à un artiste qui fait de belles œuvres de son procédé, c'est affaire à lui, et cette réprobation en principe de la teinte plate ne tend nullement à nier M. Manet, mais à le réduire, lui et les siens, à confesser que le ton local n'est pas une révélation, ni un procédé innovateur et sorti des vieilles vessies de Courbet, mais un artifice désespéré de décadent, car la question a sa gravité ; et si MM. du ton local possèdent la véritable orthodoxie, les grands maîtres sont tous des hérésiarques.

Ces messieurs de la teinte plate prétendent avoir découvert de nouvelles ressources de palette, ils mentent avec une effronterie consciente ; si ignorants qu'il soient des chefs-d'œuvre, ils savent bien que Léonard et Titien n'ont pas pu ignorer quelque chose, que ce sont là des tout-puissants en peinture. Il est vrai qu'ils ont dédaigné, comme au-dessous d'eux, certains effets ; et ce sont ces effets-là qui font l'orgueil et la joie et la réputation de messieurs les impressionnistes. Le tableau impressionniste est un tableau arrêté en premier état, c'est-à-dire à l'ébauche. Quiconque a touché un pinceau sait que l'ébauche donne des effets souvent séduisants, les premiers frottis s'enlèvent en vigueur sur le grain mat et blanc de la toile et à mesure qu'on peint, tout cela disparaît, « le tableau descend » et il faut le remonter, second labeur et d'une difficulté plus grande. Or les impressionnistes, qui ne sont pas capables de retrouver leurs effets, se gardent bien de descendre le tableau qu'ils ne pourraient pas remonter.

Qu'on fouille les Uffizi, l'Ermitage, Dresde et Madrid, tous les musées d'Europe, on ne trouvera pas une seule toile peinte par teintes plates ; et, chose singulière, cette adoption vraiment chinoise d'un procédé chinois n'aurait jamais eu lieu sans les expositions ; je prétends qu'on ne fait du ton local que pour le Salon ou des exhibitions analogues ; le tableau impressionniste est une affiche, un tire-l'œil qui fait paraître tout ce qui est autour, poncé et pignoché. On ne saurait croire combien les peintures de ce genre sont redevables à leurs voisines et surtout à l'éclairage tamisé. Isolez, sous un jour cru, un de ces crépons français et vous verrez ce qu'il résulte du procédé, dit nouveau. Les peintres qui ont suivi le cours hors ligne de M. Chevilliard, à l'École des Beaux-Arts, savent que pour qu'un tableau fasse plaisir à l'œil, il faut que le spectateur restitue facilement derrière la toile, les objets ou les personnages que l'artiste a

représentés. Avec le ton local, cette restitution est impossible, la suppression des demi-teintes ôte leur sûreté aux ombres portées et rend faux les ressauts d'ombre. La perspective aérienne est annihilée, car sans *decrescendo* du modelé, il n'y a pas disparition de la ligne de couleur, au point de fuite, et partant point d'air. Optiquement, il faut être à quinze pas d'un Manet pour ne pas être offusqué de l'étouffement de cette peinture où le vide est fait comme par une machine pneumatique. Mais laissons là la *belle tâche*, il ne s'agissait que de prouver que c'était la fin et l'énervement du procédé, et si les errements et les prétentions progressistes se bornaient à de semblables « fumisteries » d'atelier, il faudrait pardonner vite. Mais le Salon de 1883 donne bien d'autres sujets de gémissements à l'*esthétique*.

La première impression est triste et si l'on voulait considérer cette exposition comme l'exacte expression de notre société, il faudrait se couvrir de cendres et pleurer comme le *Larmoyeur* de Scheffer, et se tordre comme les *Femmes Souliotes* du même. Dans les 33 salles où sont quatre milliers d'œuvre, il n'y a pas une idée, pas une pensée, pas une émotion, pas une conviction, ni ode ni cri du cœur, rien de grand, tout en prose, et non pas une prose hindoue à la Barbey d'Aurevilly, mais une prose qui semble tantôt celle de la *Revue des Deux-Mondes*, tantôt celle de la *Vie Parisienne*, et entre M. Bouguereau et M. Van Beers, une oscillation régulière de l'estimable au médiocre, de l'élégant au joli, de l'ennuyeux au pédant. Est-ce à dire que le Salon soit nul ? Non, ce... Il y a trois bonnes toiles de MM. Rochegrosse, Aman Jean et Vanaise, d'excellents paysages, de bons portraits et du joli genre. Quant à la « croûte » que M. Mackart a envoyée, elle est rassurante pour la suprématie de l'art français. Mais le grand art est fini, irrémédiablement fini.

L'art n'est plus un sommet. C'est un niveau, une auge mondaine un râtelier civique. Certes, il serait absurde de demander une progression indéfinie de grands maîtres et de réclamer Delacroix en 1883. Mais l'idéal est mort, la tradition est morte, la hiérarchie est morte. Allez dire aux plus consciencieux de ces artistes : « La nature n'est que la matière du grand œuvre ; le magistère est de la sublimer. » Ils ne comprendront pas et ils continueront à être des artistes consciencieux, habiles, mais sans ailes. Que les progressistes remercient la *Bonté infinie*, de M. Renan, le progrès est vainqueur. Plus rien ne reste de la cathédrale romantique, cette église littéraire qui a inondé de gloire notre siècle ; plus rien ne reste de cette seconde

Renaissance française, la dernière ; plus rien ne reste qui doive rester. La bassesse des œuvres révèle la bassesse de l'âme ; et c'est à croire qu'à force de la nier — l'âme — elle nous a quittés et qu'après tant de blasphèmes Dieu nous a retiré l'inspiration.

A ceux qui trouveraient naïve et fâcheuse cette lamentation, je dirai : Supprimez par la pensée, dans l'art d'autrefois, ce qui s'appelle le grand art, et par ce qu'il vous restera, vous jugerez de ce qu'il nous reste, aujourd'hui !

Voici l'épitaphe du Salon de 1883 : DÉCADENCE !

PEINTURE

I

LA PEINTURE CATHOLIQUE

Quand le clergé de France n'a que le T. R. P. Monsabré à faire monter dans la chaire de Notre-Dame, et laisse impunément s'élever des églises comme la Trinité, Saint-Augustin, Saint-François-Xavier, Notre-Dame-des-Champs, Notre-Dame-d'Auteuil, il n'est pas surprenant que les tableaux d'église soient dignes des églises elles-mêmes et les peintres aussi détestablement médiocres que les prédicateurs. La Foi a fait de beaux tableaux avant l'art; l'art en fait de détestables après la foi; c'est l'évolution qui s'est produite en Italie de Cimabué et Giotto à Romanelli et Solimène. Toutefois, si l'art mystique exige l'artiste mystique, l'absence de foi ne rend pas impossible le style religieux. Le peintre, qui a l'imagination grande, peut s'imposer une conviction artificielle pendant le temps qu'il met à faire son tableau, et ce n'est pas parce que la foi s'éteint que l'art religieux disparaît; la seule cause de cette disparition c'est l'infériorité, l'incapacité, la nullité de l'imagination des artistes contemporains. A partir de Massaccio et de Lippi, le mysticisme des peintres n'existe plus. Luca Signorelli à Orvieto, Ghirlandajo à Florence sont bien plus épris de l'anatomie que de la pensée religieuse, et cependant leurs fresques vont admirablement à ces murs d'église. Les *chambres* elles-mêmes ont moins de religiosité que la chapelle des Saints-Anges de Saint-Sulpice et les fresques de Saint-Germain-des-Prés.

De cette démonstration ébauchée et qui pourrait tenir un volume d'exemples, il résulte qu'il suffit qu'une œuvre soit *belle* et *haute* pour

être catholique; que la hauteur et la beauté d'une œuvre constituent un catholicisme implicite, mais évident, et que la peinture religieuse existe dès qu'il y a le grandiose, dès qu'il y a le style. Voyez la *Sainte Barbe* de Palma le Vieux et le *Miracle de saint Marc* du Tintoret. Ainsi donc, l'art religieux n'est que l'art où entre le sentiment de l'infini; et lorsqu'un artiste, ne crût-il qu'à la bonté infinie de M. Renan, aura le style grandiose, il fera de l'admirable peinture religieuse. Je crois avoir montré que l'art religieux est possible en dehors de la pratique catholique, et je conclus à l'incapacité de l'école française contemporaine.

Le *Cenacolo* est, de l'avis de Chenavard lui-même, le *capo d'opera* de toute la peinture, et le *capo d'opera* du *Cenacolo*, c'est le Christ, comme on peut s'en assurer par les études du Vinci qui sont au musée Brera, car la fresque de Sainte-Marie-des-Grâces est une fresque mourante, presque morte. Donc, à ne prendre Notre-Seigneur qu'au point de vue historique, c'est la plus difficile à représenter des physionomies humaines, et je trouve mal avisé un M. Morot, qui n'a ni la foi d'un Margharitorne, ni le procédé de Rubens, de venir présenter une médiocre académie pour un Christ. Et quel Christ! La tête n'exprime ni la nature divine resplendisssante, ni la nature humaine souffrante; l'air penché est d'un style de romance et le sourire qui joue le navré est une crispation de ténor qui s'ennuie. Le coloris est liliacé, vineux, l'éclairage diffus et nul. Quant au dessin, qui est la prétention de cette toile, c'est celui d'un élève médiocre: les lignes sont inexpressives, le modelé est pris sur le portefaix du coin, et, comme académie même, cela est mauvais. En outre, M. Morot se pique d'archéologie et de réalisme. La croix en T, et c'est un tronc d'arbre mal dégrossi. Le tasseau qui soutient les pieds du Sauveur est supprimé; il est ligotté sur la croix, et les clous, au lieu de percer le dessus du pied, sont enfoncés de profil dans les chevilles. On a des sourires libres-penseurs et idiots pour le hiératisme, et cependant chaque fois qu'on y touche, on s'égare comme M. Morot, et lourdement. Les byzantins sont inconnus ou raillés. Eh bien, je voudrais qu'on mît en face de la toile de M. Morot un Margharitorne, et on verrait que la foi, plus que le procédé, soulève les montagnes de l'art. — M. Duryer a un *Christ* en grisaille, où il n'y a pas même une qualité de brosse. — En réalisme, il faut la *strepitosa maniera*, il faut être outrancier comme Ribera et ses élèves, Giovanni Do et Passante, sinon on produit la plus écœurante chose, le réalisme froid de M. Brunet. Son *Calvaire*, terne de

paysage, ne montre que les deux larrons, l'un d'eux tombé de sa croix et d'une horreur de Morgue. Le gibet du milieu est vide. Sur cette croix vide, il faudrait la lumière de Rembrandt, cette lumière miraculeuse du siège vide des *Pèlerins d'Emaüs*. Il est deux tableaux religieux, deux seulement, qui aient une véritable importance : le *Saint Julien l'Hospitalier* de M. Aman Jean et le *Saint Liévin* de M. Vanaise.

Dans un paysage désolé, qui rappelle à la fois les garrigues languedociennes et les environs de Jérusalem, hâve, maigre et desséché, à l'état cadavérique, saint Julien, mourant de soif, sous le dardement d'un soleil blanc, à force d'intensité, a rencontré un enfant qui revenait avec son chien de puiser de l'eau, et il boit avec une avidité qui dit une longue privation. Au bras de saint Julien est enroulé un chapelet, à son cou pend un scapulaire et un grand nimbe d'or le couronne. Ce cadavérique, dont le nimbe éclate sur le fond désolé de ce sol lépreux, est une très belle conception catholique : c'est dans l'esprit même de la récente canonisation du B. Labre, cette auréole de vertus qui fait du vagabond et du pouilleux un être au-dessus de tous les rois, et grand même sous l'œil de Dieu. M. Jean a écrit là une grande et noble page et plus encore qu'une digne illustration du conte de Flaubert, un véritable, un remarquable tableau d'église, et cela mérite au moins une première médaille. M. Vanaise est moins large et ne produit pas une impression aussi intense que M. Jean, mais, comme lui, il sait faire de l'art religieux, sans pastiche d'aucune sorte. On est en Flandre, dans les champs, des bergers amènent à *saint Liévin* un aveugle dont il touche les yeux avec ses doigts gantés. La tête du saint, son geste, sont d'une belle onction et le groupe des pastoureaux qui assistent à cette scène auguste est bien traité, avec une grande simplicité et un naturel d'allures qui atteint le style, et le style religieux.

Je ne suppose pas que MM. Jean et Vanaise aient pour livres de chevet *Rusbrock* et la *Cité mystique*, et cependant ils ont fait deux tableaux religieux. — M. Carolus-Duran n'a pas profité de l'accueil réprobateur fait à son *Ensevelissement* de l'an dernier, cette contrefaçon vénitienne, pour rentrer dans le mondain d'où il ne devrait jamais sortir, et il a envoyé au Salon une *Vision* comme un peintre pour dames peut seul en avoir. Un ermite, saint Pacôme ou saint Jérôme ou saint Antoine, est agenouillé à un bout de la toile, vu de dos et aussi à travers la pâte de M. Henner, car il a une carnation que beaucoup de blondes envieraient. Devant lui une fée, qui ne touche pas terre, et toute nue, cache la croix en étendant derrière

elle une draperie d'où tombent des roses. M. Bourguereau n'est pas plus fade que cela. Avec un peu plus de lecture, M. Carolus Duran saurait que les Pères du désert, ces continents et ces chastes, avaient des tentations proportionnées à leur sainteté, c'est-à-dire formidables. Cette vision ne troublerait qu'un lycéen ; un mystique jamais ! Lisez sainte Angèle de Foligno, et surtout voyez une eau-forte d'un artiste plus grand que M. Duran, M. Félicien Rops, le seul moderne qui ait su retrouver la grande figure de Satan et l'imposer avec défi au rire matérialiste. Le sujet est le même, il n'y a que l'artiste qui soit différent. Saint Antoine vient de terminer ses oraisons ; la prière a fait descendre le calme dans ses sens, il se signe une dernière fois avant de se relever, et veut baiser les pieds du grand Christ devant lequel il est prosterné. Mais ses lèvres, au lieu du bois, rencontrent la peau tiède de pieds vivants, et cette peau lui rend pour ainsi dire le baiser qu'il y pose. Alors, terrifié, il se rejette en arrière et regarde. Sur la croix même, attachée par des faveurs roses, une diablesse, le visage effrayant d'ironie, et s'offrant de tout le corps, le provoque et le raille. Voilà une vision de Père de l'Église !

La *Vision de François d'Assise*, par M. Chartran, n'est pas aussi sucrée que celle de M. Carolus-Duran, mais elle est terne comme le style de M. Pontmartin. Saint François est assis sur la paille d'une grange, et un berger, qui a une vague oréole d'ocre, apparaît tenant une cornemuse. M. Chartran devrait savoir que, dans une vision, c'est la vision qui doit être le foyer lumineux. M. Revier qui, lui aussi, a fait un saint François parlant aux oiseaux, sans modelé, devrait savoir, lui, que *saint François* était un poète et de plus un saint, par conséquent il est *irréel* de lui donner une figure d'imbécile et ces deux toiles feraient un singulier effet à San Francesco d'Assise en face des Memmi et des Buffalmaco. — M. Ravaut a cru qu'il suffisait de lire trois lignes de Montalembert pour faire un *saint Colomban*. Le saint, ligotté sur une planche, semble obèse, malgré sa face amaigrie, et deux anges, qui sont très terrestres, poussent la planche sur l'eau. Si M. Ravaut avait compris son sujet, il n'aurait pas rendu aussi positivement manuelle l'action des anges. — De tous ceux qui prennent leurs aises avec les sujets religieux, M. Henner est le plus intéressant. On a dit beaucoup d'imbécillités sur lui. « continuateur de Léonard »... et « Corrège vous envie » semble avoir donné lieu à cette *Madeleine* qui lit, dans la pose même de celle d'Allegri à Dresde. Il est impossible d'avoir en même temps le procédé du Vinci et celui du Corrège.

Léonard enseigne d'enlever clair sur sombre, sombre sur clair, comme il a fait dans son adorable et miraculeux *Précurseur* du Louvre. Corrège n'a jamais fait usage du clair-obscur par opposition, et qu'on n'objecte pas la *Nuit* de Dresde, car ici le foyer lumineux étant le centre du tableau, il y a forcément des coins d'ombres. Je défie qu'on cite un Corrège peint par clair-obscur d'opposition. Bien plus, son originalité dans le procédé consiste à avoir trouvé le clair-obscur par analogies : il gradue la lumière et n'a pas d'ombres à proprement parler, mais des ressauts atténués de lumière. Revenons à M. Henner, c'est le roi des impressionnistes et voilà tout. Il n'a ni dessin, ni perspective, ni composition ; mais il a un ton, un seul ton de chair ivoirine adorable et qui donne infiniment de plaisir à l'œil. J'ai exposé ailleurs la filiation de M. Henner et montré qu'il a fait une transposition de l'or de Giorgione en ivoire laiteux. Du reste, je ne suis pas de ceux qui exigent de la variété, et il ne me déplaît pas de trouver la même impression identique à tous les Salons, puisqu'elle est charmante ; seulement il faut laisser chacun à son plan et ne pas prendre un impressionniste habile et charmant pour un grand maître et surtout ne pas blasphémer en son honneur des génies dont il n'est pas digne de nettoyer les palettes. *La Liseuse* qui joue la *Religieuse* est également délectable à voir. M. Henner est peut-être le plus agréable, le plus caressant pour l'œil, des peintres actuels, il faut lui en savoir quelque gré, mais pas trop cependant.

Que M. Mangeant a une étrange présomption pour oser une *Création de la femme*. Son Ève est sotte et hébétée, le paysage n'a rien de paradisiaque, et le Père Éternel est figuré par un fantôme violâtre et dérisoire. M. Layraud fait une académie, la pique de deux flèches et intitule *Saint Sébastien*. — Un instant, j'ai cru que M. Paupion blasphémait. Jésus-Christ assis sur un banc devant une porte, file une quenouille et remue du pied un berceau. Tout d'abord j'ai pensé que M. Paupion avait l'ignorance de M. Viardot, qui parle des frères de la Vierge, ne sachant pas que l'hébreu manque de terme pour désigner les cousins. Mais cela s'appelle *un Évangile*. Lequel même parmi les apocryphes ? Cette toile ne vaut rien, et on nous ferait plaisir de ne pas efféminiser le Sauveur pour le plaisir des dévotes imbéciles. M. Bertling a fait une caricature poncive d'après la Vierge Saint-Sixte, et voilà une *Madone*. — Il y a deux courants dans cette industrie qu'on appelle la peinture religieuse : le courant Ribérien et le courant Morotiste ; le premier donne lieu au sizain de *Saint Jérôme* du Salon, dont il n'y a rien à dire. Le second est repré-

senté par *Sainte Apolline*, détestable Cortonerie de M. Cabane. Le martyre a lieu derrière la sainte, confusément. Pourquoi avoir renoncé à la prédelle ? Mais M. Cabane croit peut-être mieux peindre que le Bondone ? M. Zier a un *Sommeil de la Madeleine* d'un gris triste et distingué qui pourrait être prise, sans la croix de roseau, pour une Geneviève de Brabant ou autre vague figure de keepsake.

Ils sont une cohue qui croient la virilité incompatible avec la dévotion ; ils oublient donc que le cas de leur peinture est un empêchement majeur à l'ordination. La religion est terrible, non doucereuse, mais les âmes pieuses ne s'y connaissent guère, et la fabrique Signol, Bouguereau, Bouasse-Lebel et C¹ᵉ fonctionne toujours. — Le *Mauvais larron*, de M. Willette, prouve du talent ; mais je ne crois pas qu'il appartienne à la peinture religieuse. Cette femme qui est debout sur l'âne que tient un enfant, pour donner un dernier baiser à son mari, n'offre aucun sens précis à la pensée. — La *Vierge aux Fleurs*, de M. Lalyre, peinte dans la gamme de M. Buland qui est charmante, a des tons doux, infiniment délicats et gracieux. Quant au *Christ à colonne* de M. Michel, il est inviril, veule et déplorable de féminisme et de sentimentalité sotte. — M. Lehoux est vigoureux au moins, son *Berger étouffant un lion* a de l'allure et presque du style, son dessin est assez héroïque pour rubriquer bibliquement *Samson étouffant le lion*. — M. Lerolle, comme M. Morot, veut innover dans la tradition avec son *Adoration des Bergers*. La Sainte Famille est assise sur la paille d'une étable, et à côté même de la Vierge, une vache dort. Saint-Joseph a l'air du forgeron de M. Coppée, et l'enfant Jésus qui devrait être le foyer lumineux, est éclairé par une lucarne banale. Il n'y a là que le groupe des bergers qui ne soit pas détestable. La *Résurrection de la fille de Jaïre* a de l'onction ; mais c'est bien peu d'être estimable quand on est le fils d'Hippolyte Flandrin. Mieux vaut la *Résurrection de la fille de la veuve de Naïm*, par M. Daras, le seul paysage du Salon qui suffit à prouver l'excellence du genre. Le *Rêve de Jeanne d'Arc*, de M. Lacaille, est du surnaturel à l'usage du faubourg Saint-Germain. Un archange escorté de deux saintes présente à la sublime pucelle l'épée et l'étendard. Cet archange vient du même ciel que ceux qui peignaient les fresques de Fra Angelico, l'an dernier, dans un tableau de M. Maignan. Le *Christ* de M. Lagarde est bien terne, quoiqu'il y ait là des qualités de paysage. — La *Sainte Famille* de M. Crauk est encore dans la donnée chromo des boutiques qui règnent autour de Saint-Sulpice. La Vierge apprend à filer au petit Jésus. Dans quel hypogée

vit donc M. Crauk, pour s'amuser au maniérisme religieux, au lieu de nous faire voir le terrible Jésus de Michel-Ange ou d'Orcagna?

M. Mewart nous montre le jeune *Moscbé*, le pied sur la face de l'Égyptien qu'il vient de tuer; le piétement est fier, et l'éclairage irréel donne de l'accent à ce cadre. Que dire de cette académie sans intérêt que M. Rousselin intitule l'*Enfant prodigue*, et de cette grosse peinture voyante de M. Suranq, *Jahel et Sisara*, qui prouve que l'artiste n'a lu du livre des Juges que deux versets? Que dire de l'*Ensevelissement*, de M. Story?

M. Jacomin est impertinent en réduisant à un tableau de genre une scène biblique, car ce n'est pas à la façon de la *Vision d'Ézéchiel*. Job sur un fumier est entouré de deux Turcs de nos jours et d'une femme fellah, cela est archéologiquement inepte et scandaleux, surtout d'en prendre si à son aise avec le poème que lord Byron n'osa pas traduire, et qui est le chef-d'œuvre littéraire de la Bible, ce chef-d'œuvre de tout. Quelle ridicule Esther M. Zier nous montre-t-il, avec ses colliers de sequins. Sans le livret, je n'aurais pas classé le tableau de M. Cazin dans la peinture religieuse, et je certifie que cela n'en est pas, malgré le livret. Mais cette toile horripile les bourgeois et à juste titre; débaptisée de son titre biblique, elle est une des plus intéressantes du Salon. Le ciel noir, le temps d'orage, l'atmosphère lourde sont bien rendus : la femme qui met son manteau près de l'enclume, n'étant plus Judith, est intéressante; la servante, dans le fond, un délicieux morceau de procédé. Je ferai à M. Cazin le reproche de donner les mêmes valeurs aux tons de ses terrains et de ses personnages, ce qui confusionne la toile; à part cela, c'est un peintre poétique, et délicieux étaient ses paysages des arts décoratifs, l'an dernier. Une réflexion pour finir, elle est grave : après le procédé à tons rares de M. Cazin, qu'est-ce qu'il y a? Est-ce que le procédé lui-même est à sa fin, comme tout? Évidemment la palette, l'œil et la main se faussent à chercher les touches fines et chacun de ces tons exquis et maladifs signifie : décadence.

Quoique cela soit anticatégorique, j'annexe à la peinture religieuse les tableaux de genre qui y tiennent : ils sont beaucoup moins mauvais que ceux à prétention styliste. Le *Moine enlumineur* de M. Perrandeau est d'une tonalité un peu grise. Le gris étant par lui-même une non couleur, on peut avoir des gris de toutes les couleurs, et on obtient alors des effets très lumineux. Le *Doux Pays*, de M. Chavannes, au dernier Salon, en était un beau spécimen. La lumière de M. Perrandeau et celle de presque tous les artistes contemporains,

est une lumière diffuse et parlant « bête ». Comme on ne sait plus le dessin caractéristique, qu'on a perdu à jamais le contour des peintres orfèvres, on devrait avoir recours au clair-obscur dont les ressources expressives sont tellement infinies que Rembrandt lui-même n'en a peut-être pas tiré tous les effets qui sont possibles.

L'*Attollite portas* est une bonne toile, mais il y a là des chantres dont les pères étaient à l'*Enterrement d'Ornans*. Le *Lavement des pieds*, de M. Rosetti, est une toile excellente qui montre qu'on peut faire de très bons tableaux de genre religieux ; je répète cela à M. Brispot pour son *Banc d'œuvre*, et sans m'arrêter à la *Leçon de solfège dans une sacristie*, de M. Ravel, qui est de la peinture pour la bourgeoisie, je déclare hors de pair le *Viatique dans un couvent de Florence*, de M. Mason ; ainsi que la *Procession des Pénitents de Billom, le Jeudi saint, en Auvergne*, par M. Berthon, d'un grand intérêt. M. Moreau Vauthier continue Voltaire avec le *Puits du couvent*. Un moine se sauve, un autre reste béant ses deux seaux à la main, car la Vérité, une fille dévêtue, surgit sur la margelle du puits et leur présente un miroir. Si M. Moreau Vauthier veut dire par là au clergé le fameux *pascunt et non pascuntur*, il fait œuvre pie ; mais si ce n'est pas sa pensée, son tableau n'est qu'une impertinence, au niveau de M. Sarcey. — MM. Casanova et Frappa se sont faits les Léo Taxil de la peinture, et chacun envoie ses deux petites vilenies, régulièrement. L'année des décrets, ils ne se sont pas même abstenus. Je ne sais pas si c'est la misère qui les pousse, comme M. Ortégo, leur confrère. J'estime que Fra Angelico et Fra Bartolomeo et le P. Strozzi étaient d'autres artistes que ces deux messieurs, et je ne m'explique pas leur persistance. J'admets que Lucas Kranack, un sectaire, coiffe une Vénus d'un chapeau de cardinal, Kranack a une conviction, il a droit de combattre la conviction adverse ; mais de quoi MM. Casanova et Frappa peuvent-ils être convaincus ? M. Carron, lui, l'est : son *Expulsion des Bénédictins de Solesmes*, bonne toile un peu sombre, qui a le défaut de ne pas clairement exprimer son sujet. Le *David* de M. Charpentier est d'un dessin sûr, d'un coloris ferme et avoisine le style. C'est, avec l'*Agar*, de M. Doucet, le meilleur des tableaux dits d'école, où tout est excellent, et qui promettent des artistes consciencieux et d'un pinceau élevé. Je demande qu'à l'avenir on expulse du Salon tous les tableaux religieux, à l'exception de ceux de MM. Aman Jean et Vanaise, et je le demande deux fois comme catholique et comme esthéticien.

II

LA PEINTURE LYRIQUE

La poésie est l'essence même de tous les arts, quels que soient leurs procédés. Seule, la littérature, qui est la forme suprême du Verbe et la synthèse esthétique absolue, peut atteindre à la poésie d'idées abstraites; mais les lignes d'un monument, les couleurs d'un tableau, les formes d'une statue, doivent en leur langage donner des impressions, des émotions poétiques.

Comme le chérubin doré, le grand artiste ne parle pas, il chante; de son compas, de sa plume, de son ébauchoir, de son pinceau, il cherche l'ode, et lorsqu'il l'atteint, il fait de l'art lyrique, le premier des arts après l'art mystique qui est surhumain, puisque son objectif est surnaturel, et divin : la Sixtine et les Chambres, la chapelle Médicis, le Campo Santo et Santo Marco sont des odes. *Monna Lisa* et *Saint Jean le Précurseur* des poèmes de subtilité expressive et l'*Indifférent* de Watteau est une odelette; car ce qui constitue le lyrisme, c'est une synthèse expressive si complète qu'elle devient typique d'un être ou d'un sentiment. Michel-Ange, Léonard, Durer, Rembrandt et Delacroix sont les grands poètes lyriques de la peinture. De nos jours, Puvis de Chavannes, Hébert, Gustave Moreau, Paul Baudry, Félicien Rops, sont souvent poètes et quelquefois lyriques. Je ne vois que ces cinq noms qui aient droit à cette catégorie d'honneur pour l'ensemble de leur œuvre; mais je m'étonne que les critiques romantiques ne l'aient pas créé pour Delacroix et Chenavard, ces deux génies.

C'est ici la place du plus jeune peut-être des exposants de cette année, M. Georges Rochegrosse. Son *Vitellius traîné dans les rues de Rome*, de l'an dernier, promettait beaucoup, mais son présent envoi dépasse toutes les promesses qu'il donnait, et la médaille du Salon lui est due, et si absolument due que, s'il ne l'avait pas, il faudrait croire que M. Baudry a bien représenté l'équité de notre époque par sa *Loi* chiffonnée. On a dit que M. Scherrer serait le concurrent

de M. Rochegrosse ; cela est tellement dérisoire qu'il ne faut pas s'y arrêter.

D'abord, le sujet qu'a choisi M. Rochegrosse est un des plus hérissés de reminiscences poncives difficiles à écarter : *Andromaque*. Il a su s'inspirer exclusivement de l'*Iliade* et d'*Euripide*, et il a fait une peinture héroïque qui, à part sa valeur intrinsèque grande, est une date et, je dirai plus, une sorte de révolution dans la peinture historique. L'*Andromaque* est, pour la couleur locale antique, ce que la *Naissance d'Henri IV* de Devería a été pour le moyen âge.

Les Grecs sont vainqueurs et maîtres de Troie ; dans l'ivresse du triomphe, ils ont mis en feu le palais de Priam et des reflets rouges d'incendie, et des rafales de fumée traversent la toile. Le lieu de la scène est un escalier qui descend le flanc du rempart ; la rampe, qui a servi de billot, est ruisselante de sang, et il y a un tas de têtes coupées dans une mare de caillots noirs. A droite, des femmes, des vieillards sont couchés et attachés sur un brasier de poutres ; les uns sont déjà morts d'asphyxie et de terreur, les autres se tordent dans un dernier cri ; poussés sur cette rangée d'agonisants, un char brisé, des escabeaux et des coussins luxueux. A droite, a lieu la tragédie : tout en haut, Ulysse, dont le manteau rouge flotte au vent d'une façon sinistre, attend qu'on exécute l'ordre qu'il a donné de précipiter Astyanax du rempart. Mais il faut l'arracher à sa mère ; un Grec y est parvenu, il tient le royal enfant dans ses bras ; la femme d'Hector a saisi le manteau du Grec et elle a la force surhumaine que donne le plus beau sentiment qui soit au cœur de la femme. Ils sont quatre hercules qui s'épuisent à lui faire lâcher prise. L'un force sur son bras pour le faire plier, l'autre lui saisit les épaules pour la renverser, un troisième la prend par ses magnifiques cheveux ; un quatrième, s'arc-boutant à une marche, la saisit à bras-le-corps. Andromaque est magnifique. Cette mère, cette reine, littéralement écartelée par ces cinq barbares, est poignante doublement dans la sublimité de son sentiment et dans la puissance héroïque de sa lutte. La robe de pourpre, brodée d'or, est en lambeaux, et dénude son sein auguste et son fort genou. Il n'y a qu'un mot à dire : cela continue Delacroix et cela ne le copie pas.

Composition qui est si trouvée qu'on n'en imagine pas de meilleure ; couleur originale, neuve, avec un parti énorme tiré des gris lumineux, dessin mouvementé, à la Tintoret ; et pour la première fois peut-être des héros homériques, aux armures, aux costumes pris exactement dans Homère. Ce n'est plus le casque de pompier, le pec-

toral et les cnémides de David, c'est du costume homérique exact. Mais au-dessus de toutes les qualités de rendu et de procédé, ce qui fait cette œuvre hors ligne, c'est qu'elle est conçue d'esprit épique, d'essence héroïque. Et, complexité qui confond, M. Rochegrosse, qu'on dirait devant l'*Andromaque* un artiste exclusivement préoccupé de l'antiquité et cherchant à rajeunir la représentation de l'histoire classique, comme M. de Banville a réussi à relever la mythologie de la boîte à pastilles où Parny l'avait enfermée et à la traiter en Hésiode, M. Rochegrosse, dis-je, est très moderne, il comprend admirablement notre époque maladive et subtile et il sait dessiner un habit noir à la Gavarni, comme il boucle les armures de cuir aux reins des soldats d'Ulysse. Sans parler des dessins exquis et de scènes contemporaines que tout le monde connaît, il a décoré trois salons chez M. de Banville d'une façon tout à fait remarquable. L'un est du japonisme, et si bien japonais que M. Pagès n'y trouverait rien à reprendre et que M. Regamey en serait jaloux. L'autre est une série de tableaux qui se suivent sur les panneaux des portes et qui représentent la vie d'un jeune homme à la mode, depuis l'heure où il s'habille jusqu'à celle où il jette un bouquet à la *prima donna* d'un petit théâtre. Il y a là tout un talent très personnel dans la donnée Menzel, Stevens et Nittis qui suffirait à rendre célèbre M. Rochegrosse.

Comme M. de Banville, il peut faire un croquis ironique du petit crevé et chanter aussi les *Exilés* et les *Cariatides*. Enfin le troisième salon, à pans coupés, est peint comme une tonnelle de Bougival, et par les interstices du feuillage on voit des couples, des canots : une merveille d'humour et de perspective. J'allais oublier l'horloge, une horloge de campagne : sur la caisse M. Rochegrosse a peint un énorme et agréable chat qui poursuit des oiseaux aux branches d'un pêcher en fleurs.

M. de Banville, dans la dédicace des *Contes féeriques,* dit qu'il doit à Georges Rochegrosse ses descriptions de toilettes; je crois, et M. Rochegrosse ne me démentirait pas, qu'il doit à Théodore de Banville, le poète lyrique par excellence, d'être dès cette année le peintre lyrique par excellence.

III

LA PEINTURE POÉTIQUE

Cette rubrique n'est pas usitée; mais elle est nécessaire pour désigner soit les œuvres directement inspirées par la littérature, soit celles qui ne peuvent être rangées ni dans l'histoire ni dans le genre.

M. Puvis de Chavannes, dans une espèce d'esprit synthétique, a essayé jusqu'où la simplification du procédé peut aller. J'ai dit dans mon préambule que M. de Chavannes avait le droit à la première place dans l'art contemporain et je trouve son envoi regrettable. J'ai défendu l'*Enfant prodigue* et le *Pauvre pêcheur*, c'étaient des tableaux; le *Rêve* n'est qu'une esquisse. C'est le projet et l'embryon d'un chef-d'œuvre, mais ce n'est pas assez fait; c'est à parfaire

Un jeune homme roulé dans son manteau dort à la belle étoile; la nuit est claire et trois formes blanches se profilent sur le ciel; l'une jette des roses, c'est l'Amour; l'autre tient le laurier, c'est la Gloire; la troisième répand des pièces d'or, c'est la Fortune. Je crois connaître les primitifs pour avoir étudié sur place predelles, ancônes, tryptiques, dyptiques, retables et tondi de l'Italie, et j'adore les *trecentisti*, eh bien! jamais aucun d'eux, ni Gaddo Gaddi, ni Buffalmaco n'ont fait de simplications aussi audacieuses que les trois fantômes de ce *Rêve* où la crudité et la persistance du ton local dans la ligne bleue d'horizon produit un effet singulier. Ces teintes plates le sont trop pour un tableautin. J'aime M. de Chavannes et ne jugerai pas cette *esquisse* avant qu'il en ait fait un *tableau*, c'est-à-dire un chef-d'œuvre; alors je n'aurai qu'à louer, j'en suis sûr.

M. Feyen-Perrin a peint la plus poétique nudité du Salon. Sa *Danse au Crépuscule* est élégante, chaste, pleine de grâce. Le dessin gracieux sans fadeur; la coloration harmonieuse et impressive, le pommelé du ciel très heureux. Ces nymphes dansent bien et avec une jolie allure de bas-relief animé cela : est excellent de tous points.

M. Lefebvre, le Sully-Prudhomme de la peinture, à cela près

qu'un poète, à talent égal, est toujours supérieur à un peintre. Sa *Psyché* est d'un tendre sentiment et d'une exquise gracilité. Ce jeune corps bien dessiné, bien modelé, bien posé sur son rocher, et le clair de lune un peu irréel qui frappe cette pudique nudité la rend vermeille et suave. L'*Andromède*, de M. Paul Robert, un écho de M. Lefebvre, de la dernière distinction dans le sens mondain.

M. Falguière a le pinceau farouche. Son *Sphinx* n'est qu'un charnier. A la longue d'une patiente fixité, on aperçoit dans l'ombre, une espèce de larve de femme, lemure, empuse, vampire ou succube. M. Falguière a ôté au sphynx son caractère hermétique, et même son caractère plastique, il l'a transformé dans le goût du moyen âge. A ne voir que le charnier, cela est d'une belle vigueur de touche, mais quant à l'empuse qui joue le rôle du sphinx, un seul artiste sait toucher aux êtres de la sorcellerie, c'est M. Félicien Rops, l'effroyable aquarelliste des *Sataniques*.

Le tableau de M. Berteaux, *Souvenir de la grande Guerre*, serait digne d'être le frontispice du *Chevalier Destouches*, de M. d'Aurevilly ; il est vraiment et grandement poétique. Sur une éminence, un vieux chouan raconte quelque héroïque combat contre les bleus, et, de son bras étendu, il montre au loin un croix de pierre à ses fils, et son geste dit : « Ce fut là ! » Ce vieux héros d'une épopée dont M. d'Aurevilly seul a écrit deux chants se détache extraordinairement, et ce tableau est si excellemment fait qu'on le saisit rien qu'à l'apercevoir, sans livret. L'épisode de l'enfer qu'expose M. Henri Martin est hardiment conçu et traité avec une conscience de procédé qui le désigne à une première médaille. Qu'il l'ait ou non, il l'a mérité, et c'est là l'important.

L'*Armide*, de M. Mottez, fera une gravure pour la maison Goupil, non une illustration pour le Tasse. — M. Aubert s'est élevé jusqu'à Macpherson, avec son *Barde Hyvarnion échangeant sa foi avec Ravanone*.

Les peintres n'ont pas de lecture. Combien de fois M. Drumont a-t-il relu Dante avant de faire sa Thaïs ? Ne touchez pas à Dante ! cet Homère catholique plus grand que l'autre si ce n'est comme M. Henri Martin. — M. Serres a fait un *Orphée*. Est-ce le révélateur des mystères hermétiques ou le personnage de Virgile ? Ni l'un ni l'autre ; c'est bien faubourg de Bologne !

M. Hébert est un maître poétique et de grande envergure qui ne donne certes pas sa mesure par ce petit *Violoneux endormi*, quoique

ce tableautin soit charmant et d'un impeccable procédé; mais qu'est cela auprès de la coupole du Panthéon?

Il y a, cette année, trois tableaux inspirés par Flaubert : la *Mort de M^me Bovary*, par M. Fourié, qui a mal choisi son sujet. La peinture n'admet pas les antithèses de sentiment shakespeariennes ou réalistes, et la douleur de Bovary bercée par le ronronnement du curé Bournisien et du pharmacien Homais n'est pas sujet à tableau. — M. Bourgonnier a représenté Salammbo venant dans la tente Matho, reprendre le Zaïmph, nouvelle Bolognerie. En revanche, le *Saint Julien l'Hospitalier* de M. Aman Jean est une fort belle œuvre, la meilleure de la section religieuse, et qui vaut mieux mille fois plus que vingt toiles de M. Bouguereau, lequel est de l'Institut, tandis que Aman Jean n'est pas encore près d'en être, quoiqu'il y eût plus de droit.

Le *Printemps qui passe*, de M. J. Bertrand, est dans une tonalité et une touche de papier peint. Mais si le procédé est condamnable, il y a de la sève, de la verve en ces femmes nues à poil sur des chevaux blancs qui traversent un bosquet d'amandiers en fleurs, dont les ombres portées marbrent leur peau blanche de violâtre. Il y a là des questions de perspective assez litigieuses, et je ne sais pas ce que penserait M. Chevilliard, le Chevreul de la perspective, de certains ressauts d'ombre.

M. Séon, élève de M. de Chavannes, avait exposé, en 1881, deux panneaux, la *Chasse* et la *Pêche*, tous deux fort remarquables. Son tableau de cette année, une femme nue au bord d'un étang à la nuit tombante, est une poétique impression de *Crépuscule*, aussi délicieux qu'un Corot. La *Neige*, de M. Baquès, une allégorie un peu prétentieuse. M. Brigdman déshabille, sous le nom de *Cigale*, une assez jolie fille, dont le froid rosit la chair. M. Nemoz aurait dû donner au livret une explication de sa *Demoiselle*, une femme aux ailes de libellule qui flotte au-dessus d'un étang; l'effet de crépuscule sur le modèle n'est pas très heureux, s'il est exact, et pourquoi cette demoiselle regarde-t-elle avec plaisir une petite fille qui se noie?

M. Morellet a peint M^lle Agar déposant un laurier sur l'*Autel de Melpomène*. M^lle Agar est, comme M^lle Rousseil, un grand talent dramatique, que d'indignes intrigues ont écartée de la Comédie-Française. La caricature grimaçante et terreuse de tons qu'expose M. Jobbé-Duval, sous le titre d'*Électre*, ferait trouver excellent le *Bélisaire* de M. Louis Marchand, qui a un geste juste, mais le fond

du tableau ne circonstancie pas et ne souligne pas la figure, ce qui doit être toujours. — La *Clytemnestre*, de M. Collier, a l'air d'un homme; elle manque de gorge et de hanche. Son costume, sans précision, est presque mérovingien. Appuyée sur une haute hache dégouttante de sang, elle soulève un rideau comme on en vend à la place Clichy. Il n'y a là de bien que le piétement qui est ferme. Quant à M. Lira, il n'a pas assez lu Eschyle, ni assez étudié Jules Romain; et le *Prométhée* de Salvator Rosa est un pur chef-d'œuvre à côté du sien. Tandis que M. Vimont fait hésiter *Hercule entre la Volupté et la Vertu*, sans trop de banalité, Mlle Hélène Luminais peint un *Repos de Psyché* d'après Lafontaine. C'est à l'eau de lys, plus encore qu'à l'eau de rose; et agréable et même exquis dans l'extrême sucrerie de la peinture. — M. Voillemot a voulu nous faire sentir combien Watteau est au-dessus de son genre; son *Rappel des amoureux* est un pastiche de Lancret, d'une inconsistance de dessin et de couleur incroyable; mais, évidemment, cela est joli et tout ce qu'il faut pour les femmes du monde. Voici la succession de Tassaert, la queue des tableaux émus de Greuze et où Diderot, ce bourgeois qui avait du génie, mais qui était bourgeois, trouverait à s'émouvoir.

Dans cette donnée, la *Gloire* de M. Rixens est à mettre hors de pair. Un musicien encore jeune, mais épuisé de misère, vient d'expirer sur son fauteuil vacillant, devant son piano, et la Gloire sous la figure d'une jolie fille blonde ailée vient le baiser au front et tient un rameau d'or. — Excellente dans le rendu de la fixité du regard la *Fille mère* de M. Deschamps. — *Le Paradou*, de M. Dantan, est ce qu'il a cherché, une illustration à la *Faute de l'abbé Mouret*, de tous les volumes de M. Zola, le meilleur. — La *Fée aux Mouettes*, de M. Hadamard, gracieuse. M. Anderson nous montre une *Veuve* sous la neige avec ses deux enfants qui ont froid et Mlle Marguerite Pillini, un *Aveugle* que conduit un enfant. Il y a là du sentiment et du talent, c'est tout ce qu'on peut en dire; j'ajouterai pour la *Mort du premier né* de M. A. Boiron, qu'il y a de la couleur dans son tableau, ce qui le sort de l'ordinaire de ce genre. La *Misère*, de M. Thévenot, est navrante. Dans une mansarde, un ouvrier est assis, hébété, sur son lit de fer et regarde son enfant tout rose et tout absorbé par des débris de jouets. Les deux meilleures toiles sentimentales sont de MM. Jenoudet et Pelez. *Novembre*, du premier, représente une jeune fille presque expirante dans un fauteuil devant la porte d'une ferme; le regard de la mère qui sait la mort prochaine

est navrant. Le *Sans asile* de M. Pelez a de l'intensité. La pauvre veuve n'a pu payer son terme dérisoire, on l'a chassée. Accroupie contre un mur où l'on voit des affiches de spectacles et de bals, elle donne le sein à son enfant et regarde devant elle, sans voir, avec l'égarement du désespoir et son hébétude. A côté d'elle, mêlés à quelques ustensiles et sur une paillasse, ses quatre autres enfants. A mettre dans une salle de la confrérie de Saint-Vincent-de-Paul. Je crois que la vue de ce tableau augmenterait les aumônes, les forcerait même !

IV

LA PEINTURE DÉCORATIVE

J'ai connu à Venise un jeune noble du Livre-d'Or qui m'étonna beaucoup, en me montrant sa galerie. Ce n'étaient que Van der Weyder, Van Allen, Van Bisch, Van der Groost, Panini, Clerisseau, Hubert Robert, Piranèse. Et comme je m'étonnais devant cette suite de vues de villes et de monuments, il me dit simplement : — « Mon grand-père habitait la campagne pour sa santé. » Pour cet esprit juste, il était logique qu'un homme vivant à la campagne s'entourât de vues de villes et de monuments.

— Mais, lui dis-je, vous qui désormais habiterez Venise, la ville sans arbres et sans chevaux... — Aussi, me répondit-il, vais-je vendre tout cela et le remplacer par des paysages et des œuvres d'animaliers.

Ceci n'est que pour en venir à MM. Gervex et Blanchon, qui comprennent l'art déroratif, comme un protestant la Bible, et ouvrent une voie d'ornière où l'on s'embourbera à leur suite, celle de la représentation murale des choses et des gens de la rue et du peuple.

En 1881, M. Gervex avait exposé le *Mariage civil*; cela ressemblait à une série de personnages de Paul de Kock mis en rang, ou plutôt à ces toiles des musées de cire qui représentent les célébrités contemporaines, un mélange de « pioupious et de sifflets d'ébène ». — Le panneau de cette année est mieux peint et débarrassé de cette lumière diffuse, qui est « la lumière bête », mais quel plaisir pour les gens du dix-neuvième arrondissement qui est pauvre, de se récréer les yeux à voir peinte leur misère et l'aumône qu'on leur fait. Il vaudrait mieux leur donner la vue féerique d'un palais ruisselant d'or; mais cela ne les moraliserait pas, dira-t-on. Eh bien, alors, sachez qu'il n'est pas de morale en dehors de la religion, et la seule consolation que vous puissiez donner aux pauvres, c'est

de leur paraphraser en peinture « les pauvres sont les bien-aimés de mon père; le royaume des cieux leur appartient ». Montrez au peuple un tableau où Jésus-Christ a cueille les pauvres, les gens en blouse, leur tend les bras, tandis qu'il repousse les riches, et vous verrez si cela ne fera pas plus de bien au prolétaire, que votre bureau de bienfaisance qui lui met sous les yeux son abaissement.

M. Blanchon travaille pour la même mairie et dans le même goût. *Le Marché aux bestiaux*, comme cela intéressera les Bellevillois qui sont à deux pas des abattoirs; et puis des gens en casquettes et en blouses, et des bœufs sous des hangars, voilà de l'art décoratif, laïque et civique.

La *Loi qui récompense les travailleurs*, de M. Villeclère, est d'une insigne maladresse de procédé; les femmes y sont filles et les hommes peuple. Ni style, ni caractère. Alors quoi? — M. de Liphart fait du parisien en matière décorative, c'est dire qu'il est agréable et inconsistant. Sa *Première étoile* a une jolie élévation du bras et l'Amour qui pousse la roue du char est drôle. Mais pourquoi ce rideau de nuages en tôle, dans le bas? — La *Chasse au moyen âge*, de M. Benoit, est froide, terne, et sans vie, au delà de tout. — Les panneaux de chasse de M. Tavernier sont bien, sans plus. Quant à la *Patineuse*, de M. Giacomotti, elle est un peu nulle. L'*Innocence*, de M. Bourgeois, l'est complètement; c'est une grosse petite rustaude niaise qui tient une couleuvre. L'innocence en peinture, comme l'ingénuité au théâtre, doit être d'un vice enveloppé.

M. Grellet a peint à la cire les *Trois Vertus théologales* sous la figure de trois reines; cela est honnête. — La femme qui jette *Les dés* sur le plateau, que tient un assez beau garçon, a un mouvement de danse inutile, mais d'où résulte un joli modelé de ventre qui prouve chez M. Brunclair une certaine compréhension plastique. — La *Diane* de M. Lemenorel un genou en terre, tire ses flèches sur des daims, est d'une plastique un peu bien moderne. En revanche, voici des prétentions multiples à la peinture magistrale, l'*Été*. M. Makart a bien fait d'envoyer cela, si son but était de nous rassurer sur la suprématie de l'école française; il fait piètre figure chez nous, le grand peintre viennois. Si son dessein était de nous donner idée de son talent, sa faute est lourde, car les *Cinq sens* qui ne sont que le sixième de Savarin, et sa gravure pour Goupil, l'*Entrée de Charles-Quint*, valent mieux. L'*Été* est une « croûte » prétentieuse. Sur un lit, que M. du Sommerard lui-même ne pour-

rait pas classer, une femme nue, en carton; auprès, une Anadyomène quelconque sort du bain. D'autres sont en blanc, comme dans les tableaux de M. Leroux; d'autres en robes décolletées; des courtisanes vénitiennes jouent aux échecs. C'est plat, c'est flas, sans modelé, de lignes molles; les feuillages eux-mêmes sont faux de ton; c'est du poncif éclectique, et comme couleur du « faux rance ». Eh bien! M. Aman Jean, l'auteur du *Saint Julien l'Hospitalier* est mille fois supérieur à ce célèbre Makart, l'ornement de l'Autriche.

Que l'on ne préjuge pas d'une pénurie d'art décoratif; il a son salon spécial, où on le retrouvera plus au complet. Mais on n'y verra point, ce qui en eût été l'événement, le carton de la coupole du Panthéon de M. Hébert. A part M. de Chavannes, personne à cette heure ne peut concevoir ou exécuter une œuvre d'aussi grand style que cette coupole : idée et exécution, tout en est magistral. Sur le fond d'or du Bas-Empire, N.-S. Jésus-Christ, majestueusement farouche, Dieu fort et vengeur, est tout debout. A côté de lui est un archange qui tient le glaive de justice. Marie immaculée présente à son divin Fils, Jeanne d'Arc en armure et agenouillée, tandis que sainte Geneviève, tenant d'une main sa houlette et de l'autre la nef de Lutèce, est prosternée. Notez que ces figures sont colossales, démesurées, comme celles de la cathédrale de Pise, et qu'elles seront également exécutées en mosaïque. Voilà la composition, voici le sujet. A la prière de Marie, Jésus-Christ évoque Jeanne d'Arc et lui montre les destinées de la France. Je ne connais pas d'effort archaïque plus puissant; c'est une merveille byzantine qui semble un chef-d'œuvre du treizième siècle italien et digne de la coupole de San Marco.

J'allais oublier dans la peinture décorative un tryptique de M. Paul, le *Labourage*, entre la vendange et la moisson, d'une tonalité tendre éteint par le cadre de bois sombre et placé à la plinthe.

Entrons un instant au Salon des Arts décoratifs, M. Monginot, l'unique et brillant élève de Couture, mérite à lui seul une visite. Le *Paon revêtu* est un panneau décoratif, original, très habilement peint et de tous points remarquable. Une charmante jeune fille en robe de satin gris de lin que relève un gentil page, porte élevé dans son plat de vermeil le paon revêtu; un trompette, une flûte et un biniou le précédent, descendant les marches. Pourquoi M. Monginot fait-il des natures mortes, quand il peut faire de la nature vivante aussi

jolie que la jeune fille et le page ? Je ne le conçois pas. — M. Chaplin, le Boucher du second Empire, a deux dessus de portes très agréables : la *Nuit*, femme endormie sur des nuages, avec des gris très fins et très habiles ; la *Peinture*, celle même de M. Chaplin, et la *Muse de la Musique*, jolie fille qui a une cravate de gaz et les seins à l'air, toute rose et peu préoccupée de la lyre empire qui est près d'elle. — L'*Art*, de M. Desportes, est une figure fort remarquable pour la recherche éphébique des jambes et la sveltesse des lignes. Le panneau décoratif de M. Heill une jolie fantaisie, perchée sur je ne sais quoi. Une jolie femme ébouriffée, enveloppée d'une étoffe orientale qui laisse à nu un de ses seins et montre ses souliers à hauts talons, est entourée de fleurs et d'attributs vagues. Les dessus de porte de M. de Liphart sont d'un modelé délicat et d'un faire plus serré que la *Première étoile*. — Honneur à Musset, deux Amours soulèvent un rideau et l'on voit un médaillon qui n'a jamais ressemblé au poète de *Rolla*. De M. Leloir, la *Pêche* et la *Chasse*, intéressants panneaux.

Gustave Doré, le merveilleux imaginatif qui est mort il y a si peu de temps, laissant inédite une illustration complète de Shakespeare, comme s'il eût attendu d'avoir imagié tous les grands chefs-d'œuvre avant de mourir, Doré a ici plusieurs sujets d'*Oiseaux*, aquarelles décoratives du plus beau coloris, et une *Cléopâtre*, modèle pour céramique, où il y a beaucoup d'archéologie, mais fort peu de Cléopâtre en cette figure noire et masculine, sans finesse de traits. Ce sont là les principales peintures des Arts décoratifs, et d'un niveau beaucoup plus esthétique que celui du grand Salon.

V

LA PEINTURE PAIENNE

Baudelaire eut un jour une grande colère contre l'école païenne, au point de qualifier d'amusante et d'utile l'*Histoire ancienne* de Daumier. Certes, il fallait réagir contre les Hamonistes, mais ne pas confondre dans un anathème irréfléchi l'art antique et ses pasticheurs contemporains; et Offenbach reste un grand coupable, et le public qui l'a applaudi, un public de crétins. Le latin est à base grecque, il ne faut pas l'oublier, et la mythologie pas si dérisoire que le croient ces messieurs de l'Institut qui n'en pénètrent point l'hermétisme. Les critiques n'ont qu'à aller à Herculanum ou à Pompéi pour s'assurer que les fresques campaniennes ne sont nullement fades et douceureuses. Les Studij protestent contre M. Picou dont l'*Amour sur la sellette* et son pendant *On n'enchaîne pas l'Amour* sont du hamonisme le plus affadi. Ce sont là des chromos pour un Bouasse-Lebel du quartier Breda. Mais voici le peintre des Yankees, le grand maître des chromos, le ponciste suprême, qui ponce ses toiles autant au propre qu'au figuré, M. Bouguereau.

Alma parens, une femme dont la tête est celle des avant-derniers timbres-poste, mais de face, pour imiter le Garofalo; elle est entourée d'une marmaille de jolis enfants. Évidemment il n'y a pas de défaut, mais il n'y a pas une qualité non plus. M. Bouguereau est le calligraphe de la peinture; le bon élève des Frères, transporté dans l'art. Et dire qu'il y a des gens qui ne sont ni idiots ni vendus et qui trouvent « que cela ressemble à Raphaël ». Qu'ils se réjouissent, voici le pendant de l'*Aurore* de 1881, voici le *Crépuscule*, qui n'est pas celui de cette chromo-lithographie vraiment impudique et prouve seulement que le sens esthétique n'est pas commun.

Ary Renan. — C'est la signature qui fait remarquer le tableau : *Aphrodite*, peinture prétentieuse, « poseuse » même. Le maintien est gauche, l'air gourmé, ou dirait d'une puritaine de Genève déshabillée; plastiquement c'est médiocre, le coloris est dur, la

figure ne flotte ni n'est posée, la mer est fausse de ton. M. Renan Ary dénature le paganisme comme M. Renan Ernest a dénaturé le christianisme ; il faut savoir gré à M. Ary Renan de n'avoir pas pris un sujet religieux où fût N.-S. Je ne me figure pas un Christ peint par le fils de celui qui a écrit le roman de la *Vie de Jésus*.

La *Danaé* de M. Mangin a des qualités plastiques et de carnation, mais la pluie d'or faite en essuyant sur la toile le couteau à palette est une maladresse. Dans sa *Galatée*, M. Lapenne a cherché les transitions de la métamorphose, le marbre des pieds ne s'attache pas avec assez de gradations à la chair des jambes. Bien fade est la *Léda* de M. Matout; celle de M. Ruet d'un plus joli rosé et la buée du matin qui estompe les saules est un coin de paysage intéressant. Le fond de paysage sauve également la *Lutte poétique* de M. Bretignier.

La *Broderie ancienne* est d'une bonne couleur ; mais le lieu de cela ? C'est d'une Égypte incertaine. Il est si facile aujourd'hui d'être archéologue que le manque de précision dans l'époque n'est plus permis. M. Dieudonné a fait un chromo indescriptible de son *Jupiter et Junon*. La *Psyché* de M. Herbo n'est qu'une grosse fille de la campagne roulée dans de la mousseline ; et la *Calisto*, rattachant son cothurne, de M. Schutzenberger, mal éclairée par les rouges frisants d'un coucher de soleil. L'*Ariane*, de M. Trouillebert, a les cuisses masculines.

Il y a si l'on veut de la grâce dans la grande toile de M. Comerre représentant des *Nymphes jouant avec des Satyres* ; l'une d'elles barbouille de raisins écrasés la face d'un Silène dont la carnation blanche se confond un peu avec celle de la nymphe. Il est vrai que Silène est efféminé et mou, et, en thèse, M. Comerre n'a pas tort ; la remarque est au point de vue optique. M. Foubert aurait pu déniaiser la tête de son *Églogue*. La *Fiancée antique*, de M. Roubaudi, est de l'antiquité à la Leroux. La *Source du Tibre* de M. Boulanger est laide, aussi laide que le Tibre, ce fleuve rouillé. L'*Idylle* de M. Berthout se sauve par le paysage, et la *Cigale* de M. Berton par le joli mouvement de son tambourin.

Les *Oiseaux de passage*, de M. Aubert, l'*Armistice*, de M. Munier, le *Sommeil de l'Amour*, de M. Bellanger, sont de la jolie confiserie ; l'*Amour pilote* est même charmant pour ceux qui aiment les Boissier de la palette, tout cela irait bien réduit en sucre. M. Garnier s'obstine dans cette douceâtrerie avec deux jeunes filles mettant une *Colombe en cage*.

M. Hector Leroux, peintre ordinaire des vestales, harmoniste en retard, a un *Sacrarium* où trois jeunes filles en blanc font des ablutions, et sous verre une prêtresse au bord de l'eau, rubriquée le *Tibre*. — La Vénus dans sa coquille de M. Courcelles-Dumont est d'un joli flou; et distinguée la couleur du *Réveil de l'Aurore* de M. Aussandon. Quant aux *Sirènes*, de M. Boutibonnes, c'est de l'œdématique, et celles de M. J. Bertrand ne forceraient pas Ulysse à s'attacher au mât du vaisseau, ni ses compagnons à remplir leurs oreilles de cire. — Jolis tons orangés dans la carnation d'une *Aurore*, de M. Saint-Pierre, et à mettre à part, car elle le mérite, la *Chloé*, de M. Tillier, d'une gracilité et d'un velouté de nu délicieux. La Vénus de M. Mercié n'est qu'une femme sortant du bain, dans une pose un peu grenouillère. La chair est ferme, mate et d'un ferme modelé, d'un émaillé de pâte à faire extasier les gens du métier, mais ce n'est pas Vénus. M. Javel nous montre des *Nymphes surprises* où il y a un ressouvenir malheureux de l'Antiope. Celle qui couvre son amie nue et endormie a l'air de la découvrir et le satyre a trop la tête d'un lord anglais.

Qui nous délivrera des cupidonneries de confiseurs? C'est pour le nu, dira-t-on. Eh bien, faites du nu moderne, il prête plus que l'autre à la spiritualisation des formes. Je voudrais qu'on traînât de force tous les peintres de ce chapitre aux *Studji* d'abord, pour qu'ils s'assurent que la peinture campanienne ne ressemble en rien à leur confiserie, et ensuite au Palais du T., pour qu'ils y voient comment on peut faire du paganisme héroïque et du nu de femme sans écœurer.

VI

PEINTURE HISTORIQUE

Cette dénomination est fausse, si elle signifie la grande peinture. La galerie des batailles, à Versailles, est là pour témoigner de l'excellence du genre. L'art italien, l'art suprême, n'a pas de peinture d'histoire. L'*Incendie du bourg*, le *Pape arrêtant Attila*, sont des fresques religieuses; et à part les tableaux civiques de la Hollande qui ne sont que des groupements de portraits, il n'y a pas de peinture d'histoire proprement dite, avant David et Gros. C'est aux immortels principes de 1789 que nous devons, avec beaucoup d'autres choses, cette rubrique s'appliquant tantôt à Delaroche, tantôt à Vernet, peintres *moyens* et de la bourgeoisie. Aussi ai-je mis l'*Andromaque* de M. Rochegrosse dans la peinture lyrique, parce que si cette toile était à Versailles, elle y ferait une *tache* lyrique comme l'*Entrée des Croisés*.

Le meilleur tableau de cette série est celui de M. Leblant, l'*Exécution du général de Charette*. Une pluie met ses hachures, sa buée et un ruissellement sur les pavés; cet effet donne à la scène un caractère plus navrant et plus désolé. Vu de dos, le général lève fièrement sa tête bandée d'un mouchoir sanglant; il regarde avec mépris les bataillons bleus immobiles sous l'averse; son fidèle domestique pleure sur son épaule, et un officier, chapeau bas, n'attend que le bon plaisir de ce noble pour qu'on donne l'ordre de l'exécuter: cela est fort remarquable. Une bonne page du même livre à la fleur de lys crucifère, la *Déroute de Chollet*, de M. Girardet, et aussi la toile de M. Larcher: *Carrier faisant arrêter le marquis de Lourduns et sa famille*. Le *Vote de Gaspard Duchâtel* a été excellemment peint par M. Glaize. Malade, il s'est fait apporter sur un brancard et, soutenu par deux amis, il vote le bannissement de Louis XVI; excellent tableau, plus excellent souvenir pour M^{me} Duchâtel. — Pour en finir avec cette époque, une *Madame Rolland sur l'échafaud*, de M. Royer, qui devrait rendre M^{me} Adam songeuse. M. Poilleux

Saint-Ange ne flatte pas ses personnages, et *Kociusko* sur un brancard a l'air d'un brigand des Abruzzes, malgré son geste qui refuse l'épée que lui tend Catherine II, enlaidie et enraidie à plaisir.

En mérite, le tableau de M. de Vriendt doit venir sur une autre ligne que celui de M. Leblant; il y a une idée philosophique, une idée synthétique dans ce *Paul III regardant le portrait de Luther*, qui est contre un escabeau à ses pieds. En outre de la pensée qui est profonde, la facture est d'une neutre impeccabilité.

M. Jean-Paul Laurens est un Delaroche carravagesque; il a le même système de conception que le peintre de la *Mort du duc de Guise*, mais il fait plus gros, plus vivace, plus large. Seulement cela ne signifie pas beaucoup plus. Le *Pape et l'Inquisiteur* et les *Murailles du Saint-Office* sont de gros bons morceaux de couleur : cela n'a aucun style. M. Luminais, dans son cours d'histoire en peinture, fait vulgaire au delà du permis les moines qui tondent *Chilpéric III*.

L'*Hommage à Clovis II*, de M. Maignan, est du même niveau que les précédents, et ne donne aucune des impressions que l'on a, à la lecture Frédégaire.

La *Mise à la rançon de la ville de Visbyy par Valdemar*, de M. Hellquist, est un exemple frappant du tort qu'il y a : 1° à ne pas faire converger vers un point le mouvement de la scène; 2° à employer la lumière diffuse et grise, quand il y a des tons voyants pour les costumes; 3° à ne pas éclairer d'une façon intentionnelle et dans une tonalité générale, au lieu d'un débordement des tons qui choquent et tirent l'œil, faute d'être les gradations d'une couleur dominante. Un tableau doit avoir une couleur générale, une couleur de fond, pour ainsi dire. L'*Étienne Marcel*, de M. Maillart, a beaucoup des défauts que je viens de dire. Pour qu'un tableau d'histoire soit bien, il faut qu'il ne puisse pas faire une bonne illustration d'Henri Martin ou Dareste. S'il donne une bonne gravure, ce n'est qu'une illustration. Essayez de mettre l'*Andromaque* de M. Rochegrosse dans une histoire grecque, elle y fera tache lyrique. *Les Femmes de Marseille repoussant les Impériaux du connétable de Bourbon*, par M. Alby, présente des qualités, malgré un parti pris terne dans la gamme.

La *Salomé* de M. Barlès n'a pas de caractère historique, mais c'est une étude intéressante et d'une chaleur de coloris qui est rare.

La *Dernière autopsie d'André Vésale*, par M. Obsert; là il faut l'éclairage Rembrandt, et il n'y est pas, car rien n'y est. Sans le

livret on ne comprendrait jamais ce que représente le tableau de M. Reccipon; il n'a de valeur que comme paysage de cimetière dans la campagne et, sous ce rapport, il en a beaucoup.

Je crois que la peinture d'histoire, telle que la font MM. Maillart, Laurent, Luminais, Hellquist, est du ressort de la lithographie; je ne nie pas leur talent, mais je nie leur genre, qui est un genre *manant*, sans tradition, sans passé et sans avenir; je le souhaite!

VII

LA PEINTURE CIVIQUE

M. Paul Bert a écrit : « Le patriotisme date de 1789. » M. Turquet l'a cru, et c'est à lui que nous devons la réapparition de la déplaisante friperie révolutionnaire, et des images d'Épinal au Salon. C'est M. Turquet qui a dit aux artistes : Faites de l'art national, de l'art républicain, de l'art démocratique, de l'art civique et patriotique ; et l'impulsion donnée par M. Turquet a été telle que les peintres continuent à faire de mauvaises toiles, avec une ardeur sans seconde. Ces tableaux sont des tableaux politiques, je les mets à part, et je crée une catégorie de mésestime absolue. Que M. Bert arrange l'histoire, pour les besoins de sa politique : affaire à ceux ayant droit ; mais du moins qu'il ne prenne pas l'art pour moyen d'enseignement civique et de propagande gouvernementale. Aux chrétiens qui ne savaient pas lire, le clergé du moyen âge montrait les sculptures et les fresques des églises ; mais cela était inspiré de *Vincent de Beauvais* et de *la Légende dorée*. La Révolution et la Morale civique ne sont pas des éléments inspirateurs équivalents, et je n'admets pas que la mauvaise peinture puisse être œuvre patriotique.

La moins mauvaise chose civique est la *Reddition de Verdun*, de M. Scherrer. L'armée française sort de la ville et deux grenadiers portent sur un brancard le commandant Beaurepaire qui s'est suicidé, ce que je n'admirerai jamais. Brunswich salue le courage malheureux. Cela est inadmissible pour la concurrence du prix du Salon que l'on n'osera pas, je pense, faire à M. Rochegrosse. — M. Moreau de Tours mène les soldats de 89 au feu ? M. Wertz fait égorger *Barra* par les Chouans. Voici M. Beaumets et ses *Libérateurs de l'Alsace en 1794*. De M. Boutigny, des *Officiers allemands* surpris pendant leur déjeuner par des balles françaises. Il se gâche tant de talent pour cette peinture militaire, où tout est insupportable, que l'on est forcé de faire défiler dans sa critique ces choses niaises. — En avant donc, et au pas gymnastique : M. Armand Dumaresq en tête, avec sa grande image d'Épinal ; et la *Marche*

forcée, de M. Couturier; et la *Tranchée* de M. Médard; et la *Halte de cuirassiers*, de M. Jazet; et l'*Exercice des réservistes*, de M. Jeanniot; et la *Batterie*, de M. Brunet; et le *Départ pour le service en campagne*, de M. Gérard; et la *Marche de cavalerie*, de M. Neymark; et le *Régiment en marche de nuit*, de M. Protais. — M. Monge est à citer, il a peint *Un tambour* qui bat sa caisse. — N'oublions pas M. Mélingue, un jacobin, qui nous montre *Rouget de l'Isle composant la Marseillaise*.

En bonne foi, que fait la toile de M. Castellani au Salon; ce n'est pas une succursale des Panoramas. Est-ce qu'on se figure que cela prépare la revanche, de faire de la mauvaise peinture.

Merodack dit ceci dans le *Vice suprême* : « L'artiste qui travaille à l'éternité de sa patrie fait plus que le soldat qui se bat aux frontières. Défendre la France contre la main effaceuse du temps et l'oubli de l'humanité, c'est là le grand patriotisme, car son effet durera alors que la patrie sera morte; elle demeurera par lui, et par lui seulement éternelle. Ictinus et Phidias ont été les plus grands patriotes de la Grèce; ils lui ont conquis à jamais la mémoire humaine, et c'est la seule conquête digne de la France. » Que le ministre des beaux-arts ne se mette pas en frais de commandes à MM. Neuville et Detaille. L'*Indifférent*, de Watteau, tient plus haut le pennon français que tous les régiments d'Horace Vernet.

Il faut citer deux spécimens de civisme sentimental : de M. Lix, une *Alsacienne* qui crie, éclairée par un incendie, pour illustrer M^{me} Gréville, et *En Lorraine*, de M. Be...er, une œuvre qui n'est pas banale : un jeune Lorrain est tombé à la conscription, à ses pieds est le casque et l'uniforme qu'il faut endosser; il pleure, et son vieux père malade est désespéré. Cela est bien admissible. Ce qui l'est moins, ce sont les trois 14 juillet, en retard de l'an passé. Le premier, de M. Jamin, représente le peuple et les gardes-françaises délivrant un prisonnier de la Bastille; le second, le moins mauvais, est une vue de *la rue Labat* illuminée; le troisième, qui a les honneurs du grand Salon, est de la démence : un géant bâtard, des plus mauvaises académies de Louis Carrache, secoue les barreaux d'une énorme tour, en piétinant un drapeau blanc.

Je n'admets pas plus la mauvaise peinture patriotique que la mauvaise peinture religieuse; or, il n'y a pas de bonne peinture religieuse ni patriotique. Donc, qu'on renvoie aux panoramas toutes ces toiles pour les masses. Pas de peinture d'État, par grâce, surtout quand il n'y a plus d'État!

VIII

LA CONTEMPORANÉITÉ

Malgré MM. Rochegrosse et Aman Jean, malgré MM. Feyen Perrin et Séon, l'incapacité et l'impuissance de l'école française dans la peinture de style est éclatante.

Les tableaux religieux, sauf le *Saint Julien l'Hospitalier* et le *Saint Liévin*, sont honteux; l'*Andromaque* seule est lyrique; la *Danse au crépuscule* l'unique nu poétique avec le *Crépuscule;* le reste sentimental et niais; les tableaux patriotiques et civiques sont nuls; les tableaux d'histoire, d'insupportables vignettes, les tableaux païens, nauséeux. Pourquoi? parce que les artistes sont ignorants. « Des brutes très adroites, des manœuvres, des intelligences de village, des cervelles de hameau. » Ils n'ont point de lecture, d'une nullité de bacheliers; or le passé ne s'invente pas, il faut l'aller prendre dans les livres. *Legite aut tacete.* Il faut cinq ans de lecture intellectuelle aux exposants de cette année avant de toucher sans ridicule à un sujet religieux ou poétique. D'ici là, qu'ils peignent le *présent* qui pose devant eux et où le poncif n'existe pas encore.

Modernité, terme usuel et inexact; et à faire des catégories, il les faut exactes. La modernité comprend également la sorcellerie et le dandysme; Giotto et M. Manet, saint Bernard et M. Renan sont des modernes. Il faut donc dire contemporanéité pour désigner la peinture des scènes de la vie actuelle. Balzac, peintre, est-il possible? Abstruse question que M. Félicien Rops peut résoudre affirmativement. Ce grand artiste inconnu du public, mais admiré des penseurs, a su dégager des formes modernes l'esprit moderne, et à tous ceux qui cherchent dans la contemporanéité j'enseigne que le burineur des *Cythères parisiennes* est le maître à suivre, si l'on peut.

Il semble que la représentation de l'actuel et du présent soit aisée, puisque l'imagination n'a pas à faire l'effort évocatoire que nécessitent les sujets du passé. Mais précisément le face à face, le

nez à nez de l'artiste et de son temps, empêche celui-là de voir juste. En somme, l'œuvre d'art est une *version*; et, en contemporanéité, l'artiste traduit presque fatalement le texte de la réalité, mot à mot, au lieu de faire (et le mot usuel est ici heureux, car il exprime une clarification élégante) « un bon françois ».

Désormais, je vais avoir à louer, et non par une prédilection pour ce genre ni par déviation esthétique, mais bien parce que nous voici dans l'art inférieur, et que M. Béraud se rapproche plus de son genre que M. Bouguereau, par exemple, et qu'il faut juger un artiste sur le terrain même de son œuvre, dire « parfait » à MM. Monginot, Bergeret et Vollon et « détestable » à M. Morot. Ce dernier peint N.-S. Jésus-Christ sur la croix; je place ma critique au point de vue de l'art religieux et je déclare très mauvaise son œuvre. M. Desgoffes peint du bibelot, je descends mon critérium à son niveau et je n'ai que des compliments à lui faire : et jusqu'à l'apparence d'être inconséquent est enlevée par la catégorisation des sujets et la déclaration sur la hiérarchie de chaque genre.

Avant les personnages, le décor, avant les Parisiens, Paris. Aussi bien tout l'intérêt de ce pavé laid et de ces pierres grises est fait de cette humanisation des choses qui naît de toutes les activités qui les frôlent et les aimantent de spiritualité. Voici le *Quai de la Tournelle*, de M. Le Comte; bien vu. — M. Tournès nous fait traverser la Seine pour nous montrer l'*Inauguration du nouvel Hôtel de Ville*, un plein air, où l'on respire par à peu près, et qui est trop un souvenir de la remarquable toilasse de M. Roll, donnant une si juste impression de la fête de la République. Les avocats sont tous en deuil; M. Scott a peint en une vignette démesurée de la *Vie moderne*, les *Funérailles de M. Gambetta*. Devant la Madeleine, M. Giron nous arrête; il y a un embarras de voitures, et il peint avec un talent rare, des tons fins, des morceaux très rendus et qui font plaisir aux connaisseurs. Mais l'odieuse sentimentalité s'en mêle et gâte tout; ce n'est plus un coin de Paris transporté sur la toile avec aisance, ce sont *Deux Sœurs*, l'une honnête ouvrière, à pied, et qui fait les cornes à l'autre, une impure, très attifée, dans une victoria. Le vice est inexcusable, parce qu'il est une déviation à la Norme du Beau, mais il ne faut pas sacrifier au goût bourgeois pour l'antithèse moralisatrice, il ne faut pas surtout occuper un mur d'un sujet qui n'a droit qu'à un mètre de cadre.

La *Station d'Auteuil-Point-du-Jour*, au crépuscule, est une impression d'une justesse merveilleuse, et aux valeurs de tons piqués avec

une justesse qui fait de M. Luigi Loir le Van der Weyden du Salon.

L'*Heure de rentrée à l'École*, par M. Geoffroy, est une *enfantine* digne de Pourrat, ce charmant poète lyonnais que l'on ignore. M. Degrave a fait mieux encore dans sa *Classe communale* où les innombrables têtes d'enfants sont joliment diversifiées d'expressions, et ce serait sans défaut si le teint de ces gentils marmots n'était pas uniformément porcelainé et comme d'un vague émail blanc.

Qu'est-ce que M. Truphème veut prouver avec son *Travail manuel* à l'école du boulevard Montparnasse ? Ces enfants sont trop bien mis pour avoir besoin d'un état ; ils s'amusent, ou leur instituteur est fêlé de leur faire raboter d'après l'*Émile* ; à moins que ce ne soient là des enfants voués aux lettres ; en ce cas, il est de toute nécessité qu'ils sachent un métier qui, comme la menuiserie, ne nécessite pas le mensonge pour manger. Encore une *École* de M. Robert, avec institutrice laïque.

Trois petites filles lisent des *Affiches* avec une attention que M^{lle} Anethan a rendue, non sans grâce. Plus loin, la *Paye des maçons* dans un chantier, par M. Bellet du Poizat, plein air mal vu et rendu dans une tonalité noirâtre et funèbre. La *Forge*, de M. Fouace, est le meilleur des tableaux ouvriers du Salon ; le ton est juste, la touche large, solide ; c'est d'un procédé sûr et puissant, et la petite fille qui se pend au soufflet a une certaine grâce gauche et apitoyante. Ceci mérite une seconde médaille au moins.

Le *Ménage d'ouvrier*, de M. Steinheil, vaut qu'on s'y arrête ; il revient du travail et rit au sourire de son bébé ; d'une vérité rare, de geste et d'expression ; cette vérité va jusqu'à mettre M. Grévy sous l'horloge et M. Gambetta sur la cheminée, deux effigies qui prouvent que l'ouvrier est électeur, et même éligible. — La *Couturière en livres*, de M. Gourmel ; le *Tailleur en chambre*, de M. Renault ; le *Tisserand*, de M. Pennie, sont sans intérêt. *Chez mon voisin*, de M. Ramalho, est une bonne étude ; le voisin de M. Ramalho fabrique des lanternes de vestibule, avec une application digne d'un autre emploi.

Joli est le tableau de M^{lle} Marie Petiet, la *Lecture du Petit Journal*. De petites ouvrières ont posé leur aiguille pour mieux entendre l'inepte feuilleton ou les apitoyants faits divers. La lumière blanche qui vient de la fenêtre produit des modelés délicats et un effet agréable. Le *Mont de Piété*, de M. Mouchot, pèche par l'exagéré de l'intention ; l'anxiété de tous ces regards convergés vers l'employé esti-

mateur est trop identique dans toutes les têtes. Le *Buveur d'absinthe*, de Ihly, est trop de l'Assommoir, canaille, sans intensité. Pour quitter les prolétaires qui sont à l'ordre « du jour d'aujourd'hui », le *Soleil d'hiver* de M. Marty; dans le Midi, on dirait le *cagnard*. Deux ouvriers sont assis sur un banc du boulevard extérieur, aux rayons d'un pâle soleil. Très rendu.

Dans les mêmes parages, M. Artigues nous montre une *Somnambule en pleint vent*, affreuse vieille à châle rouge, que magnétise, avec de grands gestes, un personnage en noir, râpé et chevelu. Dans le cercle des curieux, une fille en camisole rose qui est du Manet. M. Artigues est un pinceau personnel et chercheur.

Voici la bourgeoisie. Le *Portrait du Grand-Père*, de M. Robin; la *Fête du Grand-Père*, de M. Margettes; *Portraits de famille*, de M^{lle} Jeanne Rongier; la *Consultation du médecin* et le *Bain de l'enfant*, de M. Born-Schegel. Énoncer est le plus que l'on peut faire. Le *Thé de cinq heures* de M^{lle} Breslau, peinture pour notaires, et le *Vin de France*, de M. Astruc, pour commis-voyageur; ainsi que le *Scandale*, de M. Durand, représentant une maîtresse apostrophant le marié à la sortie de la mairie. Les *Derniers Conseils*, de M. Saunier, sont donnés à une jeune mariée tout en blanc, par sa mère, dans un parc en automne; la *Lune de miel*, de M. Pommey, fait suite. M. Carrier Belleuse nous montre où ira la femme au dernier quartier, un *Salon de modes*, d'un effet désagréable à l'œil; et M. Laurent, le *Cabinet de lecture du mari*; Béraud sa *Brasserie*, toile excellente de vérité et de rendu, mais qui fait peu d'honneur aux étudiants qui en emparadisent la vie inintelligente du quartier Latin. Au *Boulevard Saint-Michel*, de M. Myrback, est un tableau important; c'est là une perspective de la rangée de tables d'un café; tout y est juste et bien vu, excepté le plein air qui est plus noir que de raison. Les Pleinairistes ou accordent leurs tonalités en une grisaille qui fait le camaïeu, ou tombent dans une lumière blanche qui désorganise les valeurs et fait pétarder la moindre touche vive. Le jury est devenu bien indulgent au procédé soi-disant nouveau, puisque nous avons l'heur de voir l'*Après déjeûner*, de M. Lobré, une peinture fausse et discordante, quoiqu'elle témoigne de la recherche.

La Classe de danse, tableautin de M. Robert, le *Pompier de service*, le *Coin de coulisse*, de M. Houry, l'*Enfant trouvé par des masques*, de M. Lubin, sont sans intérêt. L'*Amour au cabaret*, de M. Pujol, n'a que le mérite d'être la seule figure éphébique du Salon. M. Mendi-

Iahazu n'a pas que le nom d'aztèque : son dyptique, *Deux et cinq heures*, c'est-à-dire une fille qui se poudre et qui prend un cassis, est absurde en plein ; et je ne le cite que pour protester contre cette profanation du dyptique et du tryptique, forme religieuse appliquée à des sottises.

M. Picard a fait *Une gare des environs de Paris* banale, mais le *Départ des conscrits* de M. Delance est une bonne chose, les deux jeunes filles qui font des signes d'adieu, morceau bien traité.

L'*Entrée au dépôt de la Préfecture de police*, rassemblement de filles, vagabonds, rodeurs, serait intéressant si M. Langlois avait mis de l'accent. La *Confrontation judiciaire à la Morgue*, de M. Bréauté, aurait besoin d'un éclairage qui remplaçât le manque de pittoresque. Le *Serment du témoin*, de M. Salzedo, est d'une tonalité mieux appropriée au sujet que les précédents.

Deux toiles rabbiniques sont à citer, la *Discussion théologique* de M. Moyse, et *la Pâques* de M. Delahayes. On s'est ralenti de la belle ardeur de ces dernières années à peindre son atelier. Cependant, voici la séance de M. Thivier, et le *Repos du modèle* de M. Fassey, c'est un modèle homme, et j'ai sur cela l'opinion de Ingres qui faisait poser les bras de son Saint Symphorien par une femme. *Le Pleinairiste*, de M. Bacon, est une curieuse étude ; mais la meilleure toile de cette série est la *Manette Salomon* de M. Charles Durand. Coriolis rectifie la pose de la juive dont la tête est belle et le nu bien traité.

Le high life est assez peu représenté par le *Rendez-vous*, de M. Max Claude, qu'une amazone et un cavalier se sont donné à Fontainebleau. M. Carpentier nous les montre dans un bal où la dame livre son gant à une tête qui sort d'une portière. *Sous bois*, de M. Lemenorel, deux amazones qui, pour être intéressantes, devraient être dans la donnée des *Adieux d'Auteuil* de M. Rops. *Les Fiancés*, de M. Loustanau, un officier de marine et une miss blonde se tiennent la main au piano, sous l'œil de la famille. Les voici, seuls, canotant de concert avec les *Cygnes de la Tamise*, de M. Jourdain.

A la campagne, une jeune femme lit adossée à une fenêtre ouverte une partition de Mozart, et M. Paul de Grandchamp aurait dû faire réverbérer plus violemment la lumière qui frappe le cahier sur le visage de la liseuse. Il fallait là se souvenir de ce genre d'effet miraculeux dans le *Bourgmestre Six*, de Van Ryn. L'*Auscultation*, de M. Heill, une jeune fille dont le médecin écoute le dos, bien traité,

ainsi que le *Volontaire d'un an*, de M. Harmand, gras et vermeil, et couché lisant *le Figaro*, tandis que sa compagnie est aux manœuvres. Les *Terrasses de Monte-Carlo*, de M. A. Marie, n'ont pas l'intensité lumineuse de ce site, où il y a bien de l'artificiel, mais qui est une délicieuse préface, un digne pronaos du littoral italien. La *Bataille des fleurs*, à Nice, de M. Alfred Didier, est une composition pleine de vie et de charme, reléguée vers la plinthe bien à tort.

La série des bains de mer est la contemporanéité la mieux comprise. Sans s'arrêter à la *Grande Marée à Arromanches*, de M. Lasellaz, voici *la Plage*, de M. Gavarni, un peu poncive de forme et écrasée par la signature, et la *Plage normande en Août*, de M. Édouard, impression juste. *Sur les galets*, de M. Aublet, est un Nittis, des meilleurs. M. Edmond Debon a dressé sur la falaise une grande fille au chapeau empanaché, au surcot gris, à la jupe rose, qui s'appuie sur son ombrelle, avec un mouvement si crâne qu'il semble pris à une lieutenante de la Grande Demoiselle. L'*Imprudente*, de M. Nonclercq, une baigneuse évanouie, qu'un baigneur ruisselant porte dans ses bras, est peinte de tons fins. Le *Bain de mer en famille à Dinard*, de M. Félix Barrias, agréable ; une anse ombreuse, où des jeunes filles s'ébattent, il y a au troisième plan un groupe d'un joli flou.

Je m'étonne que personne ne fasse l'Anadyomène de ce temps, une baigneuse en pied, en costume mouillé, plaqué aux formes. Le déshabillé de la plage est un texte qu'on pourrait paraphraser délicatement, et avec le moindre talent on obtiendrait plus de succès qu'il n'en serait mérité.

La *Leçon de Pêche*, de M. Guillon, morceau excellent : la jeune fille qui se penche pour voir retirer l'hameçon de la bouche d'un rouget est d'une facture originale, serrée et précise. Il ne faut pas nommer le peintre du *Saignement d'un cochon*, et celui de l'*Équarrissement d'un cheval* s'appelle Delacroix. Quelle navrante ironie que ce nom, le plus grand de l'art de ce siècle, égal aux plus grands de la Renaissance, écrit au bas de cet « improper » gigantesque ! Et cet autre, l'*Alcool* de M. Beaulieu.

Certes, la contemporanéité est loin de ce qu'elle pourrait être ; la plupart des tableaux à sujets du présent sont des vignettes ou des photographies, mais cette voie est celle où il faut pousser les artistes. « Emplissez votre âme des sentiments et des aspirations de votre époque, et l'œuvre viendra, » disait Gœthe. Il n'y a plus de sentiments et les aspirations actuelles sont folles ; toutefois l'artiste peut faire du grand art, avec les choses, les formes

et les gens du présent ; mais je n'en sais qu'un qui l'ait fait pleinement, magistralement : M. Félicien Rops.

Il a mieux valu que Chardin peignît le *Benedicite* et même Beaudoin la *Gimblette* que de se forcer à des sujets de style, hors de leur portée : l'artiste n'a pas comme l'écrivain le devoir de lutter contre l'évolution de son temps si elle est funeste, vice et vertu, beauté et laideur, il doit tout rendre, mais il faut qu'il rende avec les formes de son temps, l'*esprit* de son temps, sinon il n'est qu'un peintre, un artiste *non pas!*

IX

LA FEMME — HABILLÉE — DÉSHABILLÉE — NUE

« Une allégorie est toujours une femme, qu'on représente la Perversité ou l'Agriculture, la Morale ou la Géométrie. Eh bien! la femme n'est elle-même que l'allégorie pratique du Désir, elle est la plus jolie forme connue que puisse prendre un rêve; elle est l'armature sur laquelle Dante, le bouvier, le perruquier modèlent leur idéal; elle est le *procédé* unique dont le corps se sert pour matérialiser et posséder la Chimère. » (*Vice suprême.*) Cette définition, excessivement esthétique, a l'avantage de supprimer la question de moralité; mais pour y satisfaire en un mot, je déclare que la presque totalité des tableaux de cette catégorie relèvent du sixième commandement. Ceux qui les ont peints ont péché, ceux qui les regardent avec complaisance pèchent, et voilà un avertissement carré comme le bonnet du casuiste le plus sévère. Cela dit, il ne reste plus qu'à constater que la synthèse, digne du Vinci, que Félicien Rops a trouvée et écrite en d'admirables eaux-fortes, a sa preuve au Salon, où les personnes du sexe occupent, de la cimaise à la plinthe, une place aussi excessive que celle qu'elles ont dans la vie contemporaine : « L'homme pantin de la femme, la femme pantin du diable. »

On a dit que la femme était la moitié de la poésie, et de Pétrarque à Manet, cela est patent, mais il ne serait pas à beaucoup près aussi exact de dire qu'elle est la moitié de la peinture. La Renaissance n'a pas connu le tableau *sexuel*, les musées d'Italie en témoignent : jusqu'au dix-huitième siècle, le tableau à femme, comme le livre à femme et la pièce à femme n'a pas lieu, et sa floraison date de l'importance croissante des expositions.

Autrefois les nudités étaient des commandes seigneuriales; le seigneur d'aujourd'hui c'est le public, et MM. les artistes chaque année lui offrent, au Palais de l'Industrie, toutes les pièces d'un sérail ethnographique. Parmi les bêtes qui vont au Salon, il y a des boucs,

et c'est pour eux que les magasins des arcades Rivoli étalent les photographies de tous les nus de l'exposition. Le succès est facile à obtenir ainsi, car suivant un mot de M. d'Aurevilly, « il y entre du sexe et les nerfs »; mais je tiens à dire net que ce sont, non succès d'artistes, mais succès de filles, et l'épithète est à peine suffisante. Et maintenant, « Cherchons la femme », comme on dit à la fois au Palais-Royal et à la préfecture de police.

Le baby n'est intéressant que anglais ou cravaté d'ailes et lancé dans l'atmosphère idéale des apothéoses et des gloires; le *Poupon qui bat du tambour*, de M^{me} Salles Wagner, n'est qu'un poupon et ce qu'il y a de plus intéressant dans la petite fille, c'est la petite femme.

M. Sargent, l'élève de Goya, qui l'an dernier *cachuchait* « un *jaleo* cambré », nous montre quatre *Petites filles* qui viennent de cesser leurs jeux, dans un vestibule riche à grands vases chinois. Elles ont des tabliers fins sur des toilettes exquises, et un air d'ennui sérieux de la plus rare distinction. Il a fallu des siècles de paresse et de luxe pour sélecter ces délicieuses poupées, elles ont de la race; le pinceau de M. Sargent est virtuel, en ce rendu de ces quatre fleurs d'aristocratie.

La *Petite fille blonde*, de M. Aublet, qui sourit du haut de sa chaise rouge, dans son joli costume de satin rose, est charmante. Celle de M. Baud-Bovy, qui s'amuse à peindre avec le plus grand sérieux, est d'une vue agréable. Quant aux deux enfants, vivacement peintes, de M. Émile Lévy, elles n'ont qu'une belle santé, mais point de race.

Joli est le *Baby couché dans l'herbe*, de M. Ringel. M^{me} Thérèse Schwartz, en groupant ses *Portraits d'enfants* en pied, a fait un louable effort vers le style de Lesly. — La petite fille de M. Burgers qui, en 1881, jouait de la flûte avec le faune d'un jardin, fait pianoter cette année son polichinelle, devant la partition de la Symphonie héroïque. — La *Petite Mendiante*, de M. Baton, rappelle la fresque du même titre que M. de Banville. Très savoureuse est la maigreur hâlée de la petite *Saltimbanque* de M. Colin Libour; c'est là une curieuse étude de carnation brune, à mettre en regard de la *Petite Bohémienne* de M. Ballavoine, un charmant petit cadre, où les épaules sont d'une chair mate et lumineuse que je souhaite à toutes les dames qui iront au bal l'an prochain. Gentille est la *Mademoiselle Suzon* de M. Mesplès, qui tient une brassée de fleurs moins fleuries que ses joues. Ce tableau gracieux fait antithèse avec les très

remarquables dessins de la *Pipe cassée* qui sont de verve, et d'un crayon joli.

Les dames du temps jadis ont droit de préséance sur leurs sœurs les poupées contemporaines, et ne l'auraient-elles pas qu'on le donnerait à la *Cordelia* de M. Bochwitz. Elle est modernement jolie, et mériterait le prix de beauté en cette heureuse ville de Pesth, qui a des prix pour la beauté.

La tête n'est pas d'un camée, mais elle donne plus de plaisir à voir qu'une tête de camée, les yeux grands, noirs, ont un regard de velours : et d'un grain si fin et d'une pâleur si amoureuse est le morceau de poitrine que dénude le décolletage carré d'une robe vert d'eau où *passent* des léopards d'or !

Il n'y a point tant de madrigaux à faire à la dame de M. Bouillet qui s'arrête pensive, après avoir chanté le roi de Thulé. — Mlle Houssay a fait une bonne toile de Mlle Rousseil dans le rôle de Marie Stuart. Mlle Rousseil est une grande artiste méconnue, et dont M. d'Aurevilly a daigné défendre dernièrement le talent injustement évincé. Les *Jeunes filles*, de Mlle de Coos, ont la taille sous les seins, et elles effeuillent et interrogent les marguerites, jolie chose Empire. La *Jeune beauté*, du même temps, de Mme de Châtillon, est une agréable étude de blonde. L'*Alsacienne*, de M. Jean Benner, sur fond or, une romance.

Les Orientales sont bien calomniées dans le *Harem*, de M. Richter, et par la plastique grossière de M. Pinel de Grandchamp. La *Femme du Harem*, de M. Bertier, est un prétexte à exposer un rayon de soieries. La *Monténégrine*, de M. Bukovac, n'est pas intéressante ; la *Grande Iza* valait mieux. J'allais oublier la *Salomé* de M. Barlès, dont la carnation brune prouve un coloriste.

Alors même que le tableau de M. Merle serait mauvais, il ne l'est pas, j'en parlerais pour la rareté du sujet : *Une sorcière au XVe siècle ;* elle est accroupie ; à ses pieds, sur un coussin, est couchée une petite poupée portant un costume Charles VI et traversée d'une épée. Si M. Merle veut savoir le rituel de l'envoûtement, qu'il lise le chapitre de ce nom dans le *Vice suprême* et qu'il étudie l'eau-forte de Félicien Rops qui l'accompagne.

Nous voici dans le bazar des poupées contemporaines, et la plus parisienne de toutes est le portrait de M. Lehmann, que je considère comme une composition et auquel je fais l'honneur de le sortir des *ritratti*. Cette femme à la mode d'hier, avec sa voilette qui floute un peu sur son teint, est une figure extrêmement jolie, et qui don-

nera à la postérité la note exacte de la grâce parisienne en 1883 : cela est un éloge pour le peintre et le modèle, mais qui y verrait l'éloge de 1883 ne me comprendrait pas.

La *Fantaisie* de M. Nel Dumonchel est cent fois supérieure à l'*Alma parens* du chromo-lithographe Bouguereau. Si je bornais là mon éloge, M. Nel n'aurait pas lieu d'être satisfait. Du reste, que signifie l'Institut, quand Puvis de Chavannes, le maître le plus éclatant de l'époque, n'en est pas ?

Sur un fond drapé de blanc roux, à mi-corps, en robe plissée jouant le vertugadin assoupli, une femme de ce temps s'appuie sur un éventail, ce sceptre qui brise les autres et fêle les crânes robustes, et de l'autre maintient contre son giron une sorte de King-Charles. Cravatée de dentelles, encapotée à la mode, la tête est bien moderne et l'éclair des dents dans la bouche petite accentue cette belle impure.

Fleur du Mal, de M. Pinel, est d'un titre ambitieux, que seul Félicien Rops peut prendre pour la femme de son frontispice des *Œuvres inutiles et nuisibles*. Cependant, cette grande fille en manteau de peluche, sur la marche d'un perron, a une ligne assez imposante et cela n'est pas ordinaire, mais ce n'est que fleur du monde ou de bêtise, synonymie, à médailler toutefois, car si M. Pinel n'est pas Baudelaire, il est excellent peintre et chercheur comme il appert de cette toile bien supérieure au *Crépuscule* de M. Bouguereau.

M. Béraud, peintre de poupées, c'est-à-dire de Parisiennes, nous en montre une en prière qui est tout ce qu'elle peut-être, charmante. Le même adjectif est dû à la jolie blonde de M. Bisson qui, avant de sonner, met le dernier bouton de son gant, à son *Premier rendez-vous*. Le profil est joliment rendu. Le *Coup de vent*, qui décoiffe une dame sur la plage, par le même, n'a pas le même sel fin que le *Premier rendez-vous*.

M. Van Beers est d'une habileté exagérée ; la robe jaune du *Retour du grand prix* a le ton fol ; quant à *Rigoletta*, la fille vautrée sur une peau de bête, elle est du *même* que son tapis et sa confrérie.

La *Symphonie* rouge et japonaise de M. Comerre fait un honneur égal au peintre et au modèle. Mutine, piquante, avec son joli nez en l'air, sa tête frisée, son costume de Yeddo, est la fantaisie de M. Courtois.

Le *Billet*, femme en rose ; *Dans la serre*, femme en bleu ; deux pendants d'un poncif précoce en un genre où il est facile à éviter.

M. Giroux représente dans son *Départ* cinq Atalantes de nos magasins de nouveautés qui s'apprêtent à courir; cela est fait comme une illustration de journal. Rousse, rose, mince, le corsage fendu, elle est bien un peu molle la jeune *miss* de M. Richomme. Le *Cœur blessé*, de M. Texidor, n'est qu'une svelte jeune femme en noir qui se promène sur une plage, mais il prouve, et toutes les toiles précitées l'appuient, que les lamentations sur le costume contemporain sont sottes, quant aux femmes, dont les toilettes actuelles prêtent, plus qu'en 1830, à la grâce, à l'érotisme et à tout, le style excepté.

Je réunis ici, en un groupe honorifique, les peintres de femmes dont le procédé sort de la routine, et je place tout d'abord, la *Femme au hamac*, de M. Lahaye, parce que c'est un Manet, et que ce peintre, mort il y a un mois à peine, n'a pas eu la part de justice qu'il faut lui faire.

Manet s'est perdu dans son plein air et nous a gratifiés de peintures souvent fort désagréables; s'il s'est égaré, il a cherché, il a montré une voie casse-cou mais nouvelle, et son influence sur l'école est indéniable. Sans s'arrêter à ce qu'en a dit M. Zola, qui est incompétent en la matière, Manet est un artiste, et de cent coudées plus haut que M. Bouguereau qui pousse la médiocrité jusqu'à l'impudeur. Du reste, il n'y a pas d'exception à cette règle: tout ce qui horripile le bourgeois a quelque valeur; et tout ce qu'admire le bourgeois n'en a aucune.

M. Puvis de Chavannes, le maître le plus incontestable de ce temps, le plus évident, le plus patent, n'est compris et admiré que par les penseurs, les écrivains et les poètes, et cet éclatant exemple prouve l'infaillibilité de mon critérium.

En été, de M. Sinibaldi, est un bon plein air. Couchée sur l'herbe, les chevilles bleues sortant de la jupe rose, le visage poudré et la chemise béante, une fille qui a chaud: cela est cela. Le *Jardin d'hiver*, de M. Jones, est d'une impression juste. Les *Demoiselles*, de M. Halkett, qui jouent aux osselets, présentent des colorations originales et très vues.

La jeune fille en peignoir chiné lisant, par M. Chease, est d'une touche intéressante; mais pourquoi tant de journaux et de gravures sur la table, on dirait d'un déballage.

L'exécution de l'*Espagnol pinçant de la guitare* fait honneur à M. Schargue. Le *Repos au Jardin*, de M. Tournès, où une dame très habillée est assise sur le rebord d'une terrasse et les pieds sur une

chaise de fer, une impression qui serait juste, si elle n'était un peu noire, défaut fréquent dans les pleins airs. Le *Retour de la campagne*, de M. Curtis, une femme en toilette mauve, assise sur un divan et qui assemble les fleurs qu'elle a rapportées. Par la baie de l'atelier, on aperçoit les toits de la maison d'en face; excellente contemporanéité. La dame en chapeau de paille, en blanc et sur fond de parc, que M. Bertin intitule *Rêverie*, un peu basbleutée d'expression. M. Kaiser assied sur les marches d'une serre une femme qui rêve, en tenant un roman, à le réaliser sans doute. La *Liseuse*, de M. Roux, sur une terrasse, au coucher du soleil, est d'une très bonne couleur.

Après l'habillé, voici le déshabillé, matière à tableaux délictueux et délicieux à la fois; ceux du Salon ne méritent que le premier de ces adjectifs. Cependant la *Comparaison* de M. Lejeune est une idée piquante; une jeune femme a ôté son corset et met ses seins à l'air; elle regarde un moulage de la Vénus de Milo et compare.

La *Jeanne*, de M. Prouvé, une fille qui s'est dénudée plus bas que le nombril pour jouer de l'alto; l'acuité des seins ne doit pas être dans l'extension du bouton, comme M. Prouvé l'a fait, avec du modelé, mais sans épuration plastique.

Le *Sourire*, de M. Chaffanel, n'est pas lombardo-florentin, ni de Rops, mais le bout d'épaule maigre est bien traité. La *Liseuse*, de M. Tillier, d'un ton déliciceux comme sa *Chloé*. L'étude de chair brune que M. Quinzac institule *Rêverie* ne vaut pas *Coquetterie*, de Mme Fanny Fleury. M. Plassan montre deux femmes qui s'habillent sans grâce; Mlle Épinette dénude un dos et Mlle Didiez une poitrine, et ce serait là à peu près le déshabillé du Salon si tous les décolletages des portraits ne rentraient pas dans le déshabillé et dans l'impudeur, soit dit nettement aux femmes du monde.

Voici le nu! et c'est au vice, s'il est difficile, plus qu'à la vertu de se sauver. Le *Temple de l'Amour* de M. Lalire, une série de groupes à tons de pastels dans de l'architecture; le tableau a exactement la précision de ma phrase.

Le *Printemps*, de M. Feyen-Perrin, une jolie fille point poncive, d'une carnation un peu grosse mais vivante, sur un joli fond de verdure adoucie, là la meilleure nudité avec les poétiques et désirables *Baigneuses* de M. A. Sevestre, peintre d'un réel talent et le plus suave des nudistes, et les *Trois Grâces*, d'un beau calme et d'une belle matité, de M. Benner. — Bonne est la couleur de la *Baigneuse* de M. Hermans.

La femme aux pigeons de M. Zacharie de même que les ébats de M. Bukovac n'ont pas les mérites qu'il faut pour faire accepter la vulgarité des formes. M. Girard expose son *modèle*. Qu'il en change. Banale la femme nue au bord de l'eau de M. Caucaunier.

Après le Bain de M. Mousset, agréable, le croisement des jambes a de la désinvolture, mais les luisants de la peau sont trop rendus.

L'épisode de Dante, de M. Henri Martin, *Francesca et Paolo*, que je n'ai cité que cursivement dans la peinture poétique, a droit d'être mentionné ici. Le corps et surtout les jambes de Francesca sont peut-être le plus joli morceau de modelé du Salon ; et M. Henri Martin, quand il n'aurait que ces qualités de modelé, promettrait beaucoup, et il en a d'autres.

L'*Ève*, de M. Guillon, poncive de tons, et la *Nymphe au Miroir*, de M. Flacheron, élégante de formes, ainsi que sa *Femme à l'éventail*; la *Charmeuse de serpents*, de M. Arosa, n'est pas d'un dessin assez choisi; la *Fantaisie orientale*, de M. Lethimonnier, représente une femme nue couchée avec le hanchement qu'affectionne M. Faléro : la ligne épigastrique, trop prononcée, creuse une sinuosité désagréable à l'œil. Le ton de la *Charmeuse*, de M. Rosset-Granger, est réussi de matité. La *Fantaisie*, de M. Caille, une vue de croupe agréable.

M. Diapé a une couleur d'un beau rance dans sa *Nymphe*. La *Prière à Isis*, de M. Faléro, un tableautin délicat ; la femme accroupie en chatte qui joue de la cithare offre une carnation exquise. M. Faléro, dont le genre épeure les gens graves, est un des rares artistes épris de la plastique contemporaine, qui la saisissent et la rendent. Son *Étoile*, de 1881, la *Vénus*, de l'an dernier, étaient les nudités les plus comtemporaines, et partant, les plus intéressantes du Salon. Ainsi l'entendent MM. Daux et Denœu, l'un avec sa fillette blonde que brunit une tenture rose ; l'autre par sa petite femme couchée, excellent blanc sur blanc et la plus réussie des études de nu pur et simple.

La *Baigneuse* de M. Tortez svelte, d'une pâleur de chair agréable, et la façon frileuse et hésitante dont elle touche l'eau, point poncive, a de la grâce.

Et, maintenant, je demande qu'on les rhabille, toutes ces dames, et qu'on ne les dénude plus. Les unes sont de grosses charpentes qui singent mal le nu antique, et le singeraient-elles bien ? les Grecs ont sculpté et peint les Grecques ; que les artistes français peignent

les Françaises. Leurs toilettes sont exquises, leur déshabillé pervers ; on peut faire des chefs-d'œuvres avec cela ; et même le nu contemporain apparaît possible à l'artiste qui saura rendre cette spiritualité de la plastique : la femme maigre.

Encore ici, je suis forcé pour être équitable de dire : la femme contemporaine a été écrite par Félicien Rops, et c'est ce maître que doivent suivre tous ceux qui cherchent « *la femme actuelle* ».

X

PORTRAITS DE FEMMES

A voir des *rittrati muliebre*, les femmes ont-elles le même ennui (curiosité d'envie ôtée) que les hommes, à voir des *rittrati nomine?* « Questionner la fille d'Ève, dit l'Arabe, c'est faire naître un mensonge. » Pour ce qui est du sexe fort, j'ai recueilli les voix, comme La Bruyère, et j'énonce que Gustave Planche lui-même préférait l'iconique de M^lle Prudhomme à celui de M. Prudhomme. Ceci n'est pas prémisse de madrigal, mais justification d'avoir séparé les portraits par sexes, parce que le critérium du public et de la critique n'est pas le même devant M^lle *Fould*, de M. Comerre, et M*** de M. Bonnat. L'attraction sexuelle a lieu du tableau au spectateur, et c'est là un cas de physiologie pure, où il n'y a point de gloire pour les pourtraiturées du Salon.

Au contraire, ce qui éclate, au Palais du l'Industrie, s'impose également aux *Portraits du siècle*, à savoir la dégénérescence de la femme du monde, de la femme de luxe. Les pourtraiturées du rez-de-chaussée à l'École des Beaux-Arts, les dames de MM. Dubuffe, Henner, Gervex, Baudry, Duran, Cabanel, semblent les soubrettes des dames du premier étage ; et la décadence n'est pas dans la plastique, mais aussi dans le port, le geste, l'expression, le maintien, la grâce, le charme. Toutes oscillent entre le demi-mondain et le bourgeoisisme ; trop de désinvolture ou point, même chez les plus historiquement titrées, *Lugete Veneres, Cupidinesque!* La femme actuelle, suffisante pour la passion et le plaisir, ces deux aveuglements, ne l'est plus dans l'immobilité et le platonisme de l'œuvre d'art, car elle n'a aucune des trois formes esthétiques : harmonie, intensité, subtilité.

Cela dit par devoir, je ne me risquerai pas à juger les portraits individuellement. Comment écrire que M^me *** par M. *** a l'air drôle; celle-là, bourgeois; cette autre, fille? Je n'ai pas la bravoure qu'il faut pour me faire tant de puissantes ennemies d'un trait de

plume; et l'aurais-je, que cela ne serait point décent, en pays de la feue chevalerie et galanterie.

Le portrait de femme est un genre susceptible de monter à la plus haute hiérarchie esthétique, quand André del Sarte peint *Lucrezia Fede;* Guide, la *Cenci;* Van Dyck, *Madame Leroy;* Titien, *Violante*. Ces portraits-là sont des poèmes. En notre décadence dérisoire, il faudrait se contenter encore de la M^{lle}***, de M. Lehman, et lui faire même une série de madrigaux assortis, puisque le chiffonné est le dessus de l'étrange panier actuel. Nettement, le modèle est banal ici, et tout le mérite reste au peintre ; je ne veux pas dire qu'il soit grand, d'autant que l'emploi de la photographie sur toile s'est généralisé à ce point, que les H. C. qui s'en servent s'appellent trop « légion » pour être nommés.

Mais l'important, c'est qu'il y a un chef-d'œuvre parmi les portraits, et il n'est signé d'aucun des photographes au pinceau qui sont réputés ; il est du grand fresquiste de la *Vocation de Sainte-Geneviève*. Un portrait par M. de Chavannes, la chose étonne, alarme et réjouit, suivant qu'on aime ou qu'on méconnaît ce grand maitre. Eh bien ! que les détracteurs ne se réjouissent point et que les admirateurs soient rassurés, le portrait est excellent, d'une ressemblance *morale* aussi bien que physique, cela se sent. Impossible de fixer vivante, réelle, une figure moderne avec plus de largeur, c'est le dernier mot de la synthèse dans le procédé. Mais, dira-t-on, le buste couvert d'un châle noir, est-ce peint ? C'est *éliminé*, et quel mal y a-t-il à annihiler le costume, quand il ne peut rien prêter de plus à l'expression. M. de Chavannes a raison de tout point dans son *Portrait*, et tort dans son *Rêve*. Là, la simplification est excessive, les initiés seuls peuvent comprendre, et M. de Chavannes a eu tort de montrer aux profanes un tableau destiné aux poètes et aux penseurs. C'est pour s'être exposé à être méconnu, que je me suis permis le blâme respectueux d'un enthousiaste qui a grand souci d'une gloire. Ne s'est-il pas trouvé des critiques qui ont reproché à M. de Chavannes d'ignorer la grammaire et l'orthographe de son art ? Eh bien ! qu'ils prient le maître de leur montrer ses études d'après le modèle, et ils confesseront alors ce qu'ils n'auraient jamais nié, s'ils eussent été *compétents,* que M. de Chavannes possède le plus grand savoir technique, dont les niais déplorent l'absence dans ses toiles et dans ses esquisses, qu'il n'ignore rien du procédé, et qu'il veut ce qu'il fait et qu'il a raison de le vouloir. En ce temps où il n'y a plus que du procédé, il le méprise. Autour de

lui, il n'y a que des *mains habiles;* lui est *une pensée,* et c'est parce que ses œuvres *pensent* qu'elles échappent à la perception de la foule. Il est tellement penseur, qu'en pourtraiturant il s'élève jusqu'à l'abstrait. M^me *M. C...* n'est pas une veuve, c'est la veuve; il a monté l'individu au type. Quelle marque plus certaine de son génie ! Descendu des échaffaudages de la fresque, descendu au portrait intime, il reste encore l'*abstracteur.* Voilà pour l'essence et l'esprit de cet ouvrage; quand au faire, je défie qu'on dise : c'est d'un tel. Jamais on n'a pu dire un nom autre que le sien devant ses œuvres; comme devant une page de M. d'Aurevilly, il est impossible de songer à un autre romancier. C'est le sceau du génie que d'être incomparable, et incomparablement M. Puvis de Chavannes est le plus grand peintre de ce temps, même comme portraitiste, puisqu'il fait d'un portrait le type d'un état et l'abstraction d'un sentiment.

Le plus digne de remarque des *rittrati* est ensuite le *Portrait de ma Mère,* de M. Whistler, dont la facture est sobre, personnelle, puritaine, huguenote. Ce serait du jansénisme protestant, si le protestantisme était susceptible d'un Port-Royal et d'un Philippe de Champaigne; cette toile a des affinités éloignées, avec l'admirable *Miracle de la Sainte Épine,* au Louvre, et c'est plutôt une évocation qu'une pourtraiture. Maigre, la face aiguë, le buste droit, elle est assise de profil sur une chaise de paille; ses mains sont ramenées sur elle et ses pieds posés sur un coussin, dans une pose si simple et si immobile, qu'elle touche au style hiératique : cette femme en noir se détache étrangement sur le gris du mur, où deux gravures mettent leur baguettes noires. Noire aussi, la portière à ramages blanchâtres; toute cette tonalité grise est belle... et M. Bonnat n'en fera jamais autant.

M. Marcellin Desboutin ne finit guère ses toiles, et bien lui en prend, car ses esquisses ont une saveur à la Velasquez. Son unique portrait est un superbe *morceau,* large, bien modelé, et de tons d'argent mat : une femme au visage fatigué, aux cheveux lourds emmêlés sous un grand chapeau. Voilà de l'art qui ne copie personne, du sentiment moderne ! et du reste le maître en pointe sèche est une des natures esthétiques de ce temps, et le plus complexe mélange d'un gentilhomme, d'un titi, d'un lettré, d'un maître peintre.

M. Cabanel a place certainement parmi les tout premiers *rittratistes* de marque. Il brille aux *Portraits du siècle,* et aussi au Salon,

Sa *Vieille Dame* aux cheveux retroussés, à la robe de velours noir bordée de fourrures, ne manque pas d'un certain caractère qui n'est point banal et qui intéresse l'œil.

Dans cette cohue des cadres de 1883, un Cababel, le portrait de M⁽ᵐᵉ⁾ C. H. C., me séduit, je me raidis contre sa grâce et veux poursuivre sur le peintre à la mode le goût imbécile des gens du monde, je ne veux pas obéir à des commandements de doctrine esthétique, appliquer injustement l'*in odium auctoris* à cette toile, un chef-d'œuvre, l'unique de M. Cabanel; où il a su rendre une adorable femme, là où un pourtraicteur d'âmes, comme de Vinci, eût découvert une sœur de la Joconde. Il faut être juste cependant.

Et d'abord, rencontre heureuse, le costume ne date contemporainement, ni archaïse pour atteindre au style.

Un corsage noir dénudant les plus belles, les plus tombantes épaules, la blancheur du bras nu, barrée d'une mantille de dentelles noires aussi; et c'est tout l'attirail. Sur ce col que la Bible compare à une tour pour sa rondeur, rêve une tête sphingienne qui regarde devant elle, mais au delà du réel.

Baignés d'un clair obscur mystérieux, les yeux immenses « qu'un ange très savant a sans doute aimantés », regardent d'ineffables choses; et réverbèrent une surhumaine mélancolie, tandis que passe sur l'arc vibrant des lèvres détendues, la douceur et le défi d'une ironique bonté.

M. Clairin qui a su faire de la contemporanéité décorative et qui a été le premier à le faire, ce qui n'est pas un mince honneur, est portraitiste de premier ordre comme en témoigne le portrait de M⁽ᵐᵉ⁾ Krauss, dans *les Huguenots*. La grande cantatrice, assise dans le costume noir de Valentine, vaut plus qu'un portrait, un vrai tableau par le style !

M. Aman Jean, dont le *Saint Julien l'Hospitalier* était au-dessus d'une première médaille, et que la ville de Carcassonne a eu l'inspiration d'acheter, a un portrait fort beau de tous points; cette dame maigre, en noir, d'une sobriété qui annonce peut-être un maître. M. de Forcade a un excellent portrait, d'une facture savante et personnelle, mais qui, par une circonstance inexplicable, a été placé à la plinthe même, alors qu'il méritait la cimaise beaucoup plus que nombre de H. C. — M. Cot a l'éclat de M. Carolus-Duran et la distinction de M. Cabanel. La dame qu'il nous montre a quelque allure, mais pourquoi se drape-t-elle d'un manteau à manches ? cela manque d'ampleur. *Femmes au jardin*, c'est le titre d'une adorable

poésie de Dierx, et des portraits de M. Delaunay, un distingué qui ne ressemble en rien à M. Bonnat, ce Larivière du portrait (je le flatte), et qui a la galanterie de considérer ses modèles comme des fleurs et de les entourer de verdure. M. Maignan a fait mieux, il a encadré, dans une *loggia* à colonnes enguirlandées, son double portrait de jeunes filles sur fond de paysage. Roses et blanches, elles semblent les aînées des fleurs qui les entourent; n'étant que bien, elles paraissent charmantes et ce portrait est un tableau d'une exquise fraîcheur. Quelle idée a eue M. Mottez de coiffer à la Sévigné son portrait de blonde, à l'expression renchérie; les modes actuelles sont aussi propices que possible à la pourtraiture féminine. MM. Lehman et Nel Dumonchel le prouvent, ainsi que M. Comerre et M. Parrot dont la demoiselle blonde séduit.

Il faudrait un critique dans la situation des compagnons de Romulus pour enlever toutes ces Sabines du portrait et les transporter dans sa critique. Par acquit de conscience et sans choix, car elles sont égales entre elles, je tire du tas.

La jeune fille de M. Saint-Pierre a les yeux charnellement cernés; le petit portrait de N. T. Robert Fleury vaut mieux que son grand *Vauban* de l'an dernier. La dame de M. Stewart est-elle en corsage ou en corset? Cette hésitation du costume est singulière à l'œil; la jeune dame en noir qui se dégante, de M. Bonnat, n'est pas la sœur de l'*Homme au Gant*. M. Marcy aurait pu tirer un parti pris moins pudique et plus intéressant de la grenadine. M. Lionel Royer drape à la Chaplin, et Mme Clémence Roth n'a pas besoin d'écrire au livret qu'elle est élève de Stevens, c'est joli de tons et inconsistant. — La dame que peint M. Saintin, avec ses cheveux poudrés et son corsage à la prussienne, a l'air d'un joli garde-française. Les portraits de M. Falguière sont toujours bien modelés et de touche vibrante, mais M. Paul Dubois l'emporte sur tous les sculpteurs-peintres, témoin cette demoiselle brune en bleu.

Manet, pour exprimer le fond de bourgeoisie qui était dans M. Gambetta, disait : « Qu'il arrive, et vous verrez s'il ne se fait pas peindre par Bonnat. » La réputation du portraitiste de M. Grévy est surfaite; on écrirait deux pages de révélations sur les ficelles de son procédé, et le résultat qu'il obtient est loin de ce qu'obtenait Couture, ce magistral truquier. La dame en velours bleu de M. Bonnat n'est point une moderne Artémise, malgré le croissant qui la couronne; et le fond tigré, irréel, qui n'est ni mur, ni draperie, ni rien, décèle ou une pauvreté d'agencement extrême, ou plutôt la paresse

d'un faiseur qui cherche le vite, non le mieux. M. Buland a un faire toujours intéressant, même dans le portrait de cette année; seulement un portrait est rarement un tableau. La jeune fille de M. Dalbert est jolie; moins toutefois que *Miss Maggie Okey*, de M^{me} Darmesteter. M. Vernet Lecomte n'est pas Lawrence, mais sa dame en velours a de l'éclat.

M^{lle} Sartoin fait ce qu'on appelle en argot d'atelier « le rance » avec des habiletés de clair-obscur peu communes. Excellent de face de M. Dardoize et élégant plein air de M. Desvallières; réminiscence de Flandrin dans la *Femme qui lit*, de M. Louis Viardot; charmante soubrette de M. de la Perette, au décolletage d'une jolie forme; vivante négresse de M. Durangel. Il serait injuste de ne pas citer le portrait de jeune fille de M. Bertrand, qui est un tableau. Que vient faire M. Sylvestre parmi les portraitistes? Celui de *M^{me} L...* est des meilleurs, mais quand on a fait *la Mort de Sénèque*, la *Locuste*, *Vitellius*, quand on a atteint le style et illustré Tacite, on n'a pas d'excuse à descendre jusqu'à l'iconique, même remarquable. Noblesse oblige, Monsieur Sylvestre!

A ceux-là près, l'énumération pourrait durer, car l'un vaut l'autre, et l'embarras est extrême; il faudrait les citer tous ou point, leurs titres étant les mêmes. Un cordeau de médiocrité balance son fil à plomb sur tous ces *rittrati*, et deux seulement me paraissent dépasser un peu l'alignement républicain de ces iconiques bourgeois. La toute *Jeune fille* en noir que M^{lle} C. Thorel a fait asseoir sur une chaise Renaissance, intéresse et l'œil et la pensée par une sobriété et une monochromie grise où il y a de la mélancolie. De tous les pleins airs du Salon, le plus réussi peut-être est la *Flora* de M. Alden Weir; en bandeaux et en blanc, assez forte, elle est assise dans un jardin, sur un guéridon où sont des fleurs dont elle fait un bouquet. Il y a là des blancs roux d'une exquise saveur.

Et maintenant que, par conscience et aussi un peu pour utiliser mes notes, j'ai inscrit les *rittrati* les moins criants de banalité, je dirai net que le portrait est la partie marchande de l'exposition, et que le comité serait sage de les grouper en salles spéciales pour les seuls amis et connaissances des modèles. Remarquez que nous sommes en face de portraits de femmes, que la loi sexuelle prévient physiquement en faveur du portrait et du peintre. Eh bien! Loug-Tsou, l'Ève chinoise, ne légitime pas ici son nom, que le docteur Adrien Peladan a expliqué : « La grande aveugle qui entraîne les autres dans sa propre faute ». Cet appétit irrationnel que le péché

originel a mis en nous, la concupiscence qui existe même en face de l'œuvre d'art, ne suffit pas à aveugler la critique; et même habillées, car les Phrynés d'aujourd'hui ne désarmeraient les juges qu'armées de leurs chiffons, nos contemporaines, sans prestige, ne jettent ni poudre aux yeux qui les jugent, ni trouble aux esprits qui les percent, et, insignifiantes poupées, elles ne sont plus même aimantées de ce fluide du désir qui auréolait les dames de la Renaissance. A l'effacement des esprits, l'effacement des corps s'ajoute, et la femme actuelle n'est plus qu'une illusion.

XI

PORTRAITS D'HOMMES

La plastique masculine est tombée dans un discrédit injuste, et les grâces éphébiques qui avaient trop séduit les Ioniens sont oubliées. L'académie d'homme ne se voit plus au Salon, si ce n'est quand M. Morot fait un *Christ* sacrilège, que l'État acquiert tout de suite, parce qu'il est sacrilège, au point de vue esthétique surtout. C'est exclusivement par le portrait que l'homme actuel apparaît au Salon, et la mode présente étant la négation de tout pittoresque, c'est exclusivement par la tête qu'il peut intéresser. Elles ne sont point types à médailles, ces têtes! et aussi loin du style que de la caricature, frustes, veules, effacées, inexistantes. L'an dernier, on a vu un contemporain qui a fait dire : « Voilà un duc de Guise! » et ce mot juste avait déjà été dit par M. de Lamartine au modèle : « Vous êtes le duc de Guise de la littérature. » Malgré le parti pris fantomatique du peintre, M. Émile Lévy, cela a été un étonnement de voir ce connétable des lettres françaises, qui aurait pu être connétable des armées françaises en d'autres temps, et qui, dans sa redingote sévère, a l'allure d'un grand maître d'ordre militaire, Alcantara ou Calatrava. Mais M. d'Aurevilly est seul de sa mine; tout le faubourg Saint-Germain fouillé ne présenterait un autre Burgrave de cette impériale prestance. Au reste, on aurait pardonné à M. Lévy n'importe quel écart de procédé, en faveur de son modèle, et il faudrait qu'elle fût bien mauvaise pour que je ne la déclarasse pas excellente, la toile qui représenterait Balzac, le génie des génies. Le droit au portrait! Ce droit usurpé par le dernier matelassier enrichi, n'appartient qu'à ceux qui sont désignés pour être les ambassadeurs de l'époque devant la postérité, et combien sont-ils, ceux-là? Le portrait du premier venu ne m'intéresse pas plus que le premier venu lui-même, à moins que l'artiste ne se fasse pardonner son modèle. Or, il en est d'impardonnables.

La bourgeoisie est impossible dans l'art; il y faut impérieusement

de l'aristocratie ou de la canaille, des truands ou des gentilshommes, Charles I^er ou Thomas Vireloque, Louis XIV ou Robert Macaire. Qu'on n'objecte pas les bourgmestres flamands, ils sont bonshommes, et la bonhomie est une délicieuse chose qui fait pardonner les trognes et les bedaines. Voyez Falstaff, si sympathique malgré sa crapulerie, par sa continuelle bonne humeur. Mais, cette bénignité indulgente et franche n'existe pas dans la bourgeoisie de nos jours qui se gourme et veut être du monde, et se pince, et se pose, et enfin assomme! Je n'excepte point de cette réprobation les vibrions à tortils; un sportsman ou un clubman tient plus du maquignon que du gentilhomme, et quant aux dandys, M. d'Aurevilly a donné le profil du dernier des d'Orsay en marge de son *Brummel*. Une seule fois le Philistin a été hissé jusqu'à l'art, en la personne de Bertin l'aîné, par Ingres. Cette grosse bête d'homme aux doigts boudinés, aux bajoues niaises, à la pose si carrée et si lourde, est toute la synthèse d'un règne et d'une caste. Mais le bourgeois d'aujourd'hui rougit de sa bourgeoisie et la dissimule; il ne veut pas être bourgeois, et comme il ne peut rien autre, il devient au-dessous de tout.

J'ai eu l'incroyable constance de les regarder tous, ces *rittrati nomini*. Qu'ils soient ressemblants, c'est affaire aux familles. La ressemblance n'importe à l'esthétique que pour les gens « ayant lieu » ou « ayant eu lieu », selon la délicieuse expression de M. de Banville. Il faut qu'un portrait soit un tableau, et c'est le cas d'un seul parmi la cohue iconique de cette année. M. Mareschal de Metz, peint par lui-même, a la double valeur de représenter un artiste véritable et *da medesimo*, comme disent les livrets italiens. Otez le pardessus-sac et mettez un surcot noir, vous aurez un maître florentin. La tête est très caractérisée, un peu farouche même. Il tient son estompe à la main comme un bâton de commandeur et comme une épée, et il a le droit de ce geste, le maître verrier qui a retrouvé l'art des Cousin et des Pynaigrier, qui fait flamboyer les verrières de cathédrales, des visions catholiques, ces seules réalités absolues. *Un Confrère*, par M. Paul Langlois, est digne de remarque, ainsi que *M. de Vuillefroy*, par Armand Gautier, qui l'a peint très finement brosses en main et en plein champ. M. Alphonse Montégut qui, l'an dernier, avait exposé un *Espagnol* râclant sa guitare, nous donne réunis en tableautin que les Italiens appellent *tondo*, *M. Alphonse Daudet et sa femme*, assis et lisant tous deux le même livre. Cela est intime. Il semble qu'on surprenne le romancier sans qu'il s'en doute, car son fin et séduisant profil de chèvre provençale est penché avec une grande

attention. Du sujet et du peintre, il faut dire : *maxima in minimis*. Il faut citer, car il est remarquable, le *Portrait de feu Herpin*, par M. Fouace, dont *la Forge* n'a pas eu la médaille qui lui était absolument due. Parmi les femmes-peintres, M^lle Rignot-Dubaux s'impose, comme la plus éminente, après M^me Demont-Breton. Les portraits de *M. le docteur Malterre* et de *Louis de Courmont* sortent tout à fait de l'ordinaire du procédé, et tel portraitiste qui est de l'Institut n'a pas le mérite de M^lle Rignot-Dubaux. Le *Portrait de M. Chennevières*, par M. A. Leloir, est excellent, quoiqu'il y ait une tendance à la Bouguereau qui jure avec le modèle, le brillant critique des *Dessins du Louvre* qui marchent sur les traces de son père, à condition de ne plus critiquer Bossuet.

Parmi les têtes d'études et en l'absence de M. Ribot, il faut signaler la tête de *Patricien* en bonnet rouge à la Michel-Ange, par M. Ulmann, la tête de *Fou* de M. Cross qu'on a injustement reléguée vers la plinthe; le *Vieillard* de Texidor; l'*Estudiante* de M. Rivez, bien embossé dans sa cape, et la tête de *Moine* de M^lle Julia Bock. Et c'est tout; à la critique d'être plus sévère que le jury et de ne pas ouvrir ses lignes, comme les portes d'un café, à tous ceux qui passent. Ambassadeurs qui semblent des boudinés; généraux d'une martialité de notaire; magistrats d'un aspect ridicule (j'en excepte le très remarquable *Portrait de M. Parrot*, par M. Paul Dubois); avocats qui ne sont que cabotins, toute cette ennuyeuse panathénée de la bêtise et du petit imposent de Conrart le silence prudent.

Il est cliché que les portraits de nos expositions sont toujours excellents; eh bien, pour 1883, le cliché ne peut servir. MM. les artistes se sont interdits l'*excellence*, par sentiment égalitaire, c'est le Président de la République qui l'a dit. Il semble, vraiment, qu'on ait pris, au sortir des écoles, un millier de bambins, qu'on les ait préparés pour la peinture comme on prépare pour le baccalauréat. Oui, les portraitistes sont bacheliers en portraits et ils ne valent pas plus que les bacheliers ordinaires. De vocation, pas trace; de conscience, pas l'ombre. Cabotins habiles, ils jouent les peintres, mais ils ne le sont pas. Même le caractère industriel du portrait est tel que le critiquer semblerait un boniment commercial pour cette branche de commerce qui rapporte, en plus de l'or, de la considération.

M. d'Aurevilly, qui est trop grand pour descendre jusqu'à la critique d'art technique et terre à terre, comme je le fais, et qui ne voit que par ses yeux qui sont d'un aigle, a donné au *Gaulois*, en

1872, une série d'articles intitulés : *Un ignorant au Salon*. Je voudrais l'être, cet ignorant-là, car cette ignorance, c'est génie, et ce Salon unique, auprès duquel ceux de Gauthier et de Thoré sont faits avec des ciels de Constable, est écrit littéralement à coups d'ailes; je ne veux en citer qu'un alinéa : « Ce genre (le portrait), dit M. d'Aurevilly, monte comme la mer et, dans un temps donné, noiera la grande peinture... Les peuples modernes et les arts modernes doivent mourir de la même manière, par le développement outrecuidant de l'insolente personnalité humaine. Chez les peuples, cela se traduit et se prouve par des lois absurdes. Dans les arts, c'est par des portraits. — Et c'est pour l'art une vilaine manière de mourir. En effet, le fretin humain n'est pas beau, et pourtant dans ces bancs entassés de harengs pour la laideur, il n'y a personne qui ne se croie quelqu'un et qui ne s'imagine avoir un visage. Tout museau a ses prétentions. Les peintres et les sculpteurs qui spéculent, hélas! sur le portrait, ont même une théorie qui va à tous ces museaux impatients de leur reproduction; c'est qu'en art, il n'y a rien de laid, en soi, et que tout peut être abordé. Ceci n'est pas faux à une certaine profondeur, et en l'expliquant, mais comme c'est commode pour les gens laids qui reculeraient pudiquement devant leur laideur! Aussi, en pleut-il des portraits! »

Le Salon de l'*Artiste* doit mettre ses lecteurs à l'abri de cette pluie, la plus pénétrante et ennuyeuse qui soit : l'uniformité et le nombre dans la médiocrité. Le portrait qui n'est pas *psychologique*, n'est que du métier. Du front de l'Arétin par Titien, au front de Luther par Holbein, le visage reflète l'âme. Est-ce que mes contemporains n'ont pas d'âme, ou les peintres actuels point de talent? L'un ou l'autre, peut-être l'un et l'autre. Ce qui est aveuglant, c'est que la photographie polychrome est trouvée dès maintenant. Le tas de portraits du Salon n'est qu'un tas de photographies coloriées, et la rubrique qui les juge, *rittratés* et *rittratistes*, est celle d'Ésope : Ο ωτα δε ως κεφαλή! καὶ ἐγκέφαλον οὐκ ἔχει!

XII

LES RUSTIQUES

Hormis Jacopo da Ponte et ses quatre fils, les Bassan, hormis Domenico Feti et Campagnola, artistes inférieurs et décadents que Théophile Gauthier avait en juste horreur, le paysan n'apparaît pas dans l'art italien. En Espagne, c'est le mendiant, non le paysan, que les Juanez et Ribera agenouillent devant la Madone. En Flandre, le paysan est truand, ivrogne et grotesque; en Hollande, il est « quille », fait partie de l'étoffage ou d'un groupe. Ni Gainsborough ni Wilkie n'ont élevé le paysan au style. A Millet appartient la gloire d'avoir retrouvé le sentiment rembranesque mais modernisé, et d'avoir créé un art, le *rustique*, où il n'aura jamais d'égal. On l'a appelé le Pérugin des paysans, et quoique le mot ne soit pas juste, il exprime le caractère de mélancolie résignée qui jette sa gaze noire sur l'œuvre du maître de Félicien Rops. Millet est peintre lyrique; ses paysages sont pleins d'âme, et non pas de cette âme des choses des panthéistes, mais d'âme humaine, d'âme chrétienne. Les personnages d'Ingres ont moins de majesté que ses rustiques, et il a élevé la vie rurale au niveau de la vie héroïque. Ses semeurs, ses glaneuses semblent accomplir les rites d'on ne sait quel hermétisme; il a fait le paysan auguste; il a sublimé la campagne, il a réalisé le « grand œuvre » rustique. Aussi faut-il l'invoquer comme le grand maître du genre, et l'auguste meneur à suivre, dans le crépuscule mystérieux qui fait entendre aux yeux l'*Angelus* du soir.

« Les aristocraties — celle du talent surtout — dit M. d'Aurevilly, ne sont pas toujours aussi heureuses qu'elles en ont l'air. Il y a des noms difficiles à porter. En voici un qui brille au livret du Salon... Il y a de quoi flamber net un homme vulgaire dans la flamme de ce nom. » Millet! Et elle flambe net, en effet, dans la flamme de ce nom, la *Bonne femme à Landemer*. Ce n'est là qu'une étude sincère, une moitié d'œuvre d'art, il manque le sentiment du

père, dans ce tableau du fils; hors du sentiment, il y a de la peinture, mais il n'y a pas d'art!

De Millet, hors de Millet, je ne connais que le *Bout du sillon*, la *Gardeuse d'abeilles*, *Tante Juana*, de Félicien Rops, qui a traversé tous les ateliers, mais qui n'a de maître que Rembrandt II. Actuellement, le grand peintre rustique, c'est M. Jules Breton; mais l'appeler peintre, c'est injure, il est poète doublement par la plume et par le pinceau; il est artiste deux fois par l'impeccabilité du procédé et par la recherche du sentiment; par le livre et par le tableau, il occupe une place hors ligne dans l'art contemporain. La *Bénédiction des blés*, la *Plantation d'un calvaire*, la *Fontaine*, sont des poèmes. M. Georges Lafenestre, le successeur né de Charles Blanc, a dit : « M. Jules Breton s'est élevé du paysage d'impression à la composition figurée, de la peinture de genre à la peinture d'histoire. Son *Pardon* étonne par la simplicité naïvement grandiose de l'ordonnance et l'interprétation vivante des types de la vieille Bretagne. Sa *Fontaine* est une peinture murale; elle l'est par la dimension des figures, par la gravité des attitudes, par le calme du coloris, par la simplicité de l'exécution. » Ses deux envois de cette année ont une allure de chefs-d'œuvre, ce sont là des toiles complètes et harmonieuses, vraiment émues, gravement peintes. Le *Matin* a le double intérêt d'un paysage et d'une idylle, c'est une impression de nature et aussi du cœur. Une vaste plaine plate et herbue s'étend jusqu'à l'horizon, où le soleil, envoilé de vapeurs, va monter; ses premiers rayons tamisés, sommeillants, ont des allures de caresses et des douceurs de baiser, sur l'eau calme et encore sombre du ruisseau qui traverse la prairie et sépare les deux bergers qui, en face l'un de l'autre, arrêtés et leurs troupeaux derrière eux, se contemplent, dans l'émotion et le trouble auguste de l'Aurore apparaissante. La jeune paysanne appuyée à son long bâton est adorablement frisée de rayons pâles et sourds et le gars est pris de l'appréhension douce que cette heure de la nature impose. Ils se sont salués d'une parole amie, émue, ils se sont déjà rencontrés là, ils s'y rencontreront encore, et un jour, ce ne sera pas à l'aurore qui est chaste, mais sous les affres de Midi, que le grand Pan...

> Et toi, barde de Cô, souris, vieux Théocrite,
> Vois, ton drame d'amour dure éternellement.
> C'est, depuis deux mille ans, la seule page écrite
> Où le temps ait passé sans un seul changement.

L'*Arc-en-ciel!* l'*arc-en-ciel* de Rubens, cet art d'Ulysse du paysage, M. Jules Breton l'a tendu dans son ciel d'orage; c'est une audace et toute autre composition serait écrasée par ce pont de lumière jeté dans le ciel. La femme qui chemine sur un âne se retourne par un mouvement de tête fier, impressionné à la fois, et le geste du gars qui tient la bride de l'animal, ce geste qui montre le météore, sont des mouvements à l'allure magistrale. Je me suis souvenu, devant cette œuvre, de l'*Arc-en-ciel d'automne* de Maurice Rollinat, un maître paysagiste aussi, et à parler net, le *Matin* et l'*Arc-en-ciel* ont des airs de chefs-d'œuvre.

M. Bastien Lepage semble le chef de file des rustiques, tant pis pour la file. La conscience et l'honnêteté sont des vertus qui, isolées, et à elles seules, font les rois dérisoires et les artistes secondaires. M. Bastien Lepage n'a ni conception, ni style, ni prisme personnel; il voit d'un œil simple et myope, il voit banal, il fait réel; c'est de l'art, mais du petit. Le *Mendiant*, de l'autre année, était équivoque et d'une expression diffuse, diverse, insaisissable; l'*Amour au village* vaut mieux, cela est vu et rendu, avec beaucoup de soin et de scrupule, c'est sincère, mais rien de plus. Chacun d'un côté de la haie à hauteur d'appui, le gars et la fillette se sont tournés de biais, dans l'embarras et la gaucherie du premier aveu. Le gars est laid, bête, rustaud, lourd à souhait, et dans son émotion, il se gratte l'ongle. Comme il est sale, et terreux de peau, ce geste fait penser à de la vermine. Que M. Bastien Lepage l'ait vu, ce geste, je le crois; mais il ne devrait pas nous le faire voir. La fillette vue de dos, avec sur sa courte nuque ses deux mèches tressées, est bien modelée, mais peu séduisante; et la réflexion que l'on a, est celle-ci : quels abominables avortons, ce laideron et ce butor engendreront-ils? Nous sommes loin de Théocrite et même de Chénier; nous sommes dans le vrai, répond M. Lepage, qui a la naïveté de croire que l'artiste est un juré, qui doit dire la vérité, toute la vérité, rien que la vérité !

Le procédé de M. Bastien Lepage est basé sur un système de mot à mot appliqué à la touche, tout à fait désagréable à l'œil et faux au point de vue optique. Ses valeurs sont équivalentes d'intensité au premier comme au second plan, dans le personnage comme dans l'accessoire. Le mouchoir à carreaux qui sèche sur la haie est traité avec autant d'intensité que la tête du gars; or, il résulte de cette équivalence des valeurs une négation de la perspective aérienne. Les points de fuite de la couleur, le savant M. Chevilliard ne les

découvrirait pas dans cette atmosphère lourde, où le parti pris dans le plein air rend toutes les touches *crues*, et produit sur la rétine un papillotis pénible de kaléidoscope terne. C'est peint par dissonances et il n'y a pas de couleur dominante, ce qui est la faute la plus grande que puisse commettre un peintre. Qu'on ne prenne point cette dure critique pour un éreintement ; j'estime le talent de M. Bastien Lepage, c'est un artiste ; mais un grand artiste, non pas ; car il est sans idéal, il ne fait pas sublimer comme Millet, et il supprime les colorations intermédiaires. Pourquoi ?

Le Roman au village, de M. Delobbe est trop joli, c'est le seul reproche à lui faire et c'en est un : cette paysanne aux grands yeux qui vous regarde avec le regard de la faute prochaine, a trop de grâce et pas assez de rusticité ; il n'y a pas réminiscence de Greuze, mais cela est dans la même donnée. Son « *calinaire* », comme on dit en Provence, vient de lui murmurer tout le répertoire des enjoleux, et elle repasse dans sa pensée les jolies faussetés qu'il lui a dites, qu'elle a écoutées, qu'elle écoute encore. *L'Enjoleux*, de M. Gaston Latouche, est tout à fait ordonnancé comme le tableau de M. Bastien Lepage : deux amoureux séparés par une haie, dans un bon plein air. *Seulette*, de M. Vail, fait suite : une petite paysanne appuyée à une haie, qui attend vainement le retour de l'enjoleux ; l'effet d'automne est très juste. Enfin, l'unique paysage de M. Hanoteau s'appelle *la Haie mitoyenne*. Aussi M. Ferry s'est-il écrié, un mot qui montre bien sa préoccupation, devant tous ces couples à la haie : « C'est une secte ! »

M. Puvis de Chavannes est un rustique de premier ordre, témoin son tableau le *Sommeil*, mais ce n'est pas ici le lieu de développer ce côté du grand maître contemporain. Je veux seulement montrer par un exemple, que dans cette affirmation courante : « M. de Chavannes est une haute individualité, mais quelle école désastreuse il ferait ! » on se trompe lourdement, et mon exemple c'est le *Faucheur*, de M. Daras, qui a la lenteur de mouvement logique et nécessaire, que Saint-Victor reprochait superficiellement au charpentier du *Travail*, où il y a cette femme en travail d'enfant, idée générale, s'il en est. Ce *Faucheur*, d'un grand naturel dans sa pose courbée, est très joliment peint dans une tonalité rousse et délicate, et M. Daras me semble un peintre d'avenir, car il a déjà du présent. Depuis sa *Paye des moissonneurs*, M. Lhermitte se place dans la hiérarchie rustique, à la suite de M. Bastien Lepage ; M. Fourcaud l'a glorifié avec beaucoup de verve, mais c'est un peintre terre à terre,

qui ne fait que « nature ». La *Moisson* mérite qu'on s'y arrête, toile plus honnête et plus consciencieuse que celle de M. Bastien Lepage, mais avec beaucoup moins d'individualité. Le moissonneur qui, d'un geste las, essuie d'un mouvement de bras la sueur de son front, est juste de tout point; seulement le pantalon de gros velours à côtes est trop fait, puisque les bourgeois le remarquent. Quiconque rend un grain d'étoffe de façon à plaire aux mondaines, fait acte sot. La paysanne agenouillée, qui lie sa gerbe, est très vraie d'attitude; la lumière blanche et grise est rendue, mais cela est « prose ». Millet a une toile où un laboureur enfile sa veste, le geste n'a rien de noble, eh bien! cela est de style quand même. L'autre envoi de M. Lhermitte, la *Fileuse*, vue presque de dos, assise et tenant sa quenouille, montre une facture très ferme et des qualités de rendu rare; mais... l'éternel mais, *ce n'est que nature*. Au point de vue technique, M. Lhermitte n'a pas le faire large, il l'a précis, sobre, et sans ton local.

MM. Laugée sont nos Bassans, moins ennuyeux que les fils du vénitien, mais moins habiles, moins virils et trop évidemment sortis de la cuisse de M. Jules Breton. *Le linge de la ferme*, que deux femmes étendent, malgré le naturel des gestes, est d'un art moins sérieux que celui de M. Lhermitte, car la bourgeoisie s'y plaît davantage encore. Les légumes que M. D. Laugée fait recueillir et éplucher *Pour la soupe* sont susceptibles d'être trouvés bon par M. Prudhomme; M. Lhermitte n'est que « nature », mais dans M. Désiré Laugée, il y a une tendance au joli, que son fils, M. Georges Laugée, pousse jusqu'à l'effet sentimentaliteux. Le *Premier pas*, que fait un baby vers sa mère, est un pas vers la féminité, la plus déplorable déviation du sentiment, et le *Premier né*, que sa mère promène, est une oblation à ce sentiment bourgeois de Diderot, qui se grisait de la fausse émotion de Greuze. M. Georges Laugée a beaucoup de talent, qu'il le virilise! Pas de mièvrerie chez les paysannes, sinon autant peindre des mondaines, et pas d'affadissement dans l'expression du seul amour qui soit sublime, du seul amour qui soit divin, la maternité.

La *Femme d'Atina* de M. Melchers, qui descend le flanc d'une montagne une amphore sur la tête, son poupon sur le bras, a le pas sûr d'une médaille syracusaine, prolongée et animée; et la couleur qui est farouche, sobre, sombre, donne un accent Leconte de Lisle à ce cadre.

Je n'ai jamais compris que M. Duez, après son *Saint Cuthbert*,

soit tombé dans le Scalken bourgeois, et je ne comprends pas davantage que M. Buland, après son délicieux *Jésus chez Marthe et Marie*, nous donne son *Pas le sou!* Ils m'ont l'air tous deux de Vatel se faisant marmiton. M. Buland avait fait de l'art primitif, avec des veloutés et des japonismes de rendu adorables; c'était suave, sans fadeur; les deux saintes femmes n'étaient que des princesses de l'extrême Orient, mais adorables avec leur carnation crémeuse et leurs yeux bleus de gazelle; N.-S. était ineffablement doux et grave, cela était poétique et original enfin, et il s'acoquine et nous acoquine, nous qui avons cru à son talent, devant deux paysannes qui regardent, avec une convoitise désespérée, les images, les bonbons, les poupées d'un marchand en plein air fumant sa pipe avec sa goguenardise. Quand on peut faire *Jésus chez Marthe et Marie*, on est sans excuse de nous envoyer *Pas le sou!* Le *Semeur*, de M. Dastugue, n'illustrerait pas l'eau-forte du même titre de la *Chanson des rues et des bois*.

Ce qui prouve la superficialité des peintres rustiques, c'est l'expression patriarcale ou angéliquement résignée qu'ils donnent à leurs paysans. A les voir, ceux de Balzac semblent faux, calomniés odieusement, et il faut s'empresser d'aller aux champs, puisque les vertus y ont élu domicile. La canonisation du paysan voudrait un procès canonique où l'avocat du diable aurait la cause belle, et je veux du bien à M. Gaston Latouche d'avoir fait une *Misère*, presque sinistre, de son gueux assis dans un champ et dont le regard inquiète et épeure, car il est plein des revendications du pauvre. Trop riche est le chapeau noir de la femme agenouillée qui étend des draps sur l'herbe, dans la *Blanchisserie de Zweeloo*, par M. Liebermann, peintre sincère et personnel. — M. Rosset Granger raconte un *Souvenir de Caprile*, une vague toppatelle assise dans les rochers, où le coloris a des poncivités égales à la *Femme de Jérusalem*, de M. Landelle.

Le *Moissonneur* qui aiguise sa faux, de M. Chevalier, et les *Faucheurs*, de M. Charlet, sont justes de mouvement, mais sans accent de procédé. M. Pabst aura du succès dans la bourgeoisie. Sa *Jeune mère alsacienne*, aux bas bleus bien tirés, au jupon rouge, et la *Toilette* qui montre un bout d'épaule ronde, sont de ces toiles moyennes sur lesquelles le blâme pas plus que l'éloge ne trouvent à se prendre et qui plaisent aux classes moyennes. M. Bin, quoique maire de Montmartre, a un talent plus que municipal. *Mort à la peine* n'est pas une banalité. Le bûcheron est mort et son enfant, un gamin

rose et blond, ne comprend pas ce sommeil singulier, et avec une gaule, il défend le cadavre contre un vol de corbeaux. Il y a là quelque peu d'intensité.

Idiote au point d'intéresser par l'intensité de son idiotie, la *Fille des champs* de M. Aimé Perret est plus bête que ses oisons et plus vraie que les madones rustiques de M. M. Laugée.

Jolie image, le *Cidre au pauvre* de M. Frère n'est que cela, malgré les imposantes lettres H. C. sur le cadre. Voici de la peinture de style, la *Mère du pêcheur* de M. Hawkins. Cette paysanne normande, piétée en statue, tricote son bas avec une noblesse rare, le regard fixé sur l'horizon, devant elle. C'est dessiné comme du Barbey d'Aurevilly.

Les *Vanneurs* de M. E. Simmons sont aussi nature que du Laugée, mais il y a, en plus, sinon un sentiment, du moins un effet impressif obtenu par une tonalité assombrie et l'accord de toutes les teintes en une majeure qui les absorbe et les fond. Voici un sentiment, l'affre du célibat, que M. Knight rend avec poésie. La robuste fille qu'un sang vermeil agite s'est arrêtée de ramasser des herbes ; tenant d'un bras mou son paquet de ronces, elle regarde passer, là-bas, dans le sentier, une noce. Elle songe au bonheur de l'épouse, au bonheur de la mère ; mais elle est *sans dot*. M. Lafenestre l'a remarqué, avec une grande justesse, ce que les artistes américains et belges ont de plus que nous, c'est de la naïveté, ils osent être émus, audace devant laquelle notre école recule, esclave qu'elle est de cette chose immonde, la « *blague devant son œuvre* ». Oui, il est dandy de railler ce qu'on fait, de jouer « au fumiste », et si l'on s'étonne de la canaillerie de ces mots, qu'on s'en prenne à la canaillerie des ateliers, d'où ils sont partis, y étant nés !

La *Sarcleuse au repos* de M. Renard est un Lhermitte. *Avant la chasse*, le fermier examine la batterie de son fusil. M. Subée a rendu le coup de lumière du soleil par la porte béante.

La *Dindonnière* est jolie, elle a passé sa gaule derrière sa nuque frêle et arque ses bras minces d'une maigreur fine ; elle va se dandinant, pieds nus, rêveuse et fait rêver. M. Jacquin croit que *Les gueux sont des gens heureux*, de cheminer sur une route ensoleillée, leurs instruments au dos. Le gamin qui hêle les retardataires est cambré avec une gouaillerie curieuse. La paysanne de M^{lle} Schneider, assise sur les galets et qui montre les voiles, sur la mer au loin, à son baby, est fausse de teint. La brise saline ne permet pas cette carnation porcelainée. M. Maurice Leloir a quelque peu de ponci-

vité sur sa palette; mais l'idée du laboureur qui, sans lâcher sa charrue, enlève d'un bras fort sa femme et la baise, est une jolie conception. Une paysanne, de l'art mélancolique où il n'y a plus de printemps au visage, descend la pente d'un pré et cueille des primevères. Il y a des tons de vert très intéressants, et M. Donoho a du bon plein air au bout du pinceau.

L'*Intérieur à Issoire* de M. Guth, où une femme file dans une ombre d'effet assez intense, a le même défaut que l'*Enfant qui dort*, de M. Israels. C'est du rembranesque gris, de l'ombre froide. Quant à son *Beau temps*, c'est le pire temps gris de Paris et peut-être un beau temps néerlandais, mais le gris comporte plus lumière, exemple Ruysdaël; quant aux deux petits paysans qui cheminent côte à côte, ils sont gauches et mal tournés à souhait pour le plaisir des réalistes. Sur le *Chemin de la carrière*, M. Kreuger fouette un attelage portant des blocs lourds, et le « ahan » des chevaux est rendu par la tension des traits. M. Aimé Perret a trouvé une réalité charmante, et il est impossible de n'être pas élogieux dans le *Bal champêtre*.

C'est au siècle dernier, à la porte d'un honnête cabaret, que Bourguignons et Bourguignonnes dansent avec une lourdeur bonhomme et une gaucherie joyeuse sous l'œil du garde champêtre. Le pinceau est juste et très spirituel; il n'y a pas de restrictions à faire, cela est délicat et charmant et au grand honneur de l'École lyonnaise. En regard de ce cadre vraiment français, par le goût et la grâce saltante et rustique à la fois, il faut mettre le *Souvenir de Zandvort* de M. Uhde : *Voilà le joueur d'orgue!* et toutes les fillettes de courir, quittant leur ouvrage; c'est du naturel exquis; la touche est un peu particularisée, mais intéressante. Elles sont pâlottes, ces fillettes, c'est de la Hollande chlorotique et qu'on voit peu.

La *Halle aux poissons* à Harlem, de M. Postma, est un peu trop jolie de faire; plus sincère l'*Intérieur d'église en Hesse*, de M. Piltz; la diversité de tous ces airs de têtes vues de face est pleine d'intérêt; à la galerie de bois sont appendues les couronnes de mariage et de première communion, en manière d'*ex-voto*; ce qui met un accent pittoresque, mais aussi des piquants de couleur qui distraient le regard de l'impression générale. Le *Prêche à Marken*, de M. Titgadt, est dans la même donnée; mais cela est à mi-corps, grave défaut pour les compositions à plusieurs personnages. Salvator Rosa a manqué tout l'effet de sa *Conjuration de Catilina à Pitti*, par le mi-corps. Le *Matin d'octobre à Grez*, de M. Skredsvig, semble un effet de

soir. Un paysan conduit ses chevaux à l'abreuvoir et s'est arrêté à causer avec une gardeuse de moutons; très sincère.

Il faut que la Renommée mâche les boules de caoutchouc du Conservatoire et les petits cailloux de M. Legouvé, car il lui faut prononcer des noms barbares pour les lèvres latines. M. Thegestrom, toutefois, se rattache à M. Bastien Lepage par ses *Deux amis*, un vieux et une petite pauvresse serrés l'un contre l'autre. La *Partie de cartes dans une forge*, de M. Soyer, est une solide peinture; pâte savante dans le *Sabotier* de M. Rachou, dont le tableau a un intérêt d'archéologie puisque maintenant les sabots se font presque tous à la mécanique.

M. Philipes veut les lauriers de Denner, il les aura. Sa vieille *Ravaudeuse* enfilant une aiguille passerait à l'hôtel des ventes pour un excellent hollandais, si les Hollandais s'étaient jamais permis le fond noir et sans signification qu'a pris M. Philipes; mais ce n'est qu'une critique secondaire et la seule à faire à un artiste qui mérite le H. C., comme M. Souza Pinto, dont la *Culotte déchirée* est aussi vraie d'expression que finie de procédé. Le gamin a déchiré sa culotte, et sa grand'mère l'a taloché; nu-jambes, il pleure appuyé contre la cheminée; le corps du délit, le pantalon, est sur les genoux de la vieille, dont les joues sont empourprées de colère et qui enfile son aiguille avec une vérité de geste non pareille.

La *Faneuse*, de M. Schutzenberger, est d'un coloris poncif; mais le mouvement de la figure est juste. — M. Tauzy représente un peintre, faisant poser des paysans *En plein air*, coloration intéressante, mais bien moins que la tête de *Paysanne* de M. E. Renouf, où les tons argentins arrivent à une rare intensité de modelé.

Marie-Jeannie de M. Brion est une paysanne, pieds nus sur la pierre d'un ruisseau et appuyée à une haie, qui tricote ses bas, avec un recueillement de prière. Il y a un accent de tristesse dans la *Ramasseuse de bois* de M. Crethels qui, assise sur un fagot, cause avec deux commères au crépuscule. L'*Heureuse mère*, de M. Michel, fera le bonheur du faubourg Saint-Antoine. *Elle n'a que sa grand'mère* qui, assise sur le pas de la porte, la tient sur ses genoux, l'orpheline; le tableau est bon, mais le titre! Pas de romance, s'il vous plaît.

Je crois avoir vu le nom de M. Perrandeau au bas de tableaux d'église qui n'étaient pas des Aman Jean, mais il signe ici une toile de marque. Une *Veuve* au rouet, immobile, égrène son chapelet; l'œil fixe et « le regard intérieur ». Cela est peint avec rien, du

noir et du gris, et cela valait au moins une deuxième médaille, une première même, car elles sont rares les œuvres de procédé austère comme celle-là, dans la pétarade de couleur du Salon. *Chez la marchande de draps, un jour de marché à Concarneau*, par M. Tayer, est une page remarquable de justesse et de faire aisé. Le *Jour du marché* de M. Simmons est d'une large touche, mais ne vaut pas ses excellents *Vanneurs* dont j'ai si fort loué la tonalité. Elle arrête un instant, l'accorte *Fille normande*, de M. Bacon, qui va portant allègrement son seau, le long des blés verts. Elle dort bien, la *Vieille femme endormie*, de M. Mollet. Très éveillés au contraire sont les gars de M. Stratta qui, grimpés sur un âne et bouleversant la basse-cour, se livrent à l'*École buissonnière*. Il y a des qualités d'effet dans le *Bébé* qui berce un poupon, de M. Nordendorf; mais l'éclairage est en désaccord avec le sujet. L'*Enfant indisposé*, de M. Peslin, montre un intérieur breton, traité avec une bonne foi de touche qui devient rare. Les *Chouans en embuscade* dans un chemin creux, de M. Coëssin, ont leur vraie physionomie de soldats mystiques et de héros catholiques. Le *Chouan*, de M. Boudier, montre bien la différence de celui qui se bat pour Dieu et de celui qui ne fait que le devoir politique : il est vieux, en sabots, un sacré-cœur étoile sa veste, et tout en tenant son lourd fusil, il égrène son rosaire; il prie, ce tueur de bleus, tandis que les tueurs de chouans boivent et jurent. Je ne veux pas dire où est le droit, mais je vois où est l'épique.

Le *Gamin* que M. Turke a perché et installé sur un arbre, est original et dans un des meilleurs plein air du Salon, où ils sont presque tous trop gris, excepté toutefois dans la *Vue prise de Samois* de M. Dinet. *Au cimetière de Tourville*, une veuve avec son jeune enfant vient prier sur une tombe qui n'est qu'un tertre frais avec une croix de bois noir. M. Hagborg a été ému et son tableau est des bons; mais je lui préfère la scène bretonne de M. Desmarets. La neige couvre le cimetière; l'absoute est prononcée et le prêtre précédé de la croix est parti; les fossoyeurs achèvent d'égaliser la fosse, et il est resté toujours le deuillant, les yeux hypnotisés sur la fosse où sa mère peut-être est enfouie; ses longs cheveux pleurent comme des branches de saule, il resterait là indéfiniment, hébété. Sans lui rien dire, un vieux Breton lui prend le bras pour l'entraîner; ce geste et l'attitude du deuillant méritaient une seconde médaille.

La *Ruine d'une famille* de M. Echtler a lieu dans un cabaret où une paysanne se traîne à genoux devant la table où son homme joue et perd le pain de ses enfants. Cela est drame, non mélodrame;

grand éloge. M. Lançon aurait pu tirer meilleur parti de son sujet : *Trappiste gardant des cochons*. La tête du religieux est baissée et ne se voit pas, et les cochons d'Ulysse, après la métamorphose, occupent trop de place à l'œil. — Il est impossible de réduire un tableau à plus de simplicité que M. Sautai et d'obtenir une impression aussi vraie. L'*Entrée à l'église de village*, qui a une porte de ferme à chattière par où se glisse le soleil, les murs nus et à la chaux, et une paysanne en manteau qui prend de l'eau bénite. Il n'y a rien là que des murs blancs, un bénitier, une paysanne à peine indiquée et cela démolit par cette simplicité même les intérieurs d'églises de M. Sauvage et autres, malgré leur mérite. La petite que M. Artz a conduite *Chez les grands parents* n'a pas l'air de s'amuser, mais le recueilli de cet intérieur est intéressant. Les *Contes de grand'mère*, de M. Rudeaux, n'ont d'intérêt que l'effet de feu qui n'est ni d'Honthorst ni de Scalken. La *Soupe du père Tigé*, de M. Priou, les bourgeois la goûteront; de même que le gamin portant du gibier, que M. Coninck a rubriqué *Bonne chasse*. — La *Marchande de pommes*, de M. Saintin, une paysanne sans rusticité, mais non sans fadeur, et cousine de la *Fleuriste*, de M. Boulanger, sœur de la paysanne du *C'est lui !* de M. Dalliance.

Sous la rubrique, *En Hollande*, M. Hœcker a groupé devant l'âtre trois petites filles d'une singulière tranquillité. M. Edward Stott a trop de talent pour donner comme titre à ses tableaux des proverbes; ce vieux jardinier et cette petite fille sont très intéressants dans ce paysage remarquablement brossé. Un coup d'œil encore à la petite *Bretonne* de M. Berthaut, et voici la *Fille du passeur*, de M. Adan, qui nous transbordera du rustique au paysage, quand nous lui aurons acquitté le péage d'éloges qui lui est dû; M. Adan, qui est un des rares rustiques, comprend que tout l'accent d'un paysage est dans ce qu'on appelle en musique l'accord de dominante. Le mouvement de la fille courbée sur sa gaffe est d'une justesse absolue; elle est, du reste, intéressante et jolie, quoique réelle. Le versant de colline en culture du bord qu'elle quitte est rendu, et il y a dans cette toile la même poésie mélancolique qui a fait, l'an dernier, le légitime succès du *Soir dans le Finistère*. Évidemment, l'art rustique est une des manifestations les moins nulles de l'école contemporaine, et les paysans sont les êtres les plus intéressants du Salon; mais que sont-ils tous ceux que je viens de nommer et de louer auprès de J.-F. Millet? Celui-là est un grand poète, plus qu'un grand peintre; et il y a pris peine, le maître qui a le mieux peint le

travail et rendu l'« ahan » du laboureur. Comparez un instant la vie des peintres rustiques actuels avec celle de Millet, et la différence sera du moins autant dans l'*effort* que dans le *don ;* Millet a été un moine de l'art ; il a vécu dans la solitude, cherchant dans la Bible le commentaire de la nature. Où est-il l'artiste qui lit la Bible tous les jours ? Vous savez comme moi qu'il n'existe pas, et c'est pour cela que chaque fois qu'il est parlé d'art rustique, il faut crier trois fois Siva, comme un Hindou au bord du Gange : Millet ! Millet ! Millet ! Il n'a pas eu sa part de gloire encore et il est temps qu'on la lui donne et la voici : Millet, c'est Michel-Ange paysan.

XIII

LES PAYSAGES

Chenavard prétend que lorsque l'art, quitté par la pensée, est énervé au point de ne pouvoir plus saisir le type supérieur à tous les types, l'homme, il a sa dernière et insignifiante expression dans le paysage. L'épithète d'insignifiante expression est dérisoire; mais celle de dernière est juste. Historiquement, le paysage, exceptionnel dans le *Martyre de saint Pierre le Dominicain*, ne remonte en Italie qu'aux célèbres lunettes d'Annibal Carrache et aux deux toiles du Dominiquin, au musée d'Arles; cela commence et cela s'arrête là. En Espagne, Francesquito qui est très rare, le décorateur Yriarte, Coliantes, Berruguete, Navarrette et Cespedès pastichent Lorrain et Poussin, au point de vue décoratif. Si l'on veut découvrir la première manifestation du paysage, il faut la chercher dans les *Calvaires* des giottesques, qui remplacèrent le fond d'or de Cimabué par un fond de nature pauvre et maigre, plantée de ces balayettes que le Sanzio lui-même considérait comme des arbres suffisants. Pendant toute la Renaissance le paysage n'est qu'un fond; au xxviie siècle, il est tout dans le Calvaire de Rembrandt, qui est, à mon avis, le plus grand paysagiste dans la donnée moderne.

Le paysage réel est né hollandais, et tandis que Ruysdaël, Cuyp, Hobbema et Berghem imposaient ce genre nouveau à l'esthétique, Claude et Poussin créaient un paysage idéal et intellectuel, qui ne peut toucher que les esprits cultivés, et qui ne peut les toucher qu'à l'esprit, mais qui n'en est pas moins, hiérarchiquement, au-dessus du paysage réel, selon le principe de Chenavard, car c'est la nature littéraire, écrite, *pensée;* et penser c'est plus que sentir; l'idée est plus élevée que le sentiment. Il est remarquable que l'art méridional n'a pas eu l'idée du paysage, parce que l'homme du Midi, favorisé par son climat, ne se préoccupe pas du temps qu'il fait et aussi parce que le soleil éclatant l'empêche de voir; tandis que l'homme du Nord, qui souffre de son atmosphère, s'en préoccupe, et que son

ciel gris lui permet de fixer, longtemps et sans fatigue, les sites. La preuve en est que la Flandre, une sorte d'Italie par rapport à la Hollande, n'a presque que des paysagistes idéalistes, dans un style italianisé comme Breughel de Velours; et Paul Bril, par exemple, ne peut pas même entrer en comparaison avec Karel Dujardin.

On a bâti une filiation anglaise au paysage français, qui semble très discutable. Wilson, d'abord, n'a eu aucune influence; ses œuvres sont enfouies dans les galeries aristocratiques; et ne l'eussent-elles pas été, que son parti pris du grandiose et son infatuation du style italien l'empêcheraient d'être un novateur même indirect. Quant à Gainsborough, un élève de Gravelot! Restent Constable et Turner qui n'ont eu quelque influence sur l'école française que longtemps après que Corot avait déjà exposé; Julien Dupré, ce poète des couchers de soleil, succède immédiatement à Michallon. Tout l'art romantique est né du mouvement littéraire qui porte ce nom; c'est le livre qui a fait éclore le tableau, et cela a été toujours ainsi; l'art ne sera jamais que le cadet, le puîné de la littérature.

Je crois, sans chauvinisme, que c'est la première du monde, même supérieure à celle de Hollande (Rembrandt ôté), cette splendide école française où Corot peint la nature telle qu'on la rêve, Théodore Rousseau telle qu'on la voit, Karl Bodmer telle qu'elle est, Daubigny telle qu'on se la rappelle. Et toute cette glorieuse et incomparable pléiade : Millet, le hiérophante de la nature, le Michel-Ange des paysans; Troyon le bouvier; Flers le normand; Aligny le styliste; Huet, ce Wordswort; Diaz, cet Arsène Houssaye; Cabat, l'ami des grenouilles; la bergère Rosa Bonheur; Courbet, l'élève de Giorgion; Doré le fantasque; Chintreuil, qui a peint l'*Espace;* et enfin le trio des orientalistes, Decamps, Marilhat, Fromentin. Surtout, si l'on met dans la balance Claude et Poussin. Mais je crois, tout aussi fermement, qu'il n'y a plus de maîtres en paysages et que nous sommes condamnés au talent moyen; ceux qui ont vu les Rousseau et les Daubigny de la récente exhibition de la rue de Sèze ne casseront pas mon arrêt.

Toute l'esthétique du paysage réel se résume en deux points : 1° un paysage doit exprimer un *sentiment,* joie, mélancolie, désespoir, volupté; 2° un paysage doit être peint dans l'étendue d'une même gamme de tons, afin d'obtenir l'unité d'impression morale et d'impression optique qu'il faut fondre en une sensation sentimentalisée. Cela dit, allons droit à M. Harpignies, dont le procédé a des partis pris blâmables, mais aussi de l'allure et l'accent d'une touche *sui*

generis. Le *Bois de la Trémellière* présente des qualités de dessin uniques actuellement, mais outre « que le bocage est sans mystère », la touche est d'une sécheresse, d'une netteté exagérée bien fâcheuse. Les mousses sur les écorces et les *tapées* de soleil sur le sol sont peintes à l'emporte-pièce, et il n'y a que le nom du peintre qui qualifie cette manière ; c'est *Harpigné*. En revanche, *Une après-midi à Saint-Privé* est une belle œuvre, à laquelle je trouve le caractère complet que j'ai signalé dans les Jules Breton. Le profil des quatre arbres minces est d'une netteté et d'une sveltesse qui ravit ; leurs ombres portées, le ton de l'herbe, la justesse atmosphérique, enfin tout y est, dans cette haute page de vérité physique. M. Hanoteau ne choisit pas une nature nerveuse et un peu maigre comme M. Harpignies ; la *Haie mitoyenne*, où les personnages ne sont que des quilles, est d'une nature plus débordante de sève, plantureuse, la touche est large, grasse ; c'est bien portant, d'une santé florissante, modelé par masses, avec des jours heureux, l'antithèse même de M. Harpignies, et du reste, M. Hanoteau partage avec lui le rameau du paysage actuel et il est plus précis dans les mains du premier, il est plus fleuri, plus verdoyant, plus vivace dans celles du second.

Rapin ! ce nom me plaît, parce qu'il est rouge pour la bovine bourgeoisie et qu'il proteste contre la chambre de notaires de l'école française. *L'Averse*, excellent tableau que celui qui ne vous fait pas consulter le livret, et c'est le cas de M. Rapin, la lutte du soleil et des nuages qu'il cherche à percer de ses rayons, les zébrures de l'ondée, le morceau d'éclaircie qui s'annonce, le trouble de l'étang et la buée légère qui estompe les tons, tout cela est rendu et dans une unité optique de coloris roux fort remarquable.

Le paysage ne doit pas être un portrait de site, comme le *Château d'Arques* de M. Gosselin ou le *Bois de Kerrerault* de M. Montargis. La nature au repos, c'est presque la nature morte. Il faut passionner le paysage, le faire vibrant, l'agiter de sentiments humains : car la nature a une vie agitée comme celle de l'homme ; la pluie est ses pleurs, le vent son cri, le soleil son sourire et son regard. Dans l'orage, le ciel ne se fronce-t-il pas comme un front et les peupliers n'ont-ils pas des gestes de bras immobiles ? L'idéal de la nature est l'homme, et l'idéaliser c'est la passionner. Des drames ont lieu dans le ciel. Le *Gros nuage*, de M. Véron, est funèbre, on dirait qu'il porte du crime dans ses flancs noirs, il a des lourdeurs de remords, et menace l'étang, où sa silhouette farouche produit de tragiques ressauts d'ombres.

M. Français est incontestable, mais il est trop, selon son nom, un talent fait de mesure, de goût et autres qualités moyennes. C'est un bon peintre, non un grand, quoiqu'il tienne une haute place dans l'école. Son panneau décoratif, *Rivage de Capri,* représente un promontoire planté de quelques grands arbres élancés; c'est très large et très juste. Le *Coin de ville à Nice,* son second envoi, est d'une grande élégance qui n'exclut rien de la bonne foi du rendu. Dans le *Midi en juin* de M. Sebilleau, un chêne énorme, touffu, splendide de tronc, dense de feuillée, saturé de vert, sous le dardement du soleil; cela est intense.

Oh! le paysage de style! qu'il est mal écrit, cette année! les deux tableaux de M. Paul Flandrin sont tels que la critique n'ose pas y toucher; il est impossible d'avoir des colorations plus fausses, une touche plus mesquine, et moins de style. M. Alexandre Desgoffe n'est guère plus heureux dans ses *Bruyères d'Arbonne;* et son *Souvenir des environs de Naples* serait bien, s'il n'était pas froid; et il n'est pas permis de l'être, au bord de ce golfe merveilleux. M. Bellel dessine étonnamment et certains de ses fusains sont beaux; mais sa couleur manque de souplesse, et s'il a du style dans son *Souvenir de Kabylie,* il n'a pas, malgré ses effets, la touche qu'il faut dans les *Environs de Puy-Guillaume*. M. Benouville a le don d'une couleur navrante de poncivité, *Lagarde et le Courdon* rappelle Watelet. Enfin M. de Curzon est le plus audacieux et il nous mène *Au pied du Taygète* et de l'*Acropole;* qu'espère-t-il? pasticher Guaspre? il serait sage de ne pas ramasser le pinceau de Poussin, quand on ne peut pas le tenir dignement. Le paysage de style, insupportable dans Bertin, très acceptable avec Aligny, ne supporte pas l'à peu près. Là, on fait un chef-d'œuvre, ou tout le contraire; aussi ces messieurs devraient se résigner à être réels, puisqu'ils sont impuissants à faire dans l'artificiel des œuvres qui s'imposent.

Le *Paysage normand*, de M. Richet, est fort intéressant; mais le grand paysagiste de la Normandie, c'est M. Barbey d'Aurevilly, qui après avoir peint les landes dans l'*Ensorcelée,* encadre son proroman, *Ce qui ne meurt pas,* dans les marécages; alors, ce terrien persistant aura rendu le pittoresque normand sous ses deux grands aspects. M. Wybe s'est-il souvenu de Chintreuil, ce grand artiste qu'on oublie, dans son *Coucher de Soleil,* où la barre rouge de la ligne d'horizon flamboie d'une façon farouche dans la décroissance crépusculaire des teintes. La *Ferme à Keremma,* de M. Verdier, est agencée comme une des chaumières de Van Ryn. Le moyen de juger une toile qui

met devant le souvenir une eau-forte comme la *Chaumière au grand arbre*? La *Gorge aux loups*, de M. Tristan Lacroix, est, de dimension, le plus important paysage du Salon; c'est inspiré de la *Remise aux chevreuils*, de Courbet, et de la *Nature chez elle*, de Karl Bodmer. Dans sa *Fontaine noire*, M. Le Viennois a trop épaissi ses fourrés; plus d'air et ce serait excellent, car la touche est juste. M. Karl Bodmer est bien loin de son père, presque autant que M. Millet du sien; c'est dire effroyablement. *L'Arroux à Fougerette*, de M. O. de Champeaux, est une jolie impression, d'un rendu à la fois élégant et sincère, et les colorations justes sont aussi intéressantes par leur fondu. La *Fin d'hiver*, de M. de Montholon, est tout à fait remarquable, mais je lui préfère son *Matin à Mortefontaine*, où l'impression est d'une largeur digne de Daubigny, avec des ressouvenirs de Corot et beaucoup de sentiment.

M. Émile Breton a mis beaucoup d'accent dans son *Soir d'automne*; et son *Effet de lune* joue le Van der Neer, pas assez cependant pour qu'on s'y méprenne. M. Lebours est un paysagiste d'un fort grand talent, qui a un accent personnel, mais son *Matin à Dieppe* est mal placé et ne donne pas une idée suffisante de sa manière; c'est l'artiste que je signale, plus que le tableau qui ne donne pas sa mesure, surtout étant aussi difficile à voir, par sa place même. M. Pelouze est vrai et consciencieux dans sa *Vallée des Ardoisières*. — *Prairies inondées près d'Amboise*, de M. Grimelund, ont l'intérêt de représenter l'ancien domaine de Lionardo da Vinci, et tout ce qui fait prononcer ce nom auguste ne saurait laisser aucun artiste indifférent. *L'Orage dans la Creuse* est d'un grand effet. M. Hareux a rendu le ciel d'encre, et le vent qui oblique les traits de pluie. Son autre envoi, le *Lever de lune*, manque d'intensité, malgré le parti pris des colorations brusques. Le *Lever de Lune*, de M. Japy, est mieux réussi. La *Rafale*, de M. Yon, peut faire un digne pendant au *Gros nuage*, de M. Véron. La pluie étend sur tout le paysage le rideau mobile de ses larges hachures, rendues presque horizontales par le vent furieux. Le ciel est trouble comme une mer en courroux, et les crinières des deux chevaux qui se tiennent immobiles et effarés sont secouées par *la Rafale*, qui est vraiment une forte toile. Devant *l'Étang de Lozère*, de M. Marinier, on a une impression de fraîcheur, et le ressaut de lumière qui rejaillit des feuilles et va frapper l'eau est curieux techniquement. Dans sa *Forêt de hêtres, à Romont*, M. Robert a eu une heureuse réminiscence de Karl Bodmer. *La route à l'ombre d'un village*, de M. Riban, est une impression des plus

justes. La *Fin d'automne*, de M. Sain, présente un effet de crépuscule où les ombres portées sont très justes.

La *Brèche*, de M. Dardoise, site pour le bain de Diane ou la mort de Narcisse, mais ni l'un ni l'autre n'y sont, heureusement, car le mot de Théophile Gautier a sa preuve. Les *Masures à Anvers*, de M. Beauverie, sont plutôt éléments à modèles de dessins qu'à tableaux, quoique l'artiste en ait fait une impression saisissante. Intéressante étude d'arbres, les pommiers de la *Ferme Loysel*. M. Baudot nous conduit dans une *Combe du Jura*, pleine de fraîcheur et de gazon épais; mais mieux est de suivre le *Ruisseau*, de M. A. Dumont, qui serpente dans une vallée à souhait pour Obermann et tous les nostalgistes qui cherchent « la paix du cœur ».

La *Rosée*, de M. Lansyer, a dans les tons une irréalité apparente qui est un charme, et un choix dans le site qui est un mérite. M. Dameron nous montre les *Environs de Nice en janvier*, pour nous prouver que le printemps éternel est une réalité du département des Alpes-Maritimes. Il semble, quand on regarde cette *Lisière de la forêt d'Eu*, qu'on va voir déboucher tout à coup Maître le Hardouey ou la Clotte, tellement l'accent normand est rendu et rappelle les épiques héros normands de M. d'Aurevilly. La *Vallée de Ploukermeur* a un aspect bizarre et désolé qui doit devenir sinistre au crépuscule. Quant aux *Noyers de la Cordelle*, de M. Guillon, ils doivent, par les nuits claires, avoir des gestes de fantômes à vous faire fuir jusque *Dans le bois*, de M. Bonnefoy, qui lui même a l'air de receler plus d'un trèfle à cinq feuilles. Le *Barrage de l'Étang-du-Merle*, de M. Tancrède Abraham, est un excellent Hanoteau; et la *Chaumière normande*, de M. Lemaire, fait penser à Flers.

La *Mare de Géville*, de M. Paul Collin, un paysage en hauteur d'effet décoratif, où les arbres sont dessinés à la Bellel. La *Campine* limbourgeoise, de M. Coosemans, a une saveur particulière. M. de Wylie a mis beaucoup d'expression dans son crépuscule, et on voudrait passer les *derniers jours d'été à Confolens*, dans l'adorable site de M. Vuillier. *Les dunes de Montalivet*, de M. Auguin, présentent des tons de terrain d'une étonnante justesse. On est en automne, les *Dernières feuilles* tombent au moindre souffle d'air, et la gardeuse pousse devant elle son troupeau de moutons, dans la mélancolie de la vesprée que M. A. Beauvais a su rendre. M. Garaud a deux paysages d'une touche savoureuse, large, l'*Été* et la *Source*. C'est là du *Hanotisme*, et du meilleur. La *Route de Bourgogne*, de M. Georget, a des fuyants d'une perspective que louerait M. Chevilliard. M. Bou-

gourd a peint une symphonie du vert, sa rivière sous bois est d'une recherche de coloris et d'une gamme fort intéressante ; du glauque à l'émeraude, toute la gamme verte est parcourue. La *Solitude*, de M. Edward Stott, exprime bien l'esseulement, une vue expressive juste, rendue avec un pinceau accentué et personnel.

Le paysage aux *Baigneuses*, de M. Michel, un ressouvenir de Daubigny. Le *Vieux chemin*, de M. Bernier, est remarquable ; le fouillé et l'éclairage sont rendus avec une virtuosité et une conscience qui font de ce cadre un des meilleurs de l'exposition, avec celui de M. Busson, *Avant la pluie*, où les premiers mouvements d'un orage dans le ciel sont exprimés avec une vérité extrême. L'*Étang du vieux château*, de M. de Petitville, est plein de rêverie. Le *Cimetière provençal*, de M. Montenard, est un audacieux plein air, et une impression que n'a pas dans l'esprit l'amazone à qui M. Déné fait faire sa *Promenade du matin*. *Les Chênes*, de Brielman, n'ont pas l'allure druidique de ceux où la faucille d'or de Velléda coupait le gui sacré de l'an neuf. Le *Matin au puits noir*, de M. Cadix a l'aspect d'une nature vierge, presque invraisemblable en ce temps où les usines remplacent les forêts. Désolé est l'aspect de la *Lande de Gueledron*, par M. Télinge.

M. Baudouin a bien rendu les *Mûriers du Port Juvénal près Montpellier*, où les scieurs de long ont établi leur industrie. M. Charles Dubois emboîte le pas derrière M. Français. Le *Bois de Meudon*, de M. Ernest Michel, exprime la tristesse de la terre aux premières gelées de novembre, et sa *Forêt dans les Vosges* frappe de recueillement par l'ombre impénétrable de sa voûte ; le dessin net des rochers et le caractère des arbres qui n'est pas obtenu par des chatironnages de touche, comme chez M. Harpignies. Les *Premiers sillons*, de M. Zuber, seraient remarquables, si l'on oubliait l'inoubliable Millet, qui profilera éternellement sur le paysage la majesté biblique de sa grande ombre crépusculaire. M. Armand Delille est mort, il y a peu de mois et, devant ses deux envois, on peut dire : c'est dommage ! Le *Cirque du Garbet dans l'Ariège*, par M. Hugard, est d'un pittoresque accusé. M. Guillemet fait nature, exactement ; c'est le louer que dire cela, aux yeux de la plupart ; pour moi, c'est blâmer. M. Ségé a de la largeur ; et tous ont quelque chose, mais aucun ce qui fait le chef-d'œuvre. Or, chaque œuvre d'art est un trait qui vise à ce but. Jamais on n'a tant lancé de traits qu'aujourd'hui, et jamais on n'a si mal visé et dévié pareillement.

Il y a des paysages, au Salon des arts décoratifs, et ils devraient

y être tous, car la peinture sans âme n'est que du décor. M. Cazin a prouvé, l'an dernier, qu'il était le maître en paysage décoratif, après M. de Chavannes, bien entendu. Les deux panneaux de M. Bonnefoy sont sans originalité de procédé et sans air dans les fourrés; le *Ruisseau* et la *Rivière*, de M. Karl Robert, sont d'excellentes études en hauteur, au propre comme au figuré.

Parmi les vues de ville, il faut citer l'excellente *Vue de Saint-Pons (Hérault)*, de M. Baudoin; *Paris et Meudon*, où M. Marlot a prouvé une perspective rare; la *Porte d'un arsenal en Turquie*, de G. Gudin, très habile, — et de MM. Wlyd et Rosier, des *Vues de Venise*, inacceptables pour qui a vu Venise et les Canaletti.

Il est coutume d'accrocher entre alinéas des descriptions de tableaux à la file; Théophile Gautier, ce nabab du style, ce magnat descriptif, a gaspillé à ce jeu beaucoup de merveilleux traits de plume. Pauvre, je suis économe, et ne copierai ici aucun tableau, n'étant pas de force à créer le chef-d'œuvre qui aurait dû être, et qui n'est pas. Et aussi, la raison qui prime les autres, c'est l'équité : ils s'équivalent ces déplorables paysages. A peine si ceux que j'ai cités sont au-dessus de ceux que je ne cite pas, et le rôle de salonnier rentrerait facilement dans « l'appel de chambrée » appliqué aux vingt-neuf salles. Et quelle ingéniosité ne faudrait-il pas pour être lisible, en ce dénombrement de catalogue! Que ceux qui ne sont que des critiques d'art s'y consacrent! ne touchant à la branche de houx qu'un mois l'an, œuvrant le reste, je n'ai cure que des individualités et d'une synthèse. Elle est nette.

Il ne reste rien de l'école de 1830; il n'y a pas de maîtres, ni de théories que d'insanes. En revanche (si c'en est une) il n'y a pas une croûte; ils sont tous estimables, honnêtes et bourgeois, enfin ceux qui dépassent le niveau ne le dépassent pas démesurément. L'école de paysage « va son petit bonhomme de chemin » dans une routine et un mot à mot de la nature, inqualifiable. Je tremble pour les musées de l'avenir! Combien de Trocadéros faudra-t-il pour accrocher les sept mille paysages qu'on brosse, bon an, mal an, à Paris. Il est vrai que les artistes ne se préoccupant pas de la qualité des couleurs et des toiles, ne préparent pas une longue existence à leurs œuvres; mais ce qui tuera fatalement leurs tableaux, bien avant qu'ils périssent en pourrissant, c'est la *Photographie polychrome*. Du jour où l'on pourra photographier les couleurs d'un site comme on photographie les lignes et le modelé (et ce jour est certain autant que *prochain*), la plupart des tableaux que j'ai cités ici n'auront plus

qu'une valeur de cadre. Ah! vous copiez la nature! eh bien, l'industrie copiera et bien plus servilement que vous, démontrant que vous n'êtes que des peintres, non des artistes. Les portraits actuels ne sont que des photographies polychromes, parce que l'âme n'y est pas pourtraite; les paysages ne sont que des portraits de sites, de sorte que la vie de la terre n'y est pas exprimée, et portraits et paysages contemporains seront balayés par le dédain de la postérité, parce qu'ils sont *Matérialistes*, que le matérialisme c'est l'abrutissement métaphysique, et que sans âme, il n'y a plus d'art, plus d'homme, plus rien, mais quelque chose de monstrueux et de sans nom, qu'anéantira le feu du ciel.

XIV

MARINES ET MARINS

La mer absorbe l'homme, quand il n'est qu'un marin; mais l'homme absorbe la mer, quand il est Christophe Colomb ou César. La pensée, cette force intelligente, écrase la mer, cette force aveugle. Que sont les vagues qui déferlent sur tous les bords de l'Océan, auprès du déferlement des idées qui a lieu dans la tête d'un Byron? Il est d'un sauvage ou d'un panthéiste de se sentir annihilé devant la mer, cette faible image des grandes âmes humaines; mais nul ne peut se soustraire à son impression, qui est la plus grande que la nature puisse donner.

Comme le paysage, la marine est née en Hollande, au dix-septième siècle. La *Mer*, de Claude, rentre dans l'étoffage, et rien n'est comparable maintenant aux calmes de Van de Velde, aux tempêtes de Backhuysen, aux lointains de Dubbels, aux canaux de Van Goyen et de Cuyp, aux naufrages de Peters. Ce sont les maîtres et les seuls. Joseph Vernet, Gudin et Durand Brager sont trois peintres officiels, et ce qui est officiel est toujours dérisoire. Depuis Backhuysen, la meilleure marine, c'est la *Vague*, de Courbet, qui est au Luxembourg et qu'on a qualifiée de synthèse de la vague, en un éloge qui, pour être grand, n'en est pas moins mérité. Une autre marine, qui appartient à l'histoire de l'art, et pour l'heure à l'actualité, c'est le *Combat du Kearsage et de l'Alabama*, que M. Manet exposa au Salon de 1872, et dont M. d'Aurevilly a fait une étude, dans son unique et merveilleux Salon de cette année-là où le sceptre descriptif est pris aux mains de Gautier, par une main plus nerveuse et surtout plus savante que celle de l'éginète souriant, qui n'a pas voulu s'émouvoir, alors que l'émotion est tout, après l'idée, en art, comme en critique.

Il n'y en a point dans le *Soir*, de M. Masure, mais l'accent technique suffit à rendre agréable cette mer, au repos, toute bargautée des ressauts de lumière du crépuscule prochain.

Ce parti pris de nacrer et de donner à la mer l'éblouissant et prismatique éclat de ses coquilles est une trouvaille et de plus d'originalité que la *Mer houleuse*, qui n'est qu'une bonne étude. L'*Écueil*, de M. Lansyer, est remarquable par le mouvement des vagues qui se creusent et se couronnent d'écume avant de crever sur la plage. M. L. de Bellée fait penser à Van de Velde, par sa mare qui stagne au pied des falaises, en face d'une mer endormie. L'effet de mer troublée est puissant dans *Un jour de pluie au Mourillon*, de M. Appian; le même éloge de sincérité s'applique à la *Marée basse*, de M. Lapostolet. Le *Soir à Scheveningue* et le *Retour des barques*, de M. Mesdag, sont deux impressions fortement, mais grossement peintes. J'attribue nettement au besoin de production hâtive et au dessein de paraître large, la renonciation aux tons fins dans les ciels, qui sont pour les trois quarts dans la saveur de Van de Velde. On ne peint plus aujourd'hui, on brosse. Il n'y a que les Exaspérés, les Delacroix, qui aient droit à la brosse; les prosateurs de la peinture doivent s'en tenir au pinceau et le manier comme un pinceau. Heurter les touches n'élargit pas, et M. Sebillot, qui a fait *Un coucher de soleil sur la mer*, sujet préféré de Cuyp, peut être sûr qu'il y a plus de coups de pinceau dans son tableau que dans les *Bords de Meuse* du Musée de Montpellier. Les écrivains actuels ont perdu ou dénaturé « l'acception » des mots et les peintres, *l'acception de la touche*. Elle est posée par à peu près et selon l'effet le plus voyant, non le plus juste. Le procédé actuel gesticule et se donne des airs; il n'est pas de rapinet qui n'accroche un certain semblant de maëstria et c'est là le fin du fin de leur esthétique. Il y a dans la *Marée basse à Saint-Waast*, de M. Flameng, un papillotis de « belles taches » intéressantes; car elle est très amusante pour l'œil la belle tache; mais il faut réagir contre le charme physique de la couleur quand on juge de la peinture, comme il faut réagir contre l'art du cabotin quand on écoute un orateur.

L'*Entrée* et la *Sortie*, de M. Boudin, sont impressions justes et qui impressionnent; mais, comme rendu, c'est un peu fantomatique et sans précision.

C'est avec Bonaventure Peters que les marines de cette année ont le plus de rapport; c'est le même coloris lourd, diffus, et les gris et les noirs, sans vibrance de demi-teintes. Qui nous rendra les gris hollandais, ces soi-disant non couleurs si lumineuses, si rêveuses, si pleines d'émotions dans leur apparente vacuité. S'il se trouvait un amateur qui eût un Dubbels, je lui conseillerais de le mettre sous

son bras, comme un in-4°, et de venir au Salon exposer les marines à cette pierre de touche. La profondeur d'un Dubbels est infinie; le nombre de lieues marines que renferme ce tableau, qu'on mettrait dans une poche un peu grande, est impossible à mesurer; or, l'impression de la mer, qu'elle seule donne dans la nature, c'est *l'infini dans le mouvement*. Eh bien! aucune des marines ici présentes ne produit cette impression si puissante chez Dubbels, que je cite de préférence parce qu'il est moins connu et moins consacré.

Tout critique qui met les tableaux du passé sous le nez des peintres contemporains, leur fait faire une grimace et des vitupérations violentes. Cependant, pour cette catégorie d'œuvres, l'infériorité de notre école est incontestable, et le moyen qu'il en soit autrement? Chaque jour Backhuisen, quelque gros que fût le temps, s'embarquait dans une légère chaloupe, et insensible à la terreur des matelots, étudiait les lames avec intrépidité, sans songer qu'il risquait à chaque minute d'être submergé. A peine était-il à terre, qu'il courait à son atelier, et peignait tout de suite sous la vibrance de l'impression. Il avait ainsi épousé la mer et lui était d'une fidélité quotidienne; doge de la marine, personne ne lui ravira la corne de son genre, pourvu qu'il la partage pour les calmes avec Van de Velde. Comparez cette passion de la mer, cette vie consacrée à la marine, à celle de nos marinistes actuels, et vous serez bien naïfs si vous vous étonnez que le résultat soit en proportion avec les efforts, avec « la foi! » M. de Chavannes, l'an dernier, écrivit sur la marge de la gravure d'un de ses tableaux, la plus belle, la plus grande, la plus absolue, même la seule absolue formule de l'esthétique: LA FOI, EN TOUT » et la charité aussi. C'est pourquoi je vais remorquer jusqu'à une mention quelques toiles: le *Transport la Corrèze*, de M. Montenard, ne signifie rien; au contraire de la *Campine à Anvers*, de M. Grandsire, qui a beaucoup d'accent. Elle monte à vue d'œil, la *Marée* de M^{me} Lavillette, mais l'horizon manque d'infinité. Les *Bords du bassin d'Arcachon*, par M^{lle} Clémence Molliet, sont d'une touche vigoureuse et d'une impression vraie. M. Vernier récolte toujours du varech et assez bien au point de vue des colorations. Bonne houle dans les bateaux doublant l'*Épi de Berck*, de M. Lepic. Le *Port d'Ostende*, de M. Clays, n'est pas un Cuyp; non plus que celui de *Larochelle*, par M. Lapostolet. *Après l'orage*, de M. Georges Diéterle, donne bien l'impression d'une mer remuée et trouble comme un fleuve. *A Saint-Aubin*, de Grosset, est juste assez remarquable pour faire penser à Van de Velde, l'harmonieux poète des

mers endormies, sous des ciels fins, où des nuages légers passent avec des lenteurs mélancoliques. Le charme de Van de Velde est indescriptible; sa mer a des sommeils de lacs, et le souffle frais qui frise les remous, vous le sentez au visage. Quelque aménité qu'ait le critique, le souvenir de Velde et de Backhuysen submerge les marines du Salon, aussi bien la marine, née hollandaise, est restée hollandaise, incomparablement.

Mais le marin! le marin, lui, est né français; dès le *Radeau de la Méduse*, de « quille » qu'il avait été jusqu'à ce jour, il devient le personnage, le héros. Joseph Vernet, lui-même, de tous les peintres de marine est celui qui dessine et mouvemente le mieux ses bonshommes qui sont de vraies figures « et qu'on prendrait, dit Charles Blanc, pour des miniatures de Carrache. »

Le mouvement esthétique qui introduisait le marin dans l'art donna lieu à toute une littérature assez médiocre, dont les romans maritimes de Sue sont le type, et doit être considéré comme un apport de cette merveilleuse Renaissance romantique, à laquelle le dix-neuvième siècle doit, non seulement tout ce qu'il est, mais surtout, tout ce qu'il sera devant la postérité.

Le péril individuel émeut plus généralement qu'un danger collectif; un homme à la mer, luttant contre les vagues, apitoye davantage qu'un vaisseau qui va sombrer, et c'est la raison de l'effet dramatique, relativement aisé à obtenir en ce genre. La mer étant elle-même une grande emphatique, autorise le geste théâtral; mais elle le paralyse aussi par sa majesté, et il n'y a pas un seul marin au Salon qui ne soit naturel et simple de tout; nous sommes donc en progrès sur Durand Brager et sur Gudin. La preuve, M. Tattegrain nous la donne. Ses *Deuillants* sont une œuvre émue et la meilleure de ce genre, à beaucoup près; elle ne déparera point le musée où elle ira, quel qu'il soit, assurance qu'il serait impossible de donner à la plupart des envois. Le mari est mort, et la barque, qui est en vue, le rapporte; alors, la pauvre épouse, forte dans sa douleur, est allé prendre la croix envoilée de crêpe et, suivie de ses deux filles, orphelines maintenant, elle s'est dirigée, pleine de douleur, vers cette mer qui lui a pris « son homme ». C'est à la marée haute, il y a houle, le vent souffle, la pluie siffle, ils avancent dans l'eau jusqu'à la ceinture, les *Deuillants*, et le sel de leurs larmes se mêle au sel de la mer. Là-bas, on aperçoit quatre camarades, dans l'eau jusqu'aux épaules, qui viennent, portant le mort; tenant haute la croix, les *Deuillants* vont au-devant. La veuve vue presque de dos,

l'affliction d'allure des enfants sont trouvées d'expression. Vraiment, c'est de l'art, cela! C'est littéralement beau d'émotion.

L'*Attente*, de M. Haquette, très loin de l'intensité de M. Tattegrain, mais l'anxiété de cette femme de pêcheur qui, assise sur sa hotte et accoudée au cabestan, interroge d'un regard troublé de crainte la mer qui est grosse, tandis que sa fillette, par terre, s'amuse, est une œuvre d'art. D'autant plus qu'il y a plein air et que le modelé est obtenu sans trucs.

Le *Pilote*, de M. Renouf, toilassé d'un gros procédé, me semble d'une dimension inutile; la *Vague* de Courbet est plus terrible que toute cette eau, et ce pan de mer, grandeur naturelle, ne donne pas beaucoup plus l'impression de l'immensité qu'un Dubbels de poche. Il y a une certaine angoisse dans le soulèvement de la barque, mais cela n'est pas excellent; et l'étonnement du format entre pour beaucoup dans l'attention qu'on y accorde.

Le *Moment d'angoisse*, de M. Price, est bon; le marin qui s'apprête à jeter la corde, bien piété. Le *Vœu*, de M. Morlon, une marine à la Tassaërt et peinte dans le rembranesque froid, dont M. Israëls a le secret qu'il faut lui laisser. M. Lenoir agenouille au bord de la falaise une femme qui, dans l'éclaboussement de l'écume, prie pour le salut de son mari : c'est bien.

M. Hadengue se moque de la critique, je pense? Il n'a pas le talent qui en donne le droit. Voici une *Pêche miraculeuse*, et je ne l'ai pas placée dans la peinture catholique. Et qui l'y placerait, cette toile absurde où des vieillards et des jeunes gens dérisoires tirent des filets pleins de poissons, tandis que, au centième plan, un Christ est figuré à la proportion de mouette. Si c'est d'après M. Renan que M. Hadengue fait ses pêches miraculeuses, je ne m'étonne plus; d'autant que M. Morot est là avec son Christ sans nom, pour montrer ce que le roman de la *Vie de Jésus* vaut aux peintres assez nuls de lecture pour s'en inspirer. Il y a de l'accent dans la *Barque de pêche à Honant à marée haute*, de M. Barthélemy. Un *Sauvetage à l'entrée du port de Concarneau*, de M. Deyrolle, est d'une impression juste dans le mouvement et le brisement des lames.

La *Mise à l'eau* d'une barque, par M. Butin, est l'étude la plus juste qu'on puisse faire d'un tel sujet, et les mouvements des marins qui, les uns forcent sur les rames, les autres poussent l'arrière, sont d'un bon ensemble, presque rythmique et qui suffirait les modèles eux-mêmes. Quant aux *Pêcheurs* et *Pêcheuses*, il y en a trop pour en mentionner aucun, d'autant qu'ils sont tous d'un art

estimable. Pour se reposer de tous ces « ahan » salins, voici que M. Artz assied *Sur les dunes* des enfants de pêcheurs, dont l'un fait un bateau de son sabot. Tout à fait originale la *Ronde d'enfants* de M. William Stott. Elles se tiennent par la main, lourdement, avec lenteur, sur le sable détrempé et semé de flaques, tandis que le crépuscule étend ses ombres poétiques sur les tons clairs et passés de leurs petites robes. Cela est personnel, et M. William Stott est un artiste ; un titre que je ne concéderais pas à beaucoup.

Pour secouer tout à fait la mélancolie océane, voici *la Plage*, de Mme Demont Breton, où une femme de pêcheur se repose, entourée de ses charmants marmots. Celui qui debout, tout nu, s'étire, est vraiment digne de figurer parmi les petits anges que Botticelli groupe aux pieds de la *Vierge immaculée*.

XV

LE GENRE BOURGEOIS

Le genre ? Lequel ? Le genre bourgeois ? Oui, avant l'avènement de la bourgeoisie, cette détestable rubrique n'eût rien désigné. Je mets au défi un conservateur de musée quelconque de m'exhiber un tableau de genre de n'importe quelle école qui ne soit postérieur à la Révolution. Si les peintres de genre se figurent descendre de Metzu, Mieris, Terburg, Pieter de Hoogh, Slingelandt, Nestcher, Dow, ils se font une illusion que je ne leur laisserai pas. Ces maîtres ont peint des *Intérieurs*, des *Conversations*, ils font la *Contemporanéité* de leur temps, tous ! Le mot *genre* n'est applicable qu'à un tableau de chevalet qui représente une scène Renaissance ou Directoire ; à parler net, le genre, ce n'est pas de l'archéologie, c'est du bric-à-brac, et M. Meissonnier, quel que soit son mérite, est un peintre bourgeois, parce que c'est un peintre sans envergure, et que la foule comprend tout de suite. Baudelaire ne l'aimait pas ; il a même été cruel pour ce petit maître, à qui je veux ôter une illusion (puisque je suis à le faire), c'est que Delacroix eut son bon sens quand il dit que le peintre de la *Rixe* était le plus incontestable de ce temps. Meissonnier est à peine digne d'être le varlet de *Sa Majesté* Delacroix ; et qu'est-ce que sont tous les *Liseurs* auprès d'une fresque de M. de Chavannes ? J'ai tenu à dire ce que je pense de M. Meissonnier, après Baudelaire, et on peut augurer du mépris que j'ai pour tous les sous-Meissonniers. L'esthétique commande de pourchasser la bourgeoisie, de la montrer au doigt, partout où elle se cache dans l'art, et je ne suis pas près de manquer au commandement. Jamais un tableau de genre n'entrera dans un Salon carré, dans une Tribune, dans un Belvédère, parce qu'un tableau de genre est une image plus ou moins coloriée, une redite sotte et lilliputienne. C'est à Delaroche et à Meissonnier que nous devons cette mesquinerie et cet encanaillement, cette vulgarisation de l'art, et l'art vulgarisé, ce n'est plus de l'art, c'est du genre, et le genre je le ressasse avec force, c'est la

bourgeoisie du pinceau, et cela se vend comme du Jules Verne; et Goupil en fait des lithographies et des photographies qui s'enlèvent par monceaux!

M. Benjamin Constant qui, en 1881, avait exposé une *Hérodiade* adorable de charme et de procédé, d'un rose intense à ravir un poète hindou, et dont l'*Artiste* a publié la gravure, nous ennuie cette année d'un magot marocain qui ne fournirait pas les éléments d'un nain de cour à Velasquez. M. Worms n'est jamais allé en Espagne, ses *Politiciens* sont faux de tout; cela n'est bon qu'à chromolithographier. La belle lithographie pour Goupil, que cette dame qu'un cavalier Louis XIII saisit à la taille d'une main, tandis qu'il ferme la porte de l'autre. Cela est leste et n'effarouche pas, à cause du costume; supposez le monsieur en habit et la dame contemporaine, le jury n'eût pas reçu et la bourgeoisie eût rougi! A graver, les *Aveux discrets*, de M. Viry, pour les salons de Nimes ou de Tarascon. M. Tony Robert-Fleury nous représente les Mancini et les Martinozzi donnant un concert à leur oncle le cardinal. Quand Milton dictait le *Paradis perdu* à ses filles, il n'avait pas le geste théâtral que lui donne M. May. La *Visite aux ancêtres*, de M. Weiss, ne doit pas leur faire grand plaisir; leur descendant est assez piètre. L'*Insolation*, de M. Barrias, représentant un soldat évanoui et qu'une femme fait boire, n'est pas un mauvais tableautin.

M. Beroud a eu, je crois, une seconde médaille pour son grand trompe-l'œil *Au Louvre;* évidemment, c'est un grand morceau de procédé, mais c'est peint pour la bourgeoisie. M. Castiglione a fait du *Portrait de M^{me} la comtesse de Bark* un tableau de genre, mais joli. La *Rixe*, de M. Mendez, en occasionnera chez Goupil; ce lansquenet qui remet son épée au fourreau après avoir pourfendu un jeune seigneur musqué fera les délices des lecteurs d'Alexandre Dumas, ce bourgeois qui aura demain une statue, alors que Balzac n'en a pas, et que l'idée de celle de B. d'Aurevilly étonnerait! M. Grison, le *Choix d'une escorte*, photographie polychrome d'une scène du *Bossu* à la Porte Saint-Martin. Les *Faucons*, de M. Guès, sont intéressants, ce seigneur à plat ventre sur un divan est assez bien peint.

M. Dannat a fait, grandeur naturelle, son *Contrebandier basque* qui les jambes écartées, la cruche en l'air, boit « à la régalade » comme disent les Provençaux. Il y a médaille, tant la bourgeoisie est fidèle à ses peintres. Un Espagnol, en brillant costume de torero, offre une fleur à une manola, avec des colorations fines qui font quelque honneur à M. Zacharie Astruc, une des personnalités les plus

curieuses de l'art contemporain, traducteur du Romoncero, importateur du fameux Saint François en bois d'Alonzo Cano, et qui ne donnera pas sa mesure faute d'application.

Je ne comprends pas, dans la *Visite chez l'armurier*, de M. Sainsbury, la présence de la petite infante qui est assise par terre et fane le satin de sa robe. La *Rêverie*, de M. Bonnefoy, est une idée, mais le tableautin est trop à la plinthe; on ne voit que deux amants au clair de lune. C'est peut-être bien, il faudrait le voir, et l'administration a oublié de le permettre. La *Première rencontre*, de M. Wagrez, sort de l'ordinaire. Cette scène florentine aussi distinguée que du Cabanel a quelque charme. Une jeune fille noble descend l'escalier d'un palais et laisse tomber à dessein une rose en se retournant à demi. Le jeune homme, arrêté, est campé avec une jolie crânerie.

Le *Chemin difficile*, de M. Dupin, une peinture très distinguée aussi, représentant un seigneur et une dame Louis XIII, qui se donnent le bras et passent une sorte de gué, précédés d'un lévrier. Les *Seigneurs courant la bague*, de M. Adrien Moreau, n'attraperont pas M. Meissonnier, qui n'est pas cependant hors de portée. Pour avoir une idée du coloris de M. Gide dans ses *Visiteurs de Fontainebleau*, voir M. Pomey. M. Bertrand nous montre un peintre faisant le portrait de Charlotte Corday, dans sa prison. A ce propos, je signale la description d'un pastel inédit de l'héroïne, et l'opinion très nouvelle qui en résulte dans les *Memoranda* de M. d'Aurevilly, où il se montre plus clairement que partout ailleurs le frère de lord Byron. Le *Concours de violon* de M. Jimenez est finement peint. L'*Émigré*, de M. Outin, intéressant d'expression, et moins vignette que les sempiternels *Invalides* de M. Dawant. M. Garnier illustre Florian, il fait sortir la *Vérité*, qui n'est pas belle, d'un puits qui est bien, et des gens du moyen âge se sauvent; cela équivaut à un quatrain de Pibrac. Le *Guignol en 1793*, et la *Fin d'une conspiration sous Louis XVIII*, de M. Caïn, ce dernier est le meilleur tableau de genre de l'année. M. Kaemmerer a un modelé d'une précision et un émail si solide, et une touche si spirituelle dans son *Charlatan*, qu'il convient de lui faire grâce de son genre par égard pour son procédé.

Voilà pâture à bourgeois : *Chacun son tour*, un zouave s'évente dans le fauteuil de son colonel, et c'est d'un H. C., de M. Armand Dumaresq qui a une grande image d'Épinal au salon carré. — Mieux encore, des *Dindons*, en troupeau devant une tournure de femme; il ne faut pas nommer ceux qui oublient à ce point la dignité de l'art.

L'*Aumône*, costume Louis XIII, pour la maison Goupil. — Le *Cadet Roussel*, de M. de Pibrac, a une tête spirituelle. *Propos galant*, de M. Debras : un mousquetaire en conte à la servante. — Le *Nouveau Maître*, de M. Girardet, un jardinier qui salue le poupon que porte une bonne; dédié aux lecteurs de M^me Gréville; couleurs non vénéneuses! M. Armand Leleu met en présence une femme et un chat; la matière d'un chef-d'œuvre de pensée, et il ne produit que *Convoitise*, qui n'est pas la nôtre.

Le *Retour au pays*, de M. Léonard, rappelle les Karl Girardet, du *Magasin pittoresque*. *Claudite jam rivos!* J'ai voulu énumérer avec conscience, précisément parce que je condamne ces singeries de tableaux, qui ne sont que des vignettes de livres pas écrits.

Si l'Esthétique n'avait qu'à parler des œuvres marquantes, le destin du Salonnier serait simplifié et embelli, mais il faut suivre l'art dans ses erreurs, pour les montrer, et le public, dans sa bêtise, pour l'en convaincre. Que l'épithète de *bourgeois* reste au genre, et ce sera beaucoup contre lui, car la bourgeoisie rougit d'elle-même; et il y a de quoi rougir jusqu'au cramoisi et jusqu'à l'écarlate, sans que cela puisse être jamais assez !

XVI

L'ORIENTALISME

En 1830, la peinture avait ses orientalistes, Marilhat, Decamps, Fromentin, Dehodencq, et Delacroix même. Aujourd'hui on ne fait que du dérisoire dans cette donnée. Ce n'est vraiment pas la peine de peindre le pays du soleil pour donner les gris non lumineux, les gris parisiens que M. Walker a trouvés dans ses *Rajahs chassant au faucon*. Ayez la devination de M. Méry, ou ne peignez qu'après avoir vu. *Le Caire, côte nord,* de M. Frère, est d'une fausseté de tons à ravir les philistins.

Seul, M. Baratti a fait une œuvre intéressante de sa *Spoliation d'un Juif*, et si j'ai risqué cette catégorie qui est vide, c'est pour conseiller à MM. les artistes, gens sans lecture, sans imagination et sans idées, de demander à l'Orient, non pas seulement des couleurs, mais des sujets. J'estime qu'on a assez ressassé la mythologie grecque et qu'il serait temps, nous autres Aryas, que nous quittions l'*Odyssée* pour le *Ramayana*, et Euripide pour Kalidaca. Rama et Sita nous reposeraient d'Hector et d'Andromaque. Fidoursi me paraît plus propre qu'Hérodote à inspirer des tableaux; et Saadi et Hafiz sont d'autres poètes qu'Horace et Lucain.

L'Orient des peintres, c'est la Chine et l'Algérie; Inde et Iran, ils n'en ont cure, et si vous leur nommiez Vyasa, qui est plus grand qu'Homère, ils demanderaient qui est ce personnage. Il ne faut pas espérer qu'ils se souviennent jamais de leurs frères Aryas, et cependant, ce n'est que le Gange qui peut fertiliser l'art; le Permesse est à fond et l'Hippocrène à sec. Mais plus que le Gange, le Jourdain aux intarissables eaux demeure la source de tout idéal, et ceux de MM. les artistes qui se souviennent un peu du catéchisme et de l'histoire sainte pourraient faire œuvres originales et de style en

lisant un seul livre, l'*Histoire d'Israël* de E. Ledrain, où le pittoresque sémitique est peint magistralement. Le chapitre de la prise de Jérusalem par Titus, pour citer un exemple, offre une série de cinquante tableaux splendides tout pensés, tout composés et qu'il n'y a plus qu'à transporter sur toile.

XVII

LES ANIMAUX

Voici les bouviers, les porchers, les bergers, les maquignons, les bouchers, les valets de chiens. Voici l'étable, le chenil, la bauge, l'auge, le ratelier! *et incessu patent dei*, une saine odeur de fumier! Il n'y a pas de pâturage au monde aussi fréquenté que les murs du Salon; toute l'arche de Noé y est appendue en détail et les marchands de bestiaux peuvent venir se former l'œil avant le marché. Car, et c'est là le déplorable, on ne peint que les animaux domestiques qui ont un brutisme d'homme; M. Meyerheim nous donne bien un portrait de lion plus intéressant que les portraits d'avocats; mais les fauves paraissent sans doute trop *excentriques* pour être représentés, et ce sont les bœufs qui ont tous les honneurs.

M. de Vuillefroy est le chef des bouviers; la *Sortie de l'herbage* et *Dans les prés* sont d'excellents Troyons. Ici, les bêtes étoffent un paysage. Mais la *Vache*, de M. Roll, cette vache, grande comme une profession de foi, est menaçante. Est-ce que les animaliers vont prendre exemple sur M. Renouf, et les bêtes, le pas de proportions sur les hommes? Une vache de ce format devrait être un morceau de procédé merveilleux, et M. Roll n'est qu'habile. M. Julien Dupré a fait une toile d'une grande réalité dans son *Berger* gardant ses moutons. M. Legrand a trouvé je ne sais où un singe échappé d'un tableau de Decamps, et il a jeté cet ignoble animal au milieu d'accessoires. Le moyen âge regardait le singe comme une incarnation du diable et, de fait, n'est-ce pas cette ignominieuse bête qui sert aux malins de l'Institut pour nier l'âme. M. Gelibert, rival de M. Tavernier, représente non sans talent la *Prise d'un renard*, pour illustrer les récits de chasse du marquis de Foudras. M. Thompson est un excellent peintre de moutons.

Je ferai remarquer à MM. les animaliers, qu'il est de toute exception et rareté que Potter, Van de Velde, Berghem ou les Roos fassent de leurs animaux autre chose que de l'*accessoire*, l'étoffage de

leurs paysages, et qu'ils ne sont guère plus agréables avec leurs troupeaux, que les Bassan avec leur simpiternelle *Entrée dans l'arche* et *Sortie de l'arche*. C'est ici que Chenavard aurait raison de trouver un symptôme de décadence; la Bête n'a pas droit aux dimensions humaines. Chose singulière, le cheval, cet aristocrate parmi les animaux, et qui fait partie de l'homme héroïque pour ainsi dire, n'est pas représenté au Salon, peut-être à cause même de son aristocratie. L'Âne de la fuite en Égypte, de l'entrée à Jérusalem, le cheval qui renverse Saint-Paul, les bœufs de Bethléem et le cheval de Mazeppa nous suffiraient si on le trouvait bon. Mais c'est là une idée hiérarchique et on la trouvera mauvaise, et les bêtes grandiront à vue d'œil, et la *Vache* de M. Roll nous donnera, au prochain Salon, des veaux plus gros qu'elle, et ce sera du talent de gâché. Quel conservateur du Louvre oserait mettre la grande *Vache* de Potter au Salon carré?

Si, par pauvreté de cervelle, inanité d'imagination, des artistes qui n'ont que de la main veulent absolument peindre des bêtes, eh bien! soit; qu'ils transportent sur la toile toute la bestiaire du moyen âge, les guivres, les tarasques, les dragons, les licornes; qu'ils fassent du *Monstre*, c'est encore de l'idéal. Mais je ne considérerai jamais comme une œuvre d'art la *Vache* de M. Roll; ce n'est que de la peinture et ficelée. Rayez en bloc les animaliers de l'école française, vous ne lui ôtez rien. Une fresque de M. de Chavannes importe à la postérité; mais que lui font les dix mille têtes de bétail du Salon, cette halle de la peinture, que les animaliers, si on les laisse faire, transformeront en succursale de la Villette. Et tandis qu'ils lustrent la robe des vaches et frisent la laine des moutons, la femme, l'amour et le caractère contemporain se transforment et se déforment sans avoir été fixés en des œuvres qui disent aux siècles à venir ce que nous sommes, notre air et notre esprit, et nos passions et nos pensées.

XVIII

LES FLEURS

« La bouquetière Glycéra savait si proprement diversifier la disposition et le mélange des fleurs, qu'avec les mêmes fleurs elle faisait une grande variété de bouquets ; de sorte que le peintre Pausias demeura court, voulant contrefaire à l'envi cette diversité d'ouvrages ; car il ne sut changer sa peinture en tant de façons, comme Glycéra faisait ses bouquets. » Y a-t-il des Glycéras aux environs de la Madeleine ? Quant aux Pausias, ils ne sont pas au Salon. Point de Babet de la bouquetière, mais des maraîchers fleuristes, qui traitent les fleurs comme des légumes : bottes de fleurs, paquets de fleurs, brassées de fleurs, tas de fleurs ; et pas un bouquet. Le bouquet est ancien régime, il est individuel ; la botte convient mieux aux gens de nos jours.

Chenavard trouve le paysage la dernière expression de décadence. Quel jugement doit-il porter sur les peintres de fleurs, et Van Huysum lui inspire-t-il beaucoup d'admiration ? Une tulipe de Marguerite Hartmann, une rose de Van Aalst, un œillet de Catherine Backer ou de Van der Balen ; Redouté, Abraham Mignon, Seghers, Monnoyer, est-ce de l'art ? Non, ce n'est que de la peinture.

Ce jugement n'est pas pour plaire à beaucoup, et on y répondra par cette pensée, que le critique qui parle ainsi ne comprend pas le mérite et le charme du procédé. Je ne reconnais que la peinture dans un Monnoyer ; mais l'art, c'est la pensée ou la passion, et là où il n'y a ni pensée, ni passion, il n'y a pas d'art. Je renverrai les fleurs aux décors ; mais un décor est tout un paysage, et parmi les peintres de décors sont des artistes d'un merveilleux talent que

l'esthétique néglige bien à tort. Les fleurs ne peuvent être placées que parmi les accessoires de l'art décoratif; sujets de tableaux, elles sont inadmissibles, pour les rares esprits qui ont le sens hiérarchique dans tous les ordres d'idées. Que Seghers enguirlande une Vierge de Rubens, que Monnoyer sème de bouquets les panneaux, les trumeaux de Trianon et de Marly, mais jamais des fleurs ne seront et ne feront un tableau.

Van Huysum composait ses toiles, M. Jean Benner entasse, empile, c'est une botte, et M. J. P. Lays, un tas. L'État a acheté l'étalage de M. Grivolas; mais il n'a acheté ni *le Rêve* de M. de Chavannes, ni le *Saint Julien l'Hospitalier* d'Aman Jean; ni le *Saint Lievin* de M. Vanaise. S'il est une catégorie de peintres à décourager, ce sont les fleuristes. Achille Cesbron, *A l'emballage*, des fleurs en pots, comme cela ferait bien au Salon carré ! M. Brideau a entouré d'une guirlande de pensées un médaillon de N.-S. Voilà un emploi à la Seghers, qui est excellent et auquel il n'y a rien à redire, bien au contraire. Les *Fleurs d'Été*, de M^me Prévost Roqueplan, le *Buisson de roses*, de M. Louis Lemaire, sont exquis comme panneaux peints à fleurs; comme tableaux, ils n'existent pas. Un botaniste ou un maniaque du coloris aurait seul la navrante niaiserie de s'appesantir sur les fleurs; toutefois, entrons aux Arts décoratifs; il y en a beaucoup, et elles sont là, à leur place : *Pivoines et Chrysanthèmes*, de M. Aublet. Le dessus de porte de M. La Chaise est joli, un splendide bouquet est comme oublié, au bord d'une console où un perroquet crie, devant un in-quarto ouvert et appuyé contre une sphère.

Il faut signaler les *Pivoines* de M^lle de Vomone. Et maintenant les fleuristes voudraient-ils d'un conseil ? Puisque c'est par incapacité (car je n'admets pas d'autres raisons) qu'ils se réduisent à l'avant-dernier des genres, un peu d'imagination pourrait les sauver. Par exemple, voici un bouquet de bal posé sur une console, à côté est un gant qu'on vient de quitter, un gant encore chaud, très souple et qui garde un air de main, un semblant de geste; ce gant suffit à mon imagination pour évoquer la femme et le bal. Autre : sur une haie d'aubépine un fichu qui a l'air d'être tombé dans une lutte amoureuse. Autre encore : des vêtements de femme, sur une brassée de fleurs, indiquant qu'elle se baigne. On peut varier à l'infini, mais la règle que je crée est celle-ci : dans un tableau de fleurs, il faut qu'on sente la femme, qu'on la pressente, qu'on se la figure, toute absente qu'elle est. Et pour tous les tableaux de fleurs qui ne seront

pas *émus* et qui n'évoqueront aucun sentiment moral, qu'ils soient exclus du Salon, et renvoyés à celui des Arts décoratifs, je le demande, sans souci de ce que mon esthétique, trop haute pour les lâchetés de l'éclectisme, pourra soulever des protestations. Critique, je ne discute pas, je juge.

XIX

BODEGONES

M. Charles de Saint-Genois doit être jeune, puisque c'est la première fois que je le rencontre au Salon, et je ne veux pas, lui qui arrive, l'envelopper dans la même malédiction que M. Philippe Rousseau, cet endurci du pâté froid et du concombre. Ce jeune peintre a voulu essayer ses pinceaux, tâter sa palette, mais que l'an prochain nous ne le retrouvions pas dans cet office de la peinture où M. Philippe Rousseau expose *Une botte d'asperges*. Je faisais la moue aux fleurs; voici des légumes. Ce n'est plus même bon pour des panneaux de portes. Une botte d'asperges, quelle décoration, même pour le ministère de l'agriculture! Puisque M. Philippe Rousseau peint des asperges, c'est qu'on les lui achète. Je ne dirai pas ce que je pense des acheteurs, cela qualifierait le peintre en même temps, et je ne veux pas être mal avec le Bouguereau des cuisines.

En face de *la Soupe des réservistes*, de M. Marius Roy, qui a eu une troisième médaille, voyez comme elle fume l'autre *Soupe aux choux*, de M. Dominique Rozier, et comme les bourgeois, ces ventrus, la hument des yeux! Il n'y a qu'une seule place pour ces *bodegones*, le restaurant du jardin, toute cette mangeaille doit être là où l'on mange. Se figure-t-on une *Soupe aux choux* dans un musée d'Italie, ou le stock de *Harengs saurs* de M. Pierrat. Des harengs saurs ne feront jamais un tableau, et il n'y a pas de mépris suffisant pour l'ignominie de ce genre, qui ne peut plaire qu'aux bourgeois, et les bourgeois n'existant pas, il ne plaît donc à personne. Il faut donc chasser les *bodegones* de partout, des musées, des salons et des critiques, et je me reproche même de descendre jusqu'à le proscrire, ce genre de table d'hôte et de goinfre, que seul Rabelais a su rendre colossal et ironiquement épique.

J'ai indiqué comment les fleurs pouvaient être intéressantes; mais quel sentiment mettre dans le pâté froid et les flacons de

pickle de la *Table de cuisine* de M. Zacharian, et dans le *Pot-au-feu* de M. Vollon? cela n'a pas de signification. Pommes de Catherine Backer, poires de Boël, melons de Van Brussel, raisins de Van Essen, fraises de Hardimé, dessertes de David de Heem, le grand maître des fruits, tout cela n'appartient qu'à la peinture; à l'art, non.

M. Monginot s'impose cette année par la composition ingénieuse de ses pendants : *Buveurs de sang* et *Buveurs de lait;* mais est-il convenable qu'un artiste qui peut peindre une aussi jolie page que celui qui tient la queue de la jolie fille en gris de lin du *Paon revêtu,* s'acoquine à des volailles, à des poissons, préfère aux pages, aux princesses et au palais, l'étal des Halles. M. Sicard s'y délecte, aux Halles, et il nous rapporte *une Plumeuse.* Ces peintures de cuisine sont dégoûtantes, à parler net; elles prouvent et dans les artistes et dans le public, une aberration esthétique, inqualifiable. Chardin est un grand coloriste, mais il faut être un bourgeois comme Diderot, pour s'extasier devant la raie ouverte. Je ne connais qu'une seule nature morte qui soit de l'art, le *Bœuf éventré* de Rembrandt au Louvre; le reste, et par le reste j'entends David de Heem comme M. Vollon, n'est pas même bon pour la décoration d'une porte; et qu'on n'oublie pas que les *bodegones* sont le dernier radotage d'un art fini. L'art de Flandre a son dernier coup de pinceau dans la tulipe de Van Huysum, et celui de l'Espagne, si fort, si local, si moderne qu'on l'a appelé la théologie de la peinture, a fini dans la spirale d'écorce de citron des Menendez. Aussi sont-ils sinistres dans leur grotesquerie et dans leur bêtise, ces *bodegones,* tableaux qui ne sont pas des tableaux, peinture qui n'est pas de l'art, procédé de l'œil et de la main; oui, ils sont sinistres et menaçants, beaucoup plus que tous les autres abus du procédé, et je n'en sais qu'une définition : C'est le *gâtisme* de la peinture, et gâteux qui les peint et gâteux qui s'y plaît.

XX

ACCESSOIRES

Sous quelle autre rubrique que celle d'ustensiliers et de garçons d'accessoires désigner ceux qui font un tableau avec un gorgerin, une buire, un coffret?

M. Blaise Desgoffes a un trop beau procédé pour qu'on ne lui dise pas que l'emploi qu'il en fait est dérisoire ; mais je concède que ses deux panneaux d'orfèvrerie et de bibelots donnent une impression de luxe, que cela est décoratif et même acceptable dans un musée, car il groupe des objets d'art et son faire est éclatant. Les pièces d'armure, de M. Olivetti, sont bien traitées ainsi que le *Présent* de M. Visconti ; ces deux épées et ce casque sur un coussin ont bon air aristocratique, féodal, et qui fait du bien à voir, parmi le temps de bourgeoisie qui court. M^{lle} Meller a entassé les instruments de tout un orchestre, cela n'a pas de sens, comme le *Présent* de M. Visconti, qui conduit l'imagination du seigneur expéditeur au seigneur destinataire.

M. Delanoy ne doit pas être un orientaliste bien ferré, pour intituler ses armes : *Inde et Orient*. Ce titre est à classer parmi les formules gâteuses que Flaubert collectionnait et Henri Monnier l'aurait mis dans la bouche de M. Prudhomme, cet inqualifiable *Inde et Orient*. Un autre du même, *A la gloire d'un général du passé... ou de l'avenir*, sous le trophée, la carte de l'Alsace-Lorraine, où se profile l'ombre d'une épée. Mais ce qu'il faudrait à la gloire de ce général, ce serait une Victoire Aptère, peinte par Puvis de Chavannes ; et ce qu'il faudrait à l'école française ce serait un ministre des beaux-arts, autocrate comme un shah, et infaillible comme un pape, qui fermât l'exposition à tous les tableaux sans âme ; mais ce serait

oublier que le Salon est surtout la halle aux tableaux, que les plus déplorables artistes ont droit de gagner leur pain; et la charité empiétant sur l'esthétique, je me suis fait, je le constate en finissant, le saint Vincent de Paul des pires pauvretés de la peinture.

SALUT AUX ABSENTS!

A celui qui agrafe le Sphinx à la poitrine d'*Œdipe;* qui évoque *Hélène,* la blanche Tyndaride, sur les remparts de Troie, qui fait apparaître la tête de saint Jean à *Salomé* dansant pour l'obtenir; qui sait le charme de *Jason,* voit sans vertige la *Chute de Phaéton* et met en présence *le Jeune Homme et la Mort;* à l'élève de Lionardo da Vinci le Grand, au peintre hermétique en ce temps hypètre, à Gustave Moreau le subtil, Salut!

A celui qui a retrouvé les genoux étroits de Fontainebleau et la cambrure florentine dans les reins modernes, au vigoureux décadent qui a su moderniser l'Olympe, comme un Banville, à l'élève de Primatice qui a fait renaître la Renaissance au plafond de l'Opéra, à Paul Baudry, Salut!

A celui qui a conçu des fresques grandes comme des livres et qui n'a pas eu de murs où maroufler sa grande synthèse historique, au penseur de l'art, au Pierre de Cornélius français, inconnu et méconnu, au fresquiste des cartons du Panthéon qui est dans la contemplation mystique de la forme du Beau, insoucieux d'œuvres et de gloire, à Paul Chenavard, Salut!

A celui qui a compris la perversité moderne, écrit le grimoire du vice avec des allures de Durer, et fixé les deux plus grandes figures de ce monde, la Femme et le Diable; au peintre-graveur dont les eaux-fortes semblent des rubriques de Balzac et de d'Aurevilly, les deux plus merveilleux poètes en psychologie, au grand maître en modernité et en intensité, au seul abstracteur de la décadence latine, à Félicien Rops, Salut!

Ils ont droit, ces burgraves du Grand Art, à ce que la critique vienne cérémonialement les chercher dans leur silence et leur

ombre splendide. Et d'autant plus ils se dérobent à la gloire, d'autant plus il faut les y contraindre, et au nom de Sainte Esthétique, cette sœur de Sainte Sophie, s'ils refusent d'y marcher, les y traîner!

CONCLUSION

L'Idéal n'est pas telle idée; l'Idéal est *toute idée sublimée, à son point suprême d'harmonie, d'intensité, de subtilité*. Les *Allégories* de Puvis de Chavannes, les *Sataniques* de Félicien Rops; les *Poèmes hermétiques* de Gustave Moreau, sont les trois manifestations exemplaires du triangle immuable de l'idée.

La Tradition n'enseigne que la nécessité d'orienter son œuvre selon l'angle d'harmonie, ou l'angle d'intensité, ou l'angle de subtilité du panthacle esthétique. Rien de plus et c'est là tout le dogme. La Hiérarchie classe les œuvres, comme saint Denis l'Aréopagiste les anges, selon leur degré de spiritualité. Un tableau n'a de valeur que par la pensée ou la passion que l'artiste y incorpore : sans passion, un tableau n'est que de la peinture, non de l'art.

Redire, c'est ne rien dire; refaire, c'est ne rien faire; copier, c'est être l'ombre de quelqu'un, non quelqu'un. L'*Indifférent* de Watteau est esthétiquement supérieur aux pasticheries pseudo-antiques de David; mais Puvis de Chavannes est au-dessus de Watteau, parce que son grand art il l'a créé de toutes pièces, procédé et conception. Il n'y a que deux voies où l'on puisse rencontrer le chef-d'œuvre : l'art sans date qui s'isole du siècle, de Puvis de Chavannes et de Gustave Moreau; et l'art daté d'aujourd'hui qui épouse le siècle et le monte à l'intensité de Félicien Rops.

Ceux qui veulent suivre la voie abstraite objective, du grand art, qu'ils se gardent de Rome et de Venise, tous les maîtres d'apogée sont déjà des décadents; qu'ils étudient avec les primitifs, car ils étudient eux-mêmes avec conscience et naïveté dans leurs adorables œuvres, les Giotto, les Memmi, les Gaddi, les Veneziano, les Orcagna, les Fiesole, les Piero della Francesca. Ceux qui se

résolvent à la voie concrète et subjective, qu'ils rendent leur temps comme Félicien Rops, mais qu'ils en rendent comme lui, la *spiritualité*.

Abstraction ou 1883 : Puvis de Chavannes ou Félicien Rops, c'est entre ces deux extrêmes que le grand art aura lieu, s'il a lieu.

Quant au procédé, il se détraque, dans une incohérence irrémédiable. La suppression des tons intermédiaires et l'abandon des glacis a débandé la palette. Les tons rares de M. Cazin, les tons locaux, les teintes plates, les pleins airs, tout cela, c'est la sénilité et l'hystérie du pinceau. Mais dans un temps où tout s'en va, dans une décadence où les concepts sont tordus et retordus comme par des fous, comment s'étonner que la main soit prise de la même incohérence que l'esprit ?.

Les races latines n'ont que le temps de faire splendide leur bûcher; qu'elles donnent encore des chefs-d'œuvre hâtivement, et tant pis si le pinceau se brise, en échappant de leur main ; l'art finira avec elles ! Mais il risque de finir avant elles — l'art — si l'on s'entête dans l'ineptie de la *vérité physique*. La photographie des couleurs, qu'on trouvera demain, peut faire, et mieux, 2,300 tableaux, des 2,488 qui sont exposés.

Je suis le premier à signaler le péril, et je dois passer pour visionnaire.

Qu'importe ! je crie de toute ma force aux quatre vents de l'art : Peintres, sans *harmonie*, sans *intensité*, sans *subtilité*, les photographes vous égaleront demain, vous surpasseront même et alors vos œuvres apparaîtront ce qu'elles sont devant l'Art : *nulles ;* je suspends hardiment cette inéluctable épée de Damoclès sur vos tableaux : *Prenez garde à la photographie des couleurs.*

LA SCULPTURE

La Sculpture est l'expression des mouvements de l'âme par les mouvements du corps, et la statue qui n'exprime pas un mouvement de l'âme n'est pas une œuvre d'art. Ceci est net, ce semble, et je ne serai pas court sur les sculpteurs : ce sera pour eux un grand tant pis. Ils poussent plus de plaintes qu'un roi Lear sur l'indifférence des critiques, et clament des « ποι ! » plus nombreux que ceux d'Hécube ; car ils se figurent sculpter grec et avoir droit au baiser de Bélise. Eh bien ! qu'ils soient satisfaits, je ferai le tour de leur œuvre et ce ne sera pas le tour d'un monde.

« La peinture est médiocre, mais la sculpture est excellente. » Ce cliché sert à tous les Prudhommes depuis dix ans. Cette année de disgrâce, le cliché a été retouché ainsi : « La peinture nous navre, mais la sculpture nous console ! » Je conçois les navrés de la peinture, mais les consolés de la sculpture ne sont que des distraits et des incompétents. La préséance du jardin sur le premier étage est à démontrer, et à l'admettre, il faut l'étudier avec le soin vétilleux que met Saint-Simon dans d'autres question de préséance.

A être franc, le critique qui a fait « sa peinture » arrive, l'œil fatigué et énervé par la couleur, devant les marbres, et la ligne pure n'actionne plus que très faiblement sa rétine. Quoique le procédé pictural soit beaucoup plus compliqué que le procédé plastique, les bons juges sont plus rares au jardin, sans doute par paresse d'esprit ; car il faut faire un effort d'attention devant un plâtre pour démêler les contours monochromes, tandis que dans un tableau le coloris précise et souligne tout. « La couleur, dit M. d'Aurevilly, est la grande sirène. Une fillette, bouquet de roses, efface la pâle et idéale Rosalinde. Les yeux boivent la couleur et restent enivrés, au point d'en oublier la ligne de la forme pure. Leurs yeux, organes du péché, sont si libertins ! » Au sortir de la peinture, j'ai dessouillé les miens,

en contemplant des Durer, et je les rouvre purifiés, sur les éclatantes blancheurs de la statuaire.

J'ai fait le saint Vincent de Paul, à la peinture, non sans remords, esthétique. Ici, le devoir catholique d'éternelle charité est plus impérieux encore. Matériellement, le sculpteur est toujours plus entravé que le peintre ; le marbre est cher ; et un plâtre ne s'achète pas comme un tableau. On a vu Préault conduisant aux dépotoirs des charretées de bas-reliefs qui ne pouvaient plus tenir dans son atelier trop petit. *Quis talia fando... temperet a lacrymis?* Mais le devoir catholique d'éternelle vérité est le plus inéluctable. L'art, du reste, ne vit-il pas d'abnégation comme la Religion et comme la Passion, cette religion momentanée, désordonnée et sacrilège. L'artiste *bien épris*, au milieu des pires angoisses, dit encore à son art l'adorable vers de Psyché :

C'est moi qui te dois tout, puisque c'est moi qui t'aime !

L'art, c'est le bûcher d'Hercule ; il fait fuir les indignes, consume les faibles, mais les forts l'éteignent avec leur sueur.

L'opinion esthétique, en sculpture, est unanimement païenne. Les mêmes critiques, qui poussent les peintres vers la contemporanéité, repoussent les sculpteurs vers l'antique. Panhellenion et Parthenon, Munich et British Museum sont les deux Mecques. Eh bien ! qu'on jette l'épithète de barbare, toujours levée sur qui ne s'agenouille pas dans la cella ! Métaphysicien de mon état, je cherche le tréfond des œuvres, et je crois que le *Moïse* et le *beau Dieu* d'Amiens sont d'un idéal supérieur à l'*Apollon* et au *Torse* du Belvédère. Alors même, et cela n'est pas, que Phidias serait un plus grand artiste que Michel-Ange ; alors même, et cela n'est pas davantage, que l'art grec serait supérieur en tout et à tout ; alors même que la sculpture ne serait susceptible d'exprimer que l'âme au repos, c'est-à-dire la sérénité ; la paganisation de l'art moderne s'appellerait encore *gâtisme*. Est-il sensé que l'art se chausse éternellement d'un cothurne ? et comment ne sent-on pas le ridicule de porter dans le livre des idées du temps de Périclès, alors que personne n'oserait porter dans la rue les draperies grecques ? La mascarade intellectuelle n'est-elle donc point mascarade, et partant, la métaphysique ne doit-elle pas crier « la chienlit » aux paganisants ? La question est grave, car c'est le paganisme qui a fait dévier en pastiche gréco-romain l'évolution de tout l'art moderne, lors de ce cataclysme esthétique

qu'on qualifie du beau mot de Renaissance. Il faut démontrer ici que l'art grec n'est pas autochtone et ensuite qu'il a enrayé à son tour l'autochtonie de l'art chrétien. Je prends du champ, mais pour un pancrace et y asséner des raisonnements de Crotoniate sur les fronts étroits des pseudo-Athéniens.

Il y a un demi-siècle la Grèce était la toile de fond de l'histoire; mais l'on sait aujourd'hui que le commencement de tout est sémitique et que l'art grec est venu d'Égypte, comme la philosophie platonicienne est sortie de l'initiation de la grande Pyramide. Le hiératisme n'est pas une impuissance, surtout en Égypte où il n'est apparu qu'après ce que l'on appelle la libre imitation de la nature. Qu'ont à envier aux Éginètes la statue de bois de Boulacq, et Khephren et Nefer ? Or, la race qui atteint au Panhellenion peut atteindre au Parthénon. L'Égyptien qui a l'esprit synthétique et sans complexité a choisi l'*immobilité* pour exprimer l'*éternité;* comme le Grec a choisi l'*harmonie* pour rendre la *sérénité*. Évidemment, l'*Hator allaitant Horus* est fort loin des *Parques*, mais les artistes qui du chat ont fait le *Sphinx* me paraissent grands. C'est là le plus admirable symbole plastique qui soit. Pour tout orientaliste, la conception égyptienne prime de mille coudées la conception grecque; mais l'exécution grecque est incomparable, elle présente l'apogée de l'*harmonie*, et l'on n'aura jamais assez de salutations pour louer le *Thésée* et l'*Illyssus*. Seulement qu'on n'ait pas la folie de rechercher le type, en un temps où tout est individuel, et où le canon plastique, base de la théorie ionienne, est impossible, irréalisable et absurde.

Il ne reste d'une civilisation que son art; et si les Grecs avaient *égyptianisé*, comme on veut encore *paganiser* en France, il ne resterait rien de la race aryenne des Yavanas, ces gentilshommes de toute l'humanité. Toutefois, la sculpture latine a été logiquement commencée par des artistes du Bas-Empire, aussi visiblement que les premières basiliques se sont élevées sur les assises mêmes des temples. C'est au VIe siècle que l'on aperçoit le berceau de la sculpture italienne, sous le ciseau des *Maestri Comacini*, du nom de la petite île où ils s'étaient réfugiés. Le porche de San Zeno, à Vérone, appartient à cette époque. Mais c'est dans Pise la Pillarde, où les débris antiques s'entassent, que le ciseau italien brille pour la première fois aux mains de Nicolas, d'un rayon pris aux bas-reliefs gréco-romains. Pendant ce temps, les porches romains se peuplaient de saints, mais à l'Ile-de-France appartient l'immense gloire d'avoir créé la sculpture moderne; les grands chefs-d'œuvre français, le

Dieu et la *Vierge* d'Amiens, sont de la seconde moitié du XIII^e. Les statues ogivales ne doivent rien au paganisme.

« La Renaissance, dit Merodack, dans le *Vice Suprême*, c'est l'envoûtement du génie moderne par le génie antique; les Grecs nous ont jeté un sort, à travers les siècles. »

Et vraiment ! Figurez-vous ce que l'art de Giotto et d'Orcagna aurait produit sans le mouvement Masacciste, mouvement qui en un siècle nous mène au Barroche et au Montorsoli. Jusqu'à la fin du XV^e siècle, la France, sublime au XIII^e, subtile au XIV^e, demeure encore moderne en plastique, et Claux Suter et Colomban ne sont-ils pas des maîtres ? On se plaint d'ignorer les noms des sculpteurs du XIII^e, et comment honore-t-on ceux de Meyt, Colomban, Jean Texier et Jean Juste, qui ont enseveli de leurs mains pieuses l'art français et moderne dans les tombeaux de Brou et de Chartres ? Après l'apogée décorative de Goujon, Pilon et Cousin, qui est une décadence expressive, de par l'influence païenne, nous tombons à Francheville tout de suite. L'école de Fontainebleau nous infuse un florentinisme décadent; et désormais tantôt pompeux, et tantôt *pompette*, soit avec des perruques, soit avec des mouches, on ne saura plus que ressasser l'Olympe et faire les singes devant des moulages. Il faut arriver à Préault, à Clésinger, à David d'Angers, à Jean Du Seigneur, au « bramement » de Rude et au « chahut » de Carpeaux pour trouver du marbre moderne.

Le Musée de sculpture comparée du Trocadéro, où les sculpteurs ne mettent jamais le pied, prouve par la juxtaposition des œuvres antiques et modernes, que le génie français égale le génie grec comme exécution et le surpasse comme conception. Oh ! je sais que l'on va crier au paradoxe et que l'on n'admettra pas une pareille proposition avant un demi-siècle peut-être. Combien de temps les primitifs de la peinture italienne ont-ils attendu justice ? Aujourd'hui même, ceux qui la leur rendent pleinement sont rares. Mais l'heure viendra aussi, si tardive qu'elle soit, pour les primitifs de la sculpture française; et les critiques alors feront comme Charles Blanc, dans la dernière partie de sa vie, un autodafé injuste de ce qu'ils auront si longtemps prôné.

Les modernes sont trop modestes de se mettre à plat ventre devant la *Vénus de Médicis*, quand ils ont fait la *Femme caressant sa Chimère*; qu'ils se relèvent et se dressent, ils ont surpassé les anciens lorsqu'ils ne les ont pas copiés. Quel Alcide nettoiera le palais de l'esthétique des radotages paganisants ? Rien ne se refait,

parce que jamais il ne se rencontrera deux artistes identiques dans deux civilisations différentes. Il faudrait le rire de maître Rabelais pour confondre ces modernes qui vivent moins au soleil qu'au gaz, « sifflets d'ébène », dès minuit, font valser des poupées en corset, et prétendent, ô gâtisme, avoir la tête, l'œil et la main d'un contemporain de Praxitèle !

Félicien Rops disait un jour, à ce propos : « J'ai retrouvé dans un coin d'armoire un chapeau qui a fait, il y a dix ans, les beaux jours de Bruxelles et de Pesth ; j'ai voulu le mettre, et je n'ai plus retrouvé le *geste*.... » Il paraît que le geste ionien est plus facile à retrouver. En bonne foi, est-ce qu'une seule des tentatives d'imitation antique a réussi ? Quel imbécile prendrait jamais du Donatello, du Sanballo, du Goujon, du Puget pour de l'antique ? Les Florentins et les Français n'ont gagné, à imiter l'antique, que la compromission de leur individualité ; ils ont été moins franchement florentins, mais nullement grecs et nullement antiques.

La venue du Christianisme sépare le monde moderne du monde antique, d'une façon absolue. Le monothéisme substitué à la « Pot Bouille » des Dieux change toute la métaphysique et crée l'individualisme. Le Christ a revêtu la forme humaine et dès lors l'homme s'impose une dignité nouvelle ; c'est la naissance du *punto d'honore* qui sera tout le théâtre espagnol et la moitié de nos mœurs. Les horizons mystiques ouvrent leur infinité à la spéculation. Désormais l'œil humain ne sera plus serein parce qu'il verra trop, trop haut, trop profond, trop sublime, trop impossible. Avec le sens moral, ce grand apport de l'Évangile à l'humanité, éclôt l'amour idéal, cette déviation du mysticisme sur la créature. Voilà les grands traits de l'âme moderne, et voyez s'ils sont susceptibles d'être exprimés par l'harmonie inexpressive des Grecs. *Sanité*, voilà pour le corps ; *Sérénité*, voici pour l'âme ; et c'est là toute la statuaire antique. La Sanité, c'est le bien-porter, la digestion facile et l'enfantement sans douleur. La Sérénité, c'est le non-désir, ou le désir satisfait. Comment placez-vous à la tête de l'art humain ceux dont l'idéal est si borné qu'ils ont pu le réaliser ? Croyez-vous qu'Ictinus concevait un temple plus beau que son Parthénon et Phidias un dieu plus dieu que son Jupiter Olympien ? Non. Ils ne voyaient pas au delà de leur œuvre, ils ne voyaient pas au delà de la terre. Mais demandez à Pierre de Montereau si la Sainte-Chapelle est bien ce qu'il avait rêvé, et Pierre de Montereau secouera la tête et vous montrera le ciel. Demandez à Léonard si le Christ du *Cenacolo* est celui qu'il

conçoit, Léonard répondra qu'il n'a su faire que la caricature de son Dieu. Demandez à Michel-Ange si son épopée de la Chapelle Médicis exprime bien tout le désespoir de son âme catholique et florentine, et Michel-Ange répondra que c'est là du sourire, auprès des colères de sa pensée! Eh bien! le Buonarotti, qui est le premier ciseau de tous les temps, aurait le droit de dire à Phidias, en un dialogue des morts à la Lucien : « Grec, j'estime plus haut mon âme pleine d'infini, que ton corps plein de grâces; tes formes sont parfaites, mes pensées sont surhumaines, c'est à toi de m'envier! »

La sculpture française contemporaine est encore la première du monde. MM. Chapu, Paul Dubois, Falguière, Delaplanche, Mercié et Barrias sont les maîtres et sont des maîtres, susceptibles de chefs-d'œuvre. Seulement, hormis M. Paul Dubois qui est nettement florentin, tous créent dans la voie abstraite de M. de Chavannes; et leurs œuvres n'expriment rien de leur temps, et c'est là une grande tristesse pour une époque, que d'être désavouée par ses artistes, et c'est une grande infériorité pour les artistes de ne pas être les retentissants échos de leur milieu. Je comprends la nausée qu'inspire notre décadence, mais Michel-Ange se fit une Muse de sa fureur contre le siècle, comme Dante. Ces géants ont immortalisé les passions qui gehennaient autour d'eux et ils n'en sont que plus grands d'avoir vibré avec leur âge. Ah! si les sculpteurs avaient de la pensée, est-ce qu'ils ne nous auraient pas donné une *Melancholia*? Mais la pensée et les sculpteurs, c'est la philosophie allemande et le sens commun; leur rencontre ne se verra jamais. On les dit plus bêtes que leur marbre et je crois qu'on a raison : les peintres sont lettrés auprès d'eux; or, sans culture intellectuelle, un artiste n'est qu'un exécutant comme Courbet, et encore Courbet est surtout un paysagiste; pourvu que la nature l'impressionne, il n'a pas besoin de beaucoup d'imagination. Mais le sculpteur qui ne peut, en aucun cas, copier la nature, qui est forcé de choisir les formes, de les pétrifier et de les rendre significatives, qui doit s'interdire tout accessoire, que fera-t-il sans imagination et sans lecture? A voir une œuvre, on juge des connaissances esthétiques de l'artiste; eh bien! aucun de ceux du Salon, même parmi les maîtres, aucun de ces Français et de ces sculpteurs ne paraît savoir que les cathédrales de Chartres, de Reims, de Paris, d'Amiens ont chacune quatre mille statues de pierre! Ils ignorent cette Bible *historiale* qui renferme, n'en déplaise aux ignorants, les chefs-d'œuvre de la sculpture française et ce qu'il faut étudier et continuer si l'on peut, pour sauver

l'art moderne de l'éclectisme, ce chancre esthétique des décadences qui ronge et détruit chez l'artiste la conviction et l'enthousiasme, sans lesquels rien de grand n'est créé. « La Foi en tout », écrivait l'an dernier M. de Chavannes sur la marge d'une gravure et, hélas! la Foi n'est plus en rien. Les sculpteurs n'aiment pas même leur métier. Voyez les florentins, les Bandinelli, avec quel amour ils modèlent le corps humain; quel enivrement de l'anatomie éclate dans le *Jugement dernier!* Michel-Ange, ce penseur, en est ivre! Nos artistes, eux, font « rond » sans signification de modelé; ils ne sont pas même des rhéteurs en plastique.

« Savez-vous bien ce que c'est qu'un sculpteur? » s'écrie quelque part M. Claretie, et il fait le portrait enthousiaste du... praticien. Entrons dans l'atelier. Le sculpteur crayonne : quoi? il n'en sait rien. Il ébauche une académie, cette sottise de l'enseignement, car il faudrait défendre aux élèves de copier une pose qui n'exprime pas un sentiment, et une académie n'exprime rien. Demandez à ce sculpteur ce qu'il fait, il vous répondra qu'il cherche *un mouvement*. Il en trouve un! il établit sa selle et saisit la glaise; sa maquette terminée n'est qu'une académie, c'est-à-dire *rien*. Il prépare son armature et fait le plâtre. Comme on ne peut pas imprimer au livret du Salon : *Un mouvement; Statue plâtre*, il prie un ami qui a un peu de littérature ou d'histoire de baptiser ce mouvement. L'ami choisit dans ses souvenirs, qui ne sont pas millionnaires, quelqu'un de la mythologie ou du passé qui aille à ce mouvement, et dès lors, c'est une œuvre qui est exposée et quelquefois médaillée; alors le sculpteur songe au marbre et appelle un praticien, italien d'ordinaire, lui montre le plâtre et s'en va chercher un autre mouvement. Qu'on le sache, 'est le praticien qui fait la statue; il a tout le mérite de l'exécution; et quel est celui du sculpteur? la conception qui est nulle, et le *mouvement*, le fameux mouvement, qui en sollicite un autre, du pied — celui-là — dans ces tas de plâtres. Le combat corps à corps du sculpteur avec son bloc, cette sorte de lutte de Jacob avec l'Ange, ils y renoncent, ces lâches, qui n'aiment ni leur art, ni leur œuvre, et qui tremblent et fuient, débiles et impuissants, devant le marbre, pour petite que soit la pièce. Oui, ce sont des mains mercenaires, des mains d'ouvriers qui font les statues aujourd'hui, et ils croient, ces sculpteurs naïfs, que l'on ne verra pas le coup de ciseau bête, industriel, commercial du praticien; et ils ne rougissent pas de ce crime esthétique. Tout sculpteur qui emploie le praticien, ne fût-ce que pour dégrossir, n'est pas un

artiste. Ah! vous ne voulez pas vous fatiguer! vous voulez enfanter sans douleur! cette opération magique et divine de créer la forme humaine, agitée de passions, ne vaut pas votre sueur et vous vous en remettez au mercenaire pour échauffer le marbre froid et lui insuffler la vie morale! Pierre Cornélius a fait peindre ses cartons par ses élèves, et ses fresques glaciales n'ont aucun effet même sur le spectateur le plus vibrant. A quoi cela tient-il? cela tient à ceci : Quand on est seul dans la Chapelle Sixtine, on entend les poitrines respirer : c'est l'*ahan* de Michel-Ange, l'*ahan* qu'il poussait tout le jour, dans sa solitude, devant son œuvre, l'*ahan* dont ces murs gardent l'écho. Quand on est seul dans la Chapelle Sixtine, on voit le sang circuler dans les torses; c'est la sueur de Michel-Ange qui s'est séchée avec l'enduit. Quand on est seul dans la Chapelle Sixtine, on entend *penser* les *Sibylles* et les *Prophètes*, ces surhumaines statues polychromes : c'est l'âme de Michel-Ange qui habite ces corps. La sueur de l'artiste, c'est le sang de son œuvre; son *ahan* en est le respir, et son âme en est l'âme! Et vous qui ne voulez pas suer, mauvais sculpteurs! vous qui ne voulez pas *ahanner*, faux artistes! vous qui n'avez pas d'âme! n'entrez jamais dans la Chapelle Médicis, ce Saint des Saints de la sculpture, où Michel-Ange désespère de l'*avenir de son art*, car il vous a *prévus*, goujats du marbre! Et je le ressasserai, avec l'acharnement légitime de la conviction. L'œuvre d'art, comme l'homme, ne vaut que par l'âme. Là où il n'y a pas d'âme, il n'y a ni art, ni homme : et c'est toute l'esthétique. Quant au canon plastique, il n'a jamais pu servir qu'aux Grecs qui l'ont créé; la sculpture moderne doit être basée sur l'*individualité* des formes : et c'est là toute la technie.

Qu'importe que les badauds et les butors du procédé s'insurgent et crient? L'art, ce n'est ni un torse, ni une tête, ni un corps, c'est l'âme, la foi, la passion, la douleur. L'œuvre qui ne *croit pas*, qui ne *chante* pas, qui ne *flambe* pas, qui ne *pleure* pas, oh! viennent les barbares qui la rendent à la matière informe, cette matière usurpatrice de la forme qui enveloppe l'esprit.

L'harmonie est morte avec les Ioniens harmonieux; mais l'intensité et la subtilité, nées catholiques et latines, vivront tant qu'il restera un artiste latin. Hélas! ce n'est pas dire bien longtemps, peut-être. On veut effacer le *Gesta Dei per Francos;* mais qu'on y prenne garde! Tout se tient dans cette formule fatidique, et les deux premiers mots effacés, les deux autres s'effaceront aussi, et ce sera le plus grand deuil que la mémoire humaine ait jamais porté. Mais il

est un art qui gardera toujours, dans l'histoire française, cette devise splendide : la sculpture. C'est au siècle des croisades que les plus belles statues du monde moderne sont sorties de la pierre des porches, et c'est devant ces porches qu'il nous faut aller étudier la tradition nationale du grand art. Et que ce soit, comme disait Massillon, le fruit de ce discours !

En voici l'amertume ! le mot le plus infamant du vocabulaire humain, le mot qui est négateur de l'art, je l'écris au fronton du Salon de Sculpture : *Matérialisme !*

I

LA SCULPTURE CATHOLIQUE

Elle est honteuse pour la foi qu'elle blasphème ; elle est honteuse pour l'art qu'elle nargue ; elle est honteuse pour la France qu'elle ravale dans le plus grand de ses prestiges ! Et ces trois hontes retombent sur le clergé, qui n'est plus une clergie et qui ne veille pas *à la beauté* du culte, comme si la Beauté n'était pas, avec la Bonté et la Vérité, l'une des trois manifestations de Dieu ; elles retombent aussi sur les laïques qui ne voudraient pas mettre en leur antichambre les ignobles statues coloriées devant lesquelles ils s'agenouillent à l'église ; elles retombent enfin sur ces bazars d'objets de piété qui règnent autour de Saint-Sulpice et que l'indignation saccagerait demain, si les catholiques étaient artistes !

A la peinture, il y a deux tableaux qu'on peut qualifier du beau nom de catholiques, le *Saint Julien l'Hospitalier*, de M. Aman Jean, et le *Saint Lievin*, de M. Vanaise ; ils sont dignes du musée du Luxembourg, je dirais plus, d'une église, si les églises actuelles n'étaient pas profanées par toutes les vilenies idiotes et poncives d'un art de marguillier. A la sculpture, il y a en matière catholique : zéro. Première consolation aux navrés de la peinture !

Pour ne point paraître obéir à une boutade, j'étudierai sans exception toutes les pièces de ce procès en triple sacrilège que j'instruis contre les sculpteurs. La plus grosse est une *Décollation de saint Denis*, qui nous vient de Rome. Dans un groupe, l'*intérêt* doit porter sur le héros, et ici le héros c'est le saint. M. Fagel l'a sacrifié au bourreau qui tient l'évêque entre ses jambes littéralement, si bien que, dans ce martyre, le martyr n'est qu'un accessoire, pour légitimer le geste de ce grand diable d'homme vulgaire, qui n'est qu'une académie, qu'un mouvement, lequel n'en fait naître aucun en moi, si ce n'est de blâme. M. Fagel s'est embarrassé de la dalmatique de son évêque, qui en est réduit à l'état de chappe man-

nequine, car la tête de l'auguste vieillard... la tête, la vraie, celle qui n'y est pas sur cette dalmatique et qui devrait y être, je l'ai rencontrée encanaillée parmi les bustes et signée Carriès. C'est bien une face mystique où l'âme a timbré le visage, suivant le beau mot de M. d'Aurevilly; plastiquement, c'est une des remarquables études d'émaciation que je connaisse, en dehors de la sculpture espagnole, si inconnue en France et si admirable, qui seule a su joindre et mêler à la réalité du trompe-l'œil effroyable, le plus violent sentiment chrétien. M. Carriès *sera*, et je l'annonce hardiment comme devant donner des œuvres modernes et intenses. A la suite d'un voyage en Hollande, où il s'éprit de Franz Hals, il exécuta un buste évocatoire aussi merveilleux que son autre de Velasquez; faites d'admiration, ces têtes sont bien près d'être admirables, et sa série de bustes intitulés les *Désespérés* sont d'un art *neuf;* ce simple mot vaut bien des éloges longuement phrasés.

Passons de ce qui singe la force à ce qui singe la grâce, de M. Fagel à M. Lombard. Celui-là décorera des oratoires dans le noble faubourg; il plaira aux femmes du monde qui se connaissent en statues comme en hommes et qui poussent des gloussements admiratifs devant son relief de *Sainte Cécile*, où elles reconnaissent, avec raison, un talent à la Dubuffe fils qui, l'an dernier, exposait un grand panneau où était une *Sainte Cécile*, faubourg Saint-Germain. La sainte de M. Lombard n'est qu'une demoiselle de bonne maison qui joue du piano, non la patronne de la musique. Accoudé au clavecin, un gamin de onze ans, qui n'est pas plus un ange qu'un amour, mais un petit voyou sentimental, tout nu. Un chérubin n'est qu'un poupon, mais un gamin de onze ans est un petit homme. Jamais, hormis Michel-Ange, on n'a osé l'ange même de onze ans, tout nu, et non par pruderie, mais parce qu'un ange n'étant ni jeune homme, ni jeune fille, il faut le réaliser par un androgynat d'une subtilité impossible à atteindre. M. Lombard m'a rappelé M. Dubuffe fils, parce que son relief est un tableau en marbre, genre détestable, décadent, et que nous exécuterons tout à l'heure, en la civique personne de M. Dalou. On a donné une bourse de voyage à M. Lombard, qu'il en profite pour étudier *Mino da Fiesole*, dont la dévotion a le charme de l'*Introduction à la vie dévote*, ce chef-d'œuvre d'atticisme catholique de saint François de Sales; mais si M. Lombard se laisse prendre au Bernin, il est perdu pour l'art et ne sera, ma foi, que ce qu'il est, un charmant sculpteur pour les gens du monde, ces nullités d'un si grand cube de vide.

Saint Labre, quel beau motif pour Alonzo Cano, et quelle laide chose dans les mains de M. Lapayre! Il n'a rien compris au caractère de cette canonisation qui force toute la chrétienté à fléchir le genou devant un homme, sans génie autre que ses vertus. Quel beau thème que cette consécration de l'aristocratie d'intelligence elle-même! La tête de *Sainte Geneviève*, de M. Eugène Robert, n'est autre que celle de la première petite lymphatique venue. M. Masson a fait un excellent de face, aux yeux baissés, mais c'est trop « peuple » de traits pour figurer *Sainte Radegonde*. « Les statues religieuses sont détestables ou plutôt nulles d'inspiration, dit M. d'Aurevilly, c'est le poncif pur, absolu, abêti, plus bête ici que dans tout autre genre de sculpture, et je m'en étonne encore moins. Les artistes actuels, plus ignorants que de jeunes carpes, car les vieilles carpes doivent savoir quelque chose, les artistes actuels, n'ayant ni foi ni instruction religieuse, ne comprennent rien au surnaturel du sujet qu'ils traitent, et pour la plupart ne le traitent que sur commande. Commande, c'est-à-dire mort de l'art. Je l'accepte lorsque c'est Jules II qui en fait une à Michel-Ange. Autrement non. C'est une impertinence de la Protection au Génie, ou une bonté de la Sottise pour la Platitude. » Voici trois commandes. D'abord, le *Tombeau de Monseigneur Fournier*, pour la cathédrale de Nantes, par M. Bayard de la Vingtrie. C'est un édicule d'une architectonique indécise; le prélat est couché et ne se voit pas, à cause de la hauteur du socle, qui est orné de bas-reliefs en bronze, séparés par des statuettes de marbre d'une insignifiance rare. Au reste, comme je ne veux pas faire de compliments au praticien qui a fait ce tombeau, je passe au second qui, lui, est très bas et représente le chanoine Prudhomme, se soulevant dans un geste naïf pour montrer une petite église qui est à côté de lui et qu'il a fait bâtir, sans doute. C'est touchant pour les âmes naïves; pour moi, c'est gâteux. La niaiserie est un blasphème. Enfin, le *Tombeau du cardinal Saint-Marc*, de M. Valentin, qui est le moins mauvais. Grand et maigre, il reste haut dans son agenouillement, cette posture la plus fière qui soit, puisque c'est celle qu'on prend pour parler à Dieu. La tête est longue, le front vaste, l'arcade sourcilière profonde, et, à défaut d'ampleur, cela est grave. Amples et trop lourds sont les plis du manteau. Ah! nous sommes loin du *Tombeau de l'évêque Salutati*, à Fiesole, loin de Juste, de Texier.

Faut-il citer la petite terre cuite à peu près ridicule de M. Cabuchet qui représente Mgr Manigeaud à genoux et tenant un édicule roman? L'*Anachorète* de M. Klein, un hongrois comme Rops, est

une œuvre sinon réussie du moins audacieuse. Figurez-vous un corps michelangesque vieilli et replié dans un renfoncement de tous les membres : ce vieillard lit une Bible, le front dans sa main ; et la contention d'esprit sur un mystère de la Foi est exprimée avec intensité. M. Prévost a trouvé une expression d'abattement remarquable pour *Joseph abandonné*. Quant au *Job* de M. Léofanti, ce n'est qu'un vieux turc. M. Ferrario, en italien qu'il est, a fait une *Madeleine* qui est du pire billon de Canova. M. Picault fait de la critique historique. *Un empereur chrétien*, Valentinien III avec ses deux oursines, *Petit Bijou* et *Innocence*, qu'il nourrissait de chair humaine, dit le livret ; M. Picault a lu le Dictionnaire philosophique et prend l'Arouet pour quelqu'un de sérieux, soit ; son Valentinien assis et les jambes croisées n'est pas d'une trop vilaine plastique, malgré les idées avancées de l'auteur. La *Bethsabée* de M. Pilet se sait regardée et pose ; voilà un de ces mouvements baptisés dont j'ai divulgué la genèse ; encore celui-là est-il des bons. Le *David vainqueur*, de M. Béguine, n'est qu'un devoir d'écolier. Pour la *Judith* de M. Lombard, l'auteur du « tableau » de *Sainte Cécile*, c'est une fort jolie personne, qui tient un grand sabre, mais ce n'est point la forte juive, tueuse d'Holopherne, dont M. Ledrain nous a fait la vraie statue dans sa belle *Histoire d'Israël*. Jeanne d'Arc appartient à la religion, parce qu'elle appartient à la canonisation, comme Colomb, sur qui M. Léon Bloy, le dernier millénaire, vient d'écrire un livre de nabi. Imprécatrice, telle est l'expression du buste de la *Pucelle d'Orléans*, par M. Maugendre Villers. On oublie, et elle vaut un coup d'œil, la statuette du *Pape Urbain II*, de M. Roubaud, le bras étendu tenant l'amict et d'un geste calme et fort. Et c'est tout, je n'ai rien omis ; et j'aurais dû tout omettre ; tout méritait de l'être, même le *Méphistophélès* de M. Hébert, qui déshonore le diable ; cette grande figure que Rops seul, dans l'art entier, a rendue terrible et invincible au rire. Toute cette sculpture, que le diable l'emporte, elle est laide, elle lui appartient, et qu'on me ramène à la nuit du moyen âge où les chefs-d'œuvre étaient plus nombreux que les étoiles au ciel, par une nuit d'été.

II

LA SCULPTURE LYRIQUE

L'Ode est, après la Prière, la grande élévation de l'âme comme l'Enthousiasme, le plus beau des sentiments, après la Foi. Le poète succède au prêtre, dans la hiérarchie esthétique; mais le poète, c'est Michel-Ange, comme Dante; Durer, comme Corneille; Léonard, comme Shakespeare; Delacroix, comme Barbey d'Aurevilly; c'est tout artiste qui trouve des mots, des lignes, des couleurs, des formes, si expressives qu'elles chantent. Ces formes chantantes s'admirent dans l'*Ève*, de Delaplanche; la *Jeanne d'Arc*, de Chapu; le *Tarcinus*, de Falguière; le *Saint Jean*, de Paul Dubois; le *Gloria victis*, de Mercié. On les a vues, l'an dernier, dans l'*Immortalité*, de Chapu, où le mouvement de l'essor exprimait magnifiquement l'aspiration de l'âme vers Dieu.

On les voit, cette année, dans les *Premières Funérailles*, de M. Barrias. Son groupe est lyrique, car il pleure muettement et sans larmes, ainsi que doit pleurer le marbre; le cœur de l'homme qui est une lyre toujours accordée pour la douleur, donne ses plus beaux accents, non dans le bercement du bonheur, mais sous les *pizzicati* du désespoir. Abel, le doux Abel, le premier agneau de Dieu, le premier innocent tué pour son innocence même, le plus ancien des symboles qui annoncent le Sauveur, Abel a été trouvé mort. Depuis qu'ils vivaient du travail de leurs mains et à la sueur de leur front, Adam et Ève avaient bien souffert; du moins ils avaient cru bien souffrir. Mais devant ce cadavre, toutes leurs sueurs et toutes leurs peines ne se présentent plus à leur pensée que comme les délices mêmes du Paradis. Ils avaient oublié le mot terrible de la condamnation du Seigneur : Tu connaîtras la mort. Ils la connaissent maintenant la mort de ce qu'on aime, plus mortelle que sa propre mort. Ils avaient pris leur parti de leur déchéance, ils s'aimaient et se croyaient à l'abri de la main de Dieu, mais voici qu'elle s'appesantit non sur eux, mais sur l'enfant bien-aimé. Ah! comme ils se sont

frappé la poitrine devant le corps d'Abel! Ce n'est pas Caïn qui l'a tué, ce sont eux par leur désobéissance; car s'ils n'eussent pas désobéi, Abel, la victime expiatoire, n'eût pas été immolée. Ils ont pleuré toutes leurs larmes, ils n'en ont plus; leur désespoir est trop grand pour qu'ils gémissent même; immobile et immuable, il habitera leur pensée et leur tombe.

Ce qu'il y a de beau dans ce groupe, c'est que l'imagination reconstitue tout de suite ce qui précède les *Premières funérailles*, et ce qui les suit, car M. Barrias a exprimé la marche navrante de ce père portant le cadavre de son fils, et de cette mère s'arrêtant à chaque pas pour baiser encore cette tête sans vie : premier et imparfait symbole, à l'aurore des temps, de la passion de la Vierge. Oui, ceci est une ode, et partant un chef-d'œuvre. « Il ne faut pas louer à demi, quand on a cette bonne fortune de louer. » Je ne ferai pas à un marbre qui a une âme l'injure de louer le fini de l'exécution. Il a une âme ce groupe. Que dire de plus, si ce n'est que cette âme-là est la seule dans le tas de corps exposés?

III

LA SCULPTURE POÉTIQUE

Les sculpteurs ne se frappent pas le front en lisant Lamartine, et la poésie ne hante guère leur crâne d'hoplite; aussi n'est-ce point le mérite qui classe ici, mais le titre et la prétention, car le critique est forcé de suivre l'artiste sur le terrain où il se place, et de juger selon l'intention.

Celle de M. Devillez est subite, exquise, raffinée, et pour les initiés seulement. Ce très bas-relief n'a pas deux centimètres à sa plus grande saillie, ce n'est qu'un profil à peine incisé, mais elle s'incise en plein relief dans l'esprit du spectateur, cette *Salomé* dont la tête est prise à Léonard malgré la nappe lourde et précise des cheveux calamistrés qui font au cou un garde-nuque guerrier; elle est assise sur ses talons et tient d'un bras étendu le plat où est couchée la tête nimbée du Précurseur; de son autre main, avec une curiosité de femme, elle soulève délicatement la paupière et son œil curieux fixe l'œil vitreux du mort. La plastique assyrio-égyptienne est là d'une maigreur douillette, non osseuse, et jusqu'au glaive à forme bizarre suspendu au mur, tout a un accent singulier. Cette mixture de traits lombards, de formes égyptiennes, produit une impression délicieuse pour un lettré. Cela est de la plus haute subtilité, et M. Devillez pourrait, peut-être, car ce serait trop charmant pour que je n'hésite pas à le croire, donner un maître subtil, un Gustave Moreau, à la sculpture. L'*Ensommeillée,* de M. Delaplanche, est un mouvement gracieux : l'abandon mou du corps, le clos des paupières, le détendu des traits sont bien; mais puisque M. Delaplanche n'en est qu'au plâtre, qu'il débarrasse les jambes des plis épais et inutiles qui alourdissent l'*Ensommeillée*. Il sait le nu et l'a prouvé dans son *Ève*, qui est un des plus fiers coups de ciseau contemporain.

Ce charmant sacripant de *Villon* n'a pas prévu qu'il serait coulé en bronze, pour la nargue des chevaliers du guet et des sainte Hermendad de tous les temps, et qu'il le serait si crânement, si véridi-

quement que l'a fait M. Etcheto. C'est bien là cet excellent mauvais garçon, qu'en notre temps d'égalité devant la loi on aurait envoyé à la Nouvelle-Calédonie, comme récidiviste incorrigible. Singulière inconséquence du sens moral de tous ceux qui ont Villon dans leur bibliothèque, combien le recevraient à leur table, ce bon bec de Paris, tout aux tavernes et tout aux filles et dont le nom est devenu un verbe synonyme de voler. Cela prouve que les poètes, les penseurs et les artistes sont au-dessus des lois sociales, et ont droit aux profondes immunités que reconnaissaient les papes aux Buonarotti et aux Cellini. M. Etcheto nous a donné le *Villon* du Grand Testament; il a su ne pas tomber dans la truanderie, sans fausser le mauvais escholier, selon le goût académique, et désormais l'image de ce délicieux poète parisien, le premier subjectiviste, comme diraient les Allemands, est fixée à jamais, et la statue de M. Etcheto sera le frontispice obligé de toutes les réimpressions des *Ballades* et des *Rymes*. Exhumé de Pompéi ou d'Herculanum, le *Démocrite*, du même statuaire, exciterait un grand concours de faculations; la tête est d'un masque comique mais affiné de modernité; il est vieux et le rire a creusé les plis de l'habitude dans sa face spirituelle. Il tient des oignons, et détail dont je sais gré à M. Etcheto, car c'est une idée, son pied écrase, dédaigneux, un brin de laurier. Voilà un sujet qui n'est pas banal au moins : *Le marchand de masques*, ce petit voyou qui vend le moulage des maîtres contemporains; je ne lui achèterai pas celui de M. d'Aurevilly, car il est aussi peu ressemblant que possible, ni celui de M. Faure qui n'est qu'un chanteur et dont ce n'est pas la place; mais Balzac, Berlioz, Delacroix, Banville sont d'une vérité saisissante; et ce bronze est du bronze littéraire, le meilleur de tous.

Ballade à la lune! un pierrot à la fois ingénu et ironique est assis les jambes croisées et plaque les accords d'une sérénade, les yeux fixés sur un seau d'eau où se reflète le croissant de la Lilith phénicienne. Cette fantaisie de M. Steuer est délicieuse, mi-partie sentimentale et moqueuse, et Henri Heine aurait souri à cette statuette qui est d'une inspiration semblable à l'*Intermezzo* et qui n'a que le tort d'être en bronze; il faut le blanc du marbre à Pierrot, surtout lorsqu'il rappelle le grand mime Debureau, comme ici. Le *Crépuscule*, de M. Boisseau, est gracieux; le mouvement de la femme assise qui allume sa lampe est d'une courbe délicate et harmonique; mais les deux poupons endormis sous son aile sont des accessoires de tableau que la sculpture doit s'interdire. *A l'Immortalité!* elle n'ira pas cette pièce montée qui n'est qu'une clownerie du Cirque,

une apothéose de ballet. Que M. Lemaire lise la ligne que je viens d'écrire et il pensera : « Voilà bien les critiques ; en deux lignes, ils bafouent mon labeur de deux ans ! » Mais je lui demanderai à mon tour, en bonne foi, s'il faut laisser la sculpture faire de l'acrobatie, et si la statique violée ne doit pas être défendue. Droite sur le socle, une femme drapée et debout tient l'urne du souvenir sur le derrière du groupe ; sur le devant, une autre femme assise élève les bras avec un étonnement bien concevable ; car elle voit une figure ailée qui fait la planche dans l'air en enlevant un poète ; et savez-vous ce qui relie et ce qui supporte les deux figures voletantes, des draperies, des draperies courbées et flottantes. Supposez le retable de M. Dalou en ronde bosse et vous aurez une idée de l'absurdité optique et physique du groupe de M. Lemaire. Qu'il y ait là des qualités d'exécution, je n'en ai cure, c'est effroyablement décadent, je ne vois que des statues au bout les unes des autres qui vont me tomber sur la tête, et à être assommé, je demande à choisir le marbre.

M. Desca aussi prend de l'essor, il a mal regardé le Mercure de Jean de Bologne, et il lance son *Ouragan* hors de la statique. Règle absolue, tout ce qui ne peut pas se faire au Cirque ne doit pas se faire en sculpture ; l'exigence n'est pas énorme ; il ne faut pas en induire toutefois que tout ce qui se fait au Cirque est à sculpter. Je ne connais aucun chef-d'œuvre en ronde-bosse, ni moderne, ni antique, où il y ait un seul personnage qui ne touche pas terre ; que M. Hector Lemaire me démente par un exemple, un seul !

M. Charles Gautier « Goujonne bien » comme on dit dans les ateliers ; *la Seine et la Marne* sont décoratives, quoique le pli soit un peu petit, les verticales timides et la réminiscence de la fontaine des Innocents flagrante. Monsieur Osbach, on ne rêve pas dans cette pose mièvre, et votre *rêveuse* se sait regardée.

Abandonnée, une sorte d'Agar au désert, plâtre intense. Cette femme, cette mère épuisée et râlante, est d'une expression plastique remarquable et l'enfant qui se traîne, ses petites lèvres ardemment tendues vers le sein tari, est d'un beau mouvement. C'était lieu à première médaille. M. Gustave Haller joint à la valeur technique, l'intensité excessive. Sous les traits d'une courtisane, au lourd collier, le *Vice renversé* cherche à retenir un coffret qui lui échappe et d'où s'épandent bijoux et pièces d'or. Évidemment, cette figure fait partie d'un groupe ; mais prise séparément, c'est un beau plâtre. La posture de la courtisane, son geste pour retenir son or, sont trouvés. Techniquement, c'est une étude de corps de femme réelle

et vivante, mais c'est surtout une pensée bien rendue. M. Gustave Haller a aussi un médaillon en bronze, le *Printemps*, qui a toutes les qualités plastiques et d'effet du *Vice renversé*, un des rares succès légitimes de cette année.

Les *Remords* que M. Astanières s'est mis sur la conscience, à ne regarder que le format, ferait prendre l'*Hercule Farnèse* pour une statuette. L'*Innocence* de M^{me} Descot est assise et presse le venin d'un serpent dans une coupe; va-t-elle le boire? ce serait trop innocent; sait-elle que c'est du venin et ce n'est plus innocent du tout : dans les deux sens, cela n'est pas excellent.

L'*Immortalité*, de M. Hugues, a l'aile raide, le ventre bien fin de modelé, les seins un peu fatigués; elle grave à coups de ciseau les noms éternels. M. Cambos devrait bien ne pas traiter ses socles comme des mirlitons.

> Après la pluie, où tout fleurit,
> Le beau temps vient, qui nous sourit.

Scribe croirait se lire! et cependant *Après la pluie,* une femme qui a ramené le pan de sa tunique sur sa tête et qui regarde si l'éclaircie va se maintenir, a de la grâce. Seulement la flexion et le penchement du buste est trop prononcé pour que les jambes gardent la verticalité; la moitié du corps se désintéresse du mouvement du buste. M. Cambos sait bien que le mouvement doit être continué de l'orteil aux cheveux, et *vice versa*. Puis, qu'il ne gâte pas ses marbres avec des vers, que je ne veux pas croire de lui, pour son honneur. Messieurs du ciseau, ne touchez pas à la lyre, ni à la critique littéraire, comme M. Barrau : sur la banderole de sa *Poésie française*, il y a Voltaire. Voltaire, poète, cela est plaisant. La *Henriade*, un poème; *Nanine*, une comédie; le *Dictionnaire philosophique*, un livre sérieux, et M. Arouet, un honnête homme, peut-être aussi! Une bourgeoise qui fait la fière n'arrive qu'à être gourmée, et c'est le cas de cette Poésie dont l'air change à mesure qu'on tourne autour d'elle. Vue dans l'axe de son coude et dans la direction de son regard, elle a l'air d'une Suzanne bourgeoise, qui se sentirait contemplée avec les mains, en un madrigal trop précis. Trop d'attributs. La statue ne comporte pas l'accessoire; elle peut tenir une arme, un bâton de commandement, mais rien ne doit charger le socle. Il est horriblement décadent et réservé à la seule peinture de semer des amours aux pieds des allégories. J'offre une deuxième consolation aux navrés de la peinture : c'est que toutes les grosses

pièces de la sculpture sont traitées en tableaux, ce qui est *absurde*, et prouve que notre fameuse école de sculpture est d'une moyenne plus décadente que l'école du Bernin. Et, chose singulière, aucun critique ne signale cette démence, la *statue-tableau*, qui est, je le dis net, le dernier pas que l'on puisse faire dans l'abêtissement de l'art plastique. Si le jury n'était pas ce que sont tous les jurys, il refuserait toute statue-tableau, qu'elles fussent du premier venu ou d'un H. C. Cela aurait diminué l'exposition de cette année des *deux tiers*, et nous n'aurions pas vu la *République* de M. Dalou, à qui je demanderai compte, tout à l'heure, du pastiche de Rubens qu'il a osé.

Le petit bronze de M. A. Maureau : les *Adieux de Mars et de Vénus*, c'est de la Carracherie; mais il y a encore des gens qui croient aux Carrache. Le buste de *Flore*, de M. Osbach, est d'un joli rire. Le torse de la *Poésie lyrique*, de M. Dumilatre, est d'une finesse exquise, mais choquante pour les jambes, que les draperies font trop fortes, et puis que M. Dumilatre ne connaît pas le sens du mot : lyrique. Le génie du *Regret*, que M. Leduc assied, pleurant, le bras autour d'un médaillon, est d'une bonne posture. L'*Ondine de Spa*, de M. Houssin, rentre dans le tableau. La *Misère*, sous les traits d'une affreuse sorcière, crispe ses doigts pointus sur le corps du génie qu'elle a vaincu. Cela n'est point vulgaire, l'exécution a du nerf, et il faut savoir gré à M. Ponsin Andahary de son intention d'être intense. Un geste vraiment fort beau est celui de l'*Aurore*, de M. Rambaud. C'est une plastique noble et un des meilleurs mouvements du Salon, d'autant qu'il exprime bien son sujet.

Titania, l'amante d'Obéron, cette nymphe d'une modernité insuffisante, Shakespeare ne la reconnaîtrait pas! Le mouvement par lequel elle agace, avec une brindille, de petits génies, est gracieux; gracieuses aussi ses jambes, quoique le ventre soit de Calisto. Mais voici de l'accessoire, dans des rocailles, des petits génies. Décadent! — La *Peau d'Ane*, accroupie et pétrissant le gâteau, de M. de Gravillon, est joliment callipyge; les cuisses ont de la fermeté et c'est là un des plus gracieux corps de femme, et il faut qu'il le soit, pour faire pardonner ce que M. de Gravillon appelle son *Tombeau*. Un génie à quatre pattes, sur un pupitre, écrit des noms; dessous le pupitre, M. de Gravillon *in naturalibus*, et ayant pour oreiller un moulage de la *Vénus de Milo*. M. de Gravillon, qui a fait un livre très spirituel, la *Malice des choses*, doit comprendre qu'il n'est pas permis à un sculpteur de prendre un pareil oreiller; c'est une profanation!

La *Nuit*, de M. Paul Vidal, élève un croissant au bout de ses doigts, assise sur le globe, avec flocons de nuages et Amours assortis : Décadent ! — La *Fée*, de M. Saint-Germain, est svelte, mais ce berceau qu'elle touche de sa baguette est un accessoire de tableau : Décadent !

M. Puech sort de l'ordinaire. Sa *Dernière vision* est une étude intéressante de jeune fille amaigrie et alanguie par la maladie ; l'expression du visage extasié a de l'accent. La *Virginie rejetée par les flots* de M. Ogé n'aurait pas déplu à Bernardin de Saint-Pierre, mais qu'aurait pensé Macpherson de l'*Ossian* de M. Vidal, buste qui hésite entre le Druide et le Fleuve ? M. Chéret se moque de la statique, or la critique, qui est la statistique de l'art, ne peut pas laisser passer impunément ces deux bronzes, la *Nuit* et le *Jour*, dont la tête est entourée d'amours aériens. L'aérien n'est pas admissible en statue, et c'est un singulier essor que celui qui soulève les sculpteurs hors des lois mécaniques.

M. Darbefeuille est plus optimiste que clairvoyant, il se figure l'*Avenir* sous les traits d'un éphèbe assis, svelte et fier, et qui appuyé sur l'épée, tient le livre : Force et Pensée ; beau rêve de bronze, mais rêve. La Pensée est tuée puisqu'elle est niée ; la Force, sans la Pensée, est aveugle et l'*Avenir* de M. Darbefeuille ne ressemble point à celui des races latines, qui brisent la croix latine, leur unique et certain palladium. L'avenir de la sculpture poétique en particulier est facile à prévoir... mais Harpocrate fait signe qu'il faut se taire !

IV

LA SCULPTURE PAIENNE

Ils ont honte et se dissimulent, les païens ; ils titrent leurs ressassements de rubriques poétiques ; ils s'ingénient à se glisser dans une autre catégorie et je ne prendrai pas la peine de les démasquer : le paganisme dans l'art moderne, c'est le gâtisme, et cette déclaration suffit à l'intégrité de l'esthétique.

Longus a inspiré la seule païennerie du Salon qui soit charmante. Assis, et leurs jeunes membres nus délicatement embrassés, ils se baisent colombellement ; et ce baiser qui n'est pas encore à la Catulle, mais qui va le devenir, est charmant à voir ; je dirais à entendre s'il n'était pas sourd, comme tout bon baiser doit être. Ah ! M. Guilbert est un habile homme, de même qu'un habile sculpteur. Le moyen de faire la moue et de froncer la lèvre, à l'aspect de ces lèvres qui balbutient le baiser, la seule caresse qui soit plastique, et la seule plastique qui fasse jeter au loin la branche de houx. Ce n'est qu'un baiser, ce groupe, mais un baiser, c'est beaucoup plus que tout, de certaines lèvres, à certaines heures. Il est plus glorieux de se casser les bras à tendre l'arc d'Ulysse, que de n'oser y toucher, et si M. Injalbert s'est trompé, du moins l'erreur est hardie. Son *Titan soutenant le monde* est une conception qui l'a écrasé comme elle écrase le Titan. D'abord une boule, même énorme, sera toujours d'un diamètre appréciable et dès lors ne donnera plus à l'œil l'impression du globe. Ensuite, l'herculéisme en mouvement, la tension nerveuse de tout un corps n'est d'ordinaire que poncive ou admirable ; M. Injalbert est plus près du second adjectif que du premier, mais au lieu de son Titan, que n'a-t-il fait le *Christophore ?* Un géant écrasé par le poids d'un enfant ; voilà qui étonne le crétinisme mo-

derne. Mais quel beau thème pour un Michel-Ange que ces vers de Théophile Gauthier, sur le *Saint Christophe d'Ecija :*

> Je pourrais, comme Atlas, poser sur mes épaules
> La corniche du ciel et les essieux des pôles,
> Mais je ne puis porter cet enfant de six mois
> Avec son globe bleu surmonté d'une croix ;
> Car c'est le fruit divin de la Vierge féconde,
> L'Enfant prédestiné, le Rédempteur du monde ;
> C'est l'esprit triomphant, le Verbe souverain :
> Un tel poids fait plier, même un géant d'airain!

La *Nymphe menaçant un Faune*, de M. Steuer, est charmante. Courbée dans une jolie pose, elle tire l'oreille d'un tout jeune chèvre-pied qui se traîne et crie, car elle menace des ciseaux qu'elle tient les oreilles pointues du jeune faune. La plastique de la nymphe est d'une saveur moderne charmante et originale, ce qui est le grand point.

M. Félix Martin aime Virgile, comme Dante, et le traduit en marbre non dantesque ; il a choisi l'instant où le divin chanteur s'étant retourné, contre sa parole, Mercure ramène Eurydice aux enfers ; comme son homonyme Henri Martin, M. Félix Martin a fait un tableau de son sujet, qui est analogue à celui de la première médaille, et non seulement un tableau, mais une pièce montée ; les trois corps de Mercure, Eurydice et Orphée s'enlèvent assez confusément les uns sur les autres ; il y a enchevêtrement de membres et pour étoffer le socle, Cerbère avec ses trois têtes ; M. Félix Martin a oublié le rocher, le tonneau, la roue et autres accessoires. Cela est tellement antisculptural, que je ne veux pas voir les qualités d'exécution qui, du reste, appartiennent au praticien.

Certes, la *Diane et Endymion*, de M. Damé, est un groupe gracieux ; Endymion dort d'une façon réelle et poétique et le corps de Diane est beau ; mais ce croissant qui fait un fond aux figures, mais cette draperie agitée par le vent, qui fait équilibre et pondère à gauche la courbe aérienne de la déesse et sans laquelle rien ne tiendrait à l'œil, tout cela est décadent et l'effet, dont je ne nie pas le charme, est obtenu par des sophistications de sculpture inacceptables.

Si M. Coulon peut m'expliquer la statique de son groupe, *Flore et Zéphire*, je consens à dire le Bernin et M. Bouguereau grands peintres ! M. d'Épinay fait danser *Callixène* avec assez de morbidezza, mais la tête est banale et le mouillé de la draperie, quoique bien venu, est un artifice qui plaît trop aux bourgeois pour que je le loue. La *Castalia*, de M. Guillaume, est du poncif *rond* le

plus blâmable; plastiquement, c'est la redite des redites. Le *Persée*, de M. de Vauréal, est violent sans force; le mouvement qu'il fait pour ramasser la tête de Méduse n'a rien de triomphant. Dans son panneau de bois, la *Toilette de Vénus*, M. Vauthier a retrouvé quelque chose du Primatice, ce patricien de la ligne décadente.

Adorables et fous et se donnant la main, l'*Amour et la Folie*, de M. Cordonnier, courent et, ma foi, on les suivrait bien plutôt que la *Vérité*, de M. Pallez, qui est niaise. Je suis marri de parler argot, mais si le coup de ciseau était noble, mon mot le serait aussi; c'est bébête, comme dit Hugo dans sa *Légende des Siècles*. Béatement nulle, cette *Vérité* n'a de bien que son puits; mais un puits n'est permis que pour un tableau. La *Source* doit cacher son urne, dit Joubert, et j'ajouterai, la *Vérité* son puits. Accessoire veut dire impuissance d'expression. La *Charité romaine*, de M. Boucher, est un bronze écœurant de ce sujet incestueux, où une fille donne le sein à son frère. Vu par le soupirail d'une prison, ce doit être sublime; mais ici exposé, c'est nauséeux.

M. Marioton a fait un *Diogène* presque tragique; il ne faut toucher aux types que pour les accentuer dans leur sens traditionnel, comme l'a si bien compris M. Etcheto, pour son *Démocrite*. — M. Ottin ignore que pudeur et impudeur sont deux créations chrétiennes, et que *Campaspe se déshabillant devant Apelles* doit avoir le geste de dénudation plus net. M. Runeberg joue à l'Albane; deux Amours, dont l'un pique l'autre d'une flèche, en se laissant verser du vin à son tour, figurent l'*Amour et Bacchus* pouponnisés; c'est ingénieux, mais la Bourgeoisie risque de s'y plaire. *Cupidon* eût manqué au Salon, et M. Marqueste l'y a envoyé dans la posture ronsardisante d'un archerot agenouillé qui décoche un trait.

La *Psyché* de M. Saint-Jean est digne de remarque, et la nymphe *Écho* de M. Gaudez, qui court, la syrinx à la main, est une jolie traduction plastique du *Galatea fugit ad salices sed cupit ante videri*. Mais il y a des Galatées ailleurs que sous les saules, et Carpeaux, ce Michel-Ange « raté », nous les a montrées, échevelant leur danse et narguant l'Olympe, ce rocher de Sisyphe de la grimace antique, que les artistes de tous les peuples font rouler, de gaîté de cœur, damnés volontaires de l'imitation absurde, et singes heureux de singer.

V

LA SCULPTURE HISTORIQUE

La preuve que la dénomination de peinture d'histoire est fausse, c'est qu'on n'a jamais dit sculpture d'histoire ; et cependant elle existe, et a raison d'exister, car elle n'est pas susceptible de tomber dans l'Horace Vernet, ce pioupiou de la peinture, ni dans le Delaroche, ce Bouchardy correct.

Je me hâte d'autant plus de rendre justice à l'habile bas-relief de M. Dalou, que je vais avoir à critiquer son haut-relief, tout à l'heure. Vraiment, cela est bien, non seulement au point de vue technique, mais aussi comme compréhension historique. Toute la scène a lieu entre deux nobles, entre deux marquis : le marquis Riquetti de Mirabeau et le marquis de Dreux-Brézé ; l'un a le génie, l'autre la grâce, et M. Dalou a rendu là un hommage à l'aristocratie qui pour être inconscient n'en est pas moins méritoire. J'avertis toutefois M. Dalou que l'esprit de son relief est antirépublicain et que si j'étais Jacobin je le déclarerais suspect d'attachements aristocratique sur cette seule pièce.

Mirabeau, ce noble qui avait besoin d'activité et qui s'en est donné où il a pu, n'est pas facile à bien piéter, et M. Dalou s'est tiré de cette difficulté, à son honneur. Quant à M. de Dreux-Brézé, il est exquis, oui, exquis ; d'une pureté de race, d'une élégance de maintien, d'un dédain et d'un calme admirables : M. Dalou s'en est-il rendu compte ? Ce marquis écrase l'Assemblée. Il est couvert ; ils sont nu-tête ; il a canne, ils ont les mains vides et grosses et boudinées et rouges, je parie ; il est calme enfin, ils sont soulevés. Je ne connais pas, hors des Van Dyck de Windsor et de Gênes, un gentilhomme plus gentilhomme, un marquis plus marquis que ce marquis ; le Dreux-Brézé de M. Dalou est un chef-d'œuvre de désinvolture et aussi un hommage au faubourg Saint-Germain ; et quoiqu'il ait eu sa grande médaille civique, il mérite plutôt le cordon de Saint-Louis, et je l'attribue, en idée, à sa poitrine démocratique.

Si M. le marquis de Dreux-Brézé n'écrasait pas l'Assemblée entière, on verrait, et un critique doit le voir, qu'il y a là deux mérites à signaler, d'abord l'observation très exacte des lois perspectives; ensuite un grand soin de la ressemblance historique dans les têtes, toutes bien étudiées et sur lesquelles on met facilement les noms. Mais on ne voit dans ce bas-relief qu'un adorable marquis, et dans ce marquis on trouve l'inspiration de ces vers de Musset :

> Reine, reine des cieux, ô mère des amours,
> Noble, pâle beauté, douce aristocratie,
> Fille de la richesse !... O toi, toi qu'on oublie
> .
> As-tu quitté la terre et regagné le Ciel ?
> Nous te retrouverons, perle de Cléopâtre !

Et nous la retrouvons, en effet, splendide et victorieuse par la grâce, jusque dans ce bas-relief républicain !

Voici toute une cohue de statues : *Flandrin, Ingres, Bailly*, etc.

Le *Hoche*, de Clésinger, comme son *Marceau* qui est à l'extérieur du Palais, devant la porte de sortie, sont deux œuvres, fières, vivantes, et romantiques, ce qui sous ma plume est l'adjectif le plus glorieux. *La Mort de Britannicus* de M. Paul Chopin n'est qu'une étude, mais bonne. Quant à l'absence de mouvement que M^{lle} Delattre a baptisé *Sophocle*, ce n'est qu'un jeune drapé et assis. M. Kossowski a représenté Bernard Palissy mettant une bûche dans un four; le geste par lequel il se g— de la réverbération est d'un grand naturel et c'est là la pièce la plus sincère du Salon, comme rendu. — Le *Vercingétorix devant César*, de M. Peyrolle, n'est qu'un brenn, non le Brenn des Brenns. Assez fièrement piétée, la *Jacqueline Robins* de M. Lormier est surtout d'intérêt local pour Saint-Omer. La *Bianca Capello* de M. Ferville Suan n'est pas admissible, quand on connaît celle de Marcello; M. Caravaniez a fait un pastiche moyen âge avec son *Anne de Bretagne;* pour finir, un contemporain glorieux, le *Général Chanzy*, couché et enveloppé dans le drapeau.

VI

LA SCULPTURE CIVIQUE

Ici, l'on s'appelle citoyen ; la chlamyde est une carmagnole, et le moindre bonnet phrygien : sans ambages, il s'agit bien plus de politique gouvernementale que d'esthétique. Aussi les Revues devraient laisser cette partie de la sculpture aux journaux politiques, si la critique n'était pas tenue de suivre l'art jusqu'en ses aberrations et le jury jusque dans ses démences. Qu'on ait médaillé la *Séance du 23 Juin*, soit ; mais englober dans cette récompense un ouvrage qui viole les lois essentielles de la plastique, voilà qui ne peut se supporter ; et puisque le jury est *si jury* que cela, il faut lui faire honte ; car c'en est une que la jaculation des gens du métier devant ce haut-relief.

La République ! le titre promet la virago de Rude, ou la *Matrona potens* de Barbier ; et quoique cette promesse ne soit pas de celles irréalisables, M. Dalou n'en tient pas l'ombre. La République est absente de cet ouvrage qu'elle dénomme. En son lieu et place s'embrassent deux académies ; le vrai titre serait donc le *Baiser de paix ;* mais foin d'une réminiscence catholique ! M. Dalou, mameluck de M. Renan, écho de Pierre Dupont, s'est inspiré de la mirlitonnade suivante :

> La République régnera
> Sur tous les peuples ; et la terre
> Dans la paix se reposera
> De cinq ou six mille ans de guerre !

M. Dalou est un sculpteur abstrait ; il représente la République par sa prétendue conséquence sociale et le troisième mot de sa devise : *Fraternité.*

M. Dalou est-il élève des Jésuites ? il est du moins élève des sculpteurs jésuites, et ce haut-relief n'est qu'un retable d'église jésuite du XVIIIe siècle, à Rome. Je défie qu'on le nie ! Or, les retables jésui-

tiques du siècle dernier sont des tableaux au ciseau; ce qui est la pire aberration de la sculpture, et la décadence au-dessous de quoi il n'y a rien. M. Dalou a-t-il voulu copier Rubens? Il n'y a pas une attitude, un membre, un pouce de modelé qui ne soit pris à la galerie de Marie de Médicis. Donc, ce haut-relief est un *tableau jésuité* XVIII^e siècle, et aussi un pastiche des Rubens, ce qui rogne un peu la médaille d'honneur? mais voyons la composition.

De la Place Navone, M. Dalou calomnie les retables de ses prédécesseurs qui ont toujours une figure principale, un centre qui est à la fois celui de l'intention et du mouvement plastique; c'était bon dans l'ancienne sculpture et M. Dalou a changé tout cela. La *République* ne se tient pas, elle est faite de quatre pièces ou morceaux. Premier morceau, les deux académies qui s'embrassent; second morceau, buste de garibaldien, avec bras en l'air, tête et chapeau Bolivar vu de profil; troisième morceau, filles phrygiennes volantes; quatrième morceau, petit génie. Entre ces quatre morceaux, il y a trois trous, bouchés de la façon suivante : premier trou, entre les filles volantes et le buste de garibaldien, relié par un *paquet* de drapeaux; deuxième trou, entre les filles volantes et les académies, génie avec des fleurs, pour créer une pondération factice au côté gauche; troisième trou, sous les pieds des deux académies, tous les accessoires d'un drame militaire au Cirque impérial. Ces quatre morceaux et ces trois trous, je ne les invente pas, la vérification est simple à faire; et il en sortira pour tout esprit non obscurci par le civisme, que la composition n'est que confusion, car la scène n'est pas double, comme dans la *Transfiguration*, elle est triple; le braillement de droite, l'embrassement du milieu, et la chorégraphie d'en haut. Et dans un haut-relief qui représente la République, des anges sont une inconséquence, et M. Dalou en a mis. Il est vrai qu'ils viennent de l'Eden-Théâtre, ces anges-là; et il est absolument surnaturel que les filles en bonnets phrygiens de M. Dalou fassent un plein air, à l'instar des anges que Delacroix lance sur Héliodore. *Je t'en ai dit assez pour te tirer d'erreur*, public! et je ne m'acharnerai pas. Seulement, je proteste, au nom de la sculpture jésuitique, que le XVIII^e siècle n'a pas eu de retable pareil, et qu'aucun élève de l'Algarde ou de l'Ammanato n'a atteint ce degré d'erreur. Il n'y a point d'inconvénient à ce qu'un peintre peigne au ciseau : la Sixtine est là pour le démontrer. Mais il est désastreux qu'un sculpteur sculpte au pinceau, et le *haut-relief-tableau* est un *crime* de *lèse-sculpture!* M. Dalou a fait pis

que de pasticher Corrège comme le Bernin, il a imité Rubens, le maître le plus opposé aux lois plastiques.

Je n'ai pas à examiner l'habileté d'exécution; je ne la nie pas, du reste, elle est éclatante; mais toi, vieux Buonarotti, Moïse de la sculpture, tu savais que le *tableau sculpté* est la mort de la statuaire et tu aurais jeté ton ciseau devant ce plâtre hérétique aux Normes.

Je ne cite que par pure malveillance, afin que la maladie civique, déjà si répandue, ne fasse pas de nouvelles victimes.

Dans un vaudeville imbécile, *Bébé*, un professeur de droit trouve ingénieux de faire chanter les articles du Code à ses élèves, sur des airs connus. Actuellement, il y a un groupe d'artistes (?) qui illustrent les articles du Code : *la Loi enseignée par les yeux* ou la sculpture *légale*. Voici l'*Instruction obligatoire*; une jeune fille dévêtue, nu-jambes, la chemisette plaquant aux seins, représente la Loi; et comme elle a l'air d'être facile à violer cette jeune fille, M. Lesueur ne produit pas l'effet qu'il cherche. Elle entraîne un mioche, pieds nus, cartable au dos et qui se frotte l'œil du coude. Si l'on forçait les sculpteurs au grand art obligatoire, je crois que M. Lesueur pleurerait plus fort que son mioche. M. Frette intitule *Éducation militaire* la statuette d'un collégien du bataillon scolaire appuyé sur son fusil; il est crâne, il est gentil; mais ce n'est pas Chérubin. Les ouvriers de Bar-le-Duc doivent avoir bonne paye, car c'est de leurs deniers qu'ils élèvent par les mains de M. Croisy une statue à M. Bradfer, beau nom, beau torse entouré de l'écharpe municipale, mais aux habitants de Bar-le-Duc à dire le reste. *Le représentant Baudin tué sur la barricade*, signé Printemps. M. Printemps devrait savoir que la ronde bosse n'admet que les mouvements accomplis et statiquement vraisemblables. Le personnage fatigue l'œil, il tombe et cependant il ne tombe pas, debout et le torse en arrière. Cela est physiquement inadmissible. Le petit *Barra* est le Benjamin des artistes citoyens, voici son buste; à la peinture, il y a sa mort. M. Turquet doit avoir la conscience forte pour porter toutes les toiles et tous les plâtres qu'il a fait commettre.

Le porte-drapeau du bataillon scolaire, pour pendule bien pensante et dans le mouvement, par M^{me} Cailleux. D'une autre dame, M^{me} Thomas, d'une belle allure, un *Cuirassier en vedette*. Troisième *Bataillon scolaire*; de M. Ledru; le gamin étudie sa leçon en tenant son fusil. Monsieur Ledru, une question : Sculptez-vous l'arme au bras? Non, eh bien! donnez les étrivières à monsieur votre fils s'il s'avise de manquer de respect à Homère, au point de le lire en fai-

sant l'exercice. L'*Alsace et la Lorraine*, de M. Champigneulle, vaut mieux que le tableau romance de M. Jean Benner. Sans numéro, partant sans nom d'auteur, une tête colossale de *Danton* qui montre bien que le héros de la Terreur relève non de l'histoire, mais de la pathologie aliéniste. Voici Marat, cette brute hideuse, ce Minotaure dérisoire, accroupi, crasseux, puant, ignoble. Et voilà que la politique, pour un peu, viendrait ici encanailler l'esthétique, comme elle encanaille le Salon. M. Gourgouilhon a envoyé un plâtre dont il faut conserver la mention à l'histoire des ridicules de ce temps : un poupon a quitté le sein de sa nourrice pour saisir un sabre de bois ; c'est intitulé : *Qui vive!* et la Bourgeoisie mettra cela sur ses cheminées. Tout ce patriotisme ridicule aurait mieux sa place ailleurs qu'au Salon ; le patriotisme d'un sculpteur, c'est de faire de la haute sculpture, et toute cette série est du dernier détestable : gâchage de plâtre, gâtisme d'esprit, *Turquet duce*.

VII

LA CONTEMPORANÉITÉ

Elle est possible ! Le « Chahut » de Carpeaux, les têtes de *Désespérés* de M. Carriès le prouvent. La *Dame au pantin*, le *Bout du Sillon*, de Félicien Rops, pourraient être hardiment transportés en ronde bosse, et Pradier qu'on vilipende, ces temps-ci, avait trouvé, dans sa *Poésie légère*, du nu contemporain. Malgré le mot qu'on attribue tantôt à l'austère Sigalon, tantôt au bouillant Préaux, il vaut mieux aller à Bréda qu'à Athènes, parce que, à Bréda, il y a du neuf quoique inférieur ; tandis que, à Athènes, il y a le Minotaure-Poncif qui dévore les originalités. Charles Blanc a répété, toute sa vie durant : « En dépit de tout, la sculpture est un art païen. » Il oubliait Michel-Ange ; il ignorait les primitifs de la sculpture française, comme il ignora longtemps les primitifs de la peinture italienne. Exigences respectives observées, la sculpture n'est-elle pas susceptible d'un Delacroix, d'un Gustave Moreau, d'un Rops ? et si la contemporanéité est trop étroite pour la plastique, la modernité renferme les éléments d'innombrables chefs-d'œuvre. Est-ce qu'Hamlet ne serait pas le sujet d'une statue, comme Œdipe, et le débardeur de Gavarni n'est-il pas plus intéressant que les éternels chèvre-pieds ? Mais, l'œil des sculpteurs est hypnotisé sur l'antique, et les lamentations oiseuses.

La *Douleur maternelle*, de M. Lanson, manque d'intensité. Affaissée dans un fauteuil, les bras pendants, une mère contemple avec l'œil fixe du désespoir, le cadavre de son nouveau-né étendu sur ses genoux. De près l'expression y est, mais elle devient douteuse de loin, et au lieu de la douleur, la face n'exprime plus que la fatigue, elle semble sommeiller. Ce n'est pas là *Niobé*, dont le mouvement est si expressif, qu'on ne s'aperçoit que difficilement de la calme sérénité du visage. Malgré la restriction que je fais sur l'insuffisance expressive de cette terre cuite, c'est peut-être la meilleure contemporanéité du Salon, et l'effort est louable d'avoir fait un pas dans le

temps, au lieu du reculon éternel des sculpteurs. M. Henri Cros est peut-être l'artiste le plus lettré de ce temps; il a retrouvé la peinture à la cire et au feu des anciens, et ressaisi le premier le cautère d'Apelles. Sa connaissance du procédé antique, qui s'affirmera en un livre magistral et prochain, se montre dans un de ses envois qui est en pâte de verre; procédé perdu qu'il a retrouvé. « M. Henri Cros, a dit Charles Blanc, s'est fait une spécialité des bas-reliefs en cire coloriée, et cultive avec grâce, avec délicatesse, ce petit domaine, province rétrocédée à la sculpture, comme dirait le traité de Berlin. » Le bas-relief que M. Henri Cros a envoyé cette année, représentant *la Peinture*, une femme en buste qui tient une palette, est charmant; son buste de terre cuite coloriée, une tête d'*Écossaise* drapée d'un plaid bigarré, est à la sculpture ce que le portrait de femme de M. Desboutin est au Salon de peinture. La *Jeune Contemporaine*, de M. Chatrousse, n'a pas une robe de coupe franche, et le vase qu'elle tient, elle le porte d'une cheminée à une autre, dans le logis cossu et prétentieux de M. Perrichon dont elle est la fille. — C'est à Victor Hugo que nous devons ce macaque qui unit à la crapulerie, le crime; car à tous les vices de son corps, le *Gavroche* ajoute le fusil de l'émeutier. Quelle singulière lubie a eue M. Moreau-Vauthier de modeler ce jeune gorille parisien! La *Cosette* tenant sa poupée, de M. Bottée, est gentille au moins. Lorsqu'on a trop de plaisir à voir une chose et qu'on est aussi bon catholique que je le suis, il est très bon de s'en aller aussitôt en voir une laide, pour ne pas tomber dans l'épicuréisme absolu.... Là je me suis dit : mortifie-toi, mon bonhomme. Et j'ai fait comme M. d'Aurevilly, je me suis mortifié en regardant l'affreuse petite personne en bronze et assise de M. Hippolyte Moreau. *Après le bain*, vous vous attendez à une baigneuse, point; M. Lindberg a modelé un gamin scrofuleux qui se frotte le dos avec une serviette. Le bas-relief de M. Charpentier, l'*Allaitement*, n'a pas d'accent significatif. Une seule chose gracieuse, la *Petite liseuse*, de M. Rech.

La cause de la contemporanéité n'est peut-être pas près d'être gagnée, et ce sera un grand tant pis! pour notre temps qui passera sans laisser de traces plastiques.

VIII

LA FEMME — HABILLÉE — DÉCOLLETÉE — NUE

Joseph de Maistre prétend qu'une religieuse en costume de chœur est susceptible d'égaler esthétiquement n'importe quelle nudité ; et cela n'est point un paradoxe. Qu'on prenne la femme dans ses deux états les plus caractérisés, la sainte et la fille ; nul ne niera que la pudeur de l'une et l'impudeur de l'autre ne soient *doublées* par la robe ; et la robe n'est pas incompatible même avec les pires exigences plastiques, témoins la *Femme caressant sa chimère* et la *Sainte au manteau* du Musée de sculpture comparée. Or, l'imagination peut faire le même travail de *cristallisation*, dirait Stendhal, devant la robe sculptée, que devant la robe réelle et habitée. Si les sculpteurs n'habillent pas la femme, c'est qu'ils manquent de subtilité. Étrange effet de la routine académique, dès que les artistes actuels ne font plus la grimace antique ou la grimace Renaissance, ils tombent dans la gravure de mode. Le mi-corps de M. Étienne Corot ressemble à un patron du *Journal des demoiselles*, ce n'est plus un torse, mais un corset.

Décolletés, la plupart des bustes de femme le sont, sans plaisir pour le spectateur, aux quelques exceptions près que je vais dire. La *Princesse William Bonaparte*, par M. Soldi, mériterait des madrigaux. Pourquoi Mme Clovis Hugues n'a-t-elle pas son costume provençal, le fichu arlésien, c'est le buste tout fait. La *Mauresque* et la *Juive*, de M. Guillemin, ont le tort d'être des pendants, et le pendant a été inventé par le Bourgeois. Mlle *Feyghine*, en Kalékaïri, commandé par M. le duc de Morny ; les plus jolies épaules tombantes portent le cou de la demoiselle de M. Puech ; M. Wallet, *Gersomine* a un buste de toute jeune fille, aux formes encore informes d'une acidité de fruit vert. Je donnerais la pomme du buste à celui singulièrement éphébique de Mme Berthon, si la *Pierrette* de M. Maurice de Gheest

n'était pas si jolie dans sa modernité exquise, délicieusement raffinée, si les jurys n'étaient pas voués au civisme. M. Hercule n'est pas l'Alcide de la sculpture, mais sa *Jeune fille au bracelet* appartient au nu franchement moderne; tout est cambré, les reins et les seins, et aux genoux les jarretières ont laissé leur trace; sur la nuque, les deux courtes nattes achèvent de préciser le déshabillé de ce nu qui, surtout de profil, est agréable à voir; au point de vue moral, il y a là du stupre.

La *Jeunesse*, de M. Carlès, est adorable du haut; la tête est jolie, le tiré des cheveux pudiquement exquis, les bras minces sans maigreur, la gorge très fine et haute, les plans du torse harmoniques; mais au nombril le poncif commence et coule jusqu'aux pieds. La pudiquement impudique *Captive*, de M. Ferville Suan, dont le geste effarouché est si peu farouche, me rappelle cette *Fellah* de Landelle, juste assez dépoitraillée pour agacer sans indécence et qui eut tant de succès.

M. Hiolle a le poncif opulent. Son *Ève* callipyge a des secondes joues excessives; c'est lourd et rond, et, quoique ferme, la chair est épatée en largeur au point d'étonner. Dans la *Charmeuse*, de M. Lami, les plis du bassin, le modelé du dos dans la *Source*, de M. Rambaud, sont bien traités et fort intéressants. La prétendue *Messaline*, de M. Brunet, malgré le réseau d'or de sa gorge, n'est qu'un Clésinger manqué; dans cette donnée de *nundum Satiata*, je signale la quatrième planche des *Sataniques*, de Rops, comme la figuration corybantesque la plus intense. La *Tentation*, de M. Lambert, en donnerait; une jeune fille se hausse pour cueillir un fruit, c'est une étude sans poncivité. M. Prouha a trouvé une idée plastique délicieuse : le *Passage de Vénus*. Sur l'orbe du soleil, en profil courbe, est jeté un corps élégant et souple; et la ligne des seins au ventre est peut-être la plus suavement décorative de tout le Salon; il faut louer aussi le mouvement de la figure qui est aérien et digne de ce maître des formes féminines. *In somnis imperat caro*, telle est l'épigraphe du *Rêve;* c'est le réveil, elle s'étire, tout énervée; mais la promesse de l'épigraphe est loin d'être tenue. On pouvait tirer plus de parti de ce mouvement, en tendant le buste et en faisant remonter les lignes du bassin, ce qui est toujours suave à l'œil. La *Canotière* assise que M. le comte de Follin intitule *Plaisir d'Été*, est gentille dans sa crânerie; c'est là une intéressante contemporanéité, mais ce n'est pas encore l'Anadyomène moderne, qui n'est pas près d'apparaître, non par faute d'écume.

J'ai disposé en diverses catégories le nu féminin, qui est la partie la plus nombreuse comme la meilleure du Salon, mais le mérite est diminué par le caractère physiologique de la préoccupation sexuelle qui obsède physiquement les artistes comme le public.

IX

LA SCULPTURE PITTORESQUE

Un mouvement du corps qui n'en exprime point de l'âme, ou du moins point d'élevé, le *Danseur Napolitain* de Duret par exemple, et le *Vainqueur au combat de coqs* de Falguière, tous les faunes saltants de Pompéi appartiennent à ce genre inférieur au style, le pittoresque. Il n'y est besoin d'aucune pensée et la Bourgeoisie comprend tout de suite.

Il y a de la force dans le bronze de M. Desca : le *Chasseur d'aigle*, qui a terrassé l'oiseau royal et lui jette une lourde pierre. M. Fremiet a mis bien en selle son *Porte-falot* du xv° siècle, c'est élégant, et cependant cela ressemble à un grand joujou. Le *Jeune Gaulois* de M. Delhomme est inviril, et son chignon mal tordu. La grosse pièce de M. Tony Noël, amplification plastique, *uno avulso non deficit alter;* un guerrier tombé, l'autre combat toujours, du Louis Carrache grossi et enflé. Le *Vainqueur,* de M. Sanson, un type fellah, sans accentuation. Le bronze à cire perdue de M. de Vasselot, *Ung Ymaygier du Roy*, a l'accent Renaissance très heureusement prononcé. Le *Routier à cheval*, de M. Tourgueneff, n'est pas le *Colleone*, mais de sa suite. Pour qui a vu Venise et l'œuvre du Verrochio, l'éloge suffit. M. Hugolin, dans le *Repos sur la charrue*, a donné une fierté de pose toute guerrière à son *Bouvier*, qui, casqué, serait un homme d'armes. Que dire du gamin napolitain de M. Catti qui clopine en se tenant un pied; du *Porteur de palanquin japonais*, de M. Fouques, et du *Bateleur* comptant sa recette, de M. Aldebert. Quant à M. Fossé, son *Bûcheron* est une erreur, le rustique est inadmissible en ronde bosse et Millet, sculpteur, ne s'accepterait pas. Le *Charmeur de serpents,* de M. Fremiet, est une

fort jolie statuette, préférable à son *Porte-falot*. Le jeune gamin de M. Vibert, qui joue avec de jeunes chats, intéresse comme nu moderne. Le *Pitre au chien*, de M. de Chamellier, a le mouvement juste et tournant. Ceci est l'inférieur; voici le détestable.

X

LA SCULPTURE BOURGEOISE

La sculpture de genre est absurde, et deux fois absurde l'éclectique jury qui la reçoit. Est-il décent d'exhiber les deux grimaces de M. Yeldo, la *Chanson des vieux Époux* et les *Deux Bossus* ? Ils sont trois qui ont pris le même motif plastique à Florian; d'ordinaire, il y a à chaque Salon un *Aveugle et Paralytique;* cette année, il y a progression, l'État a acquis celui de M. Turcan, et tant pis, pour l'État. M. Ernest Michel a gâché du talent, et beaucoup, à cette oiseuse illustration d'une fable médiocre. Quant à M. Carlier, c'est un habile homme, et s'il n'a pas l'imagination d'un groupe neuf, il a celle d'un titre à l'ordre du jour : *Fraternité*. En somme, il n'y a là que deux académies, l'une sur l'autre, très soignées et finies d'exécution. C'est une pièce de palmarès au concours général et qui, comme on devait s'y attendre, a obtenu une première médaille, moitié civique et moitié de rhétorique : bon humaniste et bon citoyen, M. Carlier est un sculpteur, un artiste, non. La *Vieille histoire*, de M. Guglielmo, une femme du peuple à qui sa fille tient un écheveau; quelle invention ! et que cela ferait bel effet au Pie-Clémentin. M. Ardisson a embourgeoisé le *Petit Samuel*, de Reynolds. La *Sieste*, de M. Johmann, est nauséeuse; un moutard endormi dans un fauteuil et dont la bouillie se répand. Pouah ! M. Manbach fait jouer à trois moutards l'*Huître et les Plaideurs*. — *Ay ! Ay !* C'est M. Benlliure qui fait pousser ce cri à un gamin dont un caniche happe le pantalon; le *Balcon andalou*, de M. Susillo, plairait aux amateurs de M. Worms, et le *Baiser maternel*, de M. Laporte, à ceux de MM. Laugée. Aux vitrines des marchands, cela se voit; mais au Salon, on devrait être à l'abri de semblables sculptures commerciales !

LES BUSTES

« Lord Byron qui était le plus grand poète et le visage le plus beau de toute l'Angleterre, répugnait au buste, a dit M. d'Aurevilly.... Nous n'avons plus de ces timidités fières, de ces nobles craintes d'être au-dessous de l'idéal. » L'idéal! ils s'en soucient bien! sculpteurs et bourgeois! Il n'est pas un matelassier ou un avocat qui ne puisse avoir son buste, signé du nom qu'il voudra. En Grèce, il en était autrement, et Alexandre « se déguisait en Dieu, » comme dit Ch. Blanc, pour figurer pour les statères. A Rome appartient le déshonneur d'avoir prostitué le marbre au buste du premier consul venu. Les sculpteurs d'aujourd'hui n'ont pas plus le sens esthétique que les avocats le sens moral; et tout client leur est bon. Mais si le jury est gâteux et admet le buste de M. Prudhomme, il n'aura pas de mention ici. Je tirerai seulement de ce dépotoir de la bourgeoisie, les iconiques qualifiés : M. Edgard La Selve, œuvre remarquable, de M. Bastet; l'empereur *Alexandre II*, mort et vivant, d'une vérité qui fait honneur au prince Romuald Giedroye, mais qui fait honte à la race Slave d'avoir des empereurs si laids. Voici M. de Sainte-Beuve, surnommé Sainte-Bévue, et qui a une tête de chanoine réjoui. M. Labiche n'existe pas, quoiqu'il soit de l'Académie, car il est de la bourgeoisie, et M^{lle} Thomas n'ira pas plus à la postérité que son modèle, alors même qu'elle se coifferait d'un chapeau de paille d'Italie. Et dire qu'il y a des gens assez de leur bourgeoisie, pour parler de M. d'Aurevilly pour l'Académie, quand M. Labiche en est! Je copie un alinéa de son Salon unique dans tous les sens du mot qui montre que rien n'a changé depuis 1872 à 1882. « Tel le compte des bustes-portraits pris dans les hommes célèbres du temps qui viennent trouver le regard au Salon... Ceux qui ne le trouvent point, leur insignifiance mérite le silence. Après eux viennent les anonymes qui ne mettent pas leur nom au livret mais leur nez dans la

salle, et le passent au *speculum* du public.... Assurément ces anonymes font très bien de n'avoir pas de nom. Figaro, en arrangeant son tribunal, disait : « Et la canaille derrière. » Laissons donc la canaille des bustes derrière nous. »

Dédaigner la canaille, c'est tout ce qu'on lui doit ; mais la bâtonner serait mieux et j'aurais le plus esthétique des plaisirs à voir tous ces bustes difformes, réduits en morceaux informes, et je bafoue de l'épithète d'industriels, tous les modeleurs de bustes qui déshonorent la sculpture et salissent le Salon de véritables ordures plastiques !

SALUT AUX ABSENTS!

A celui qui fait entendre ses voix à *Jeanne d'Arc*, qui élargit jusqu'aux étoiles le geste auguste du *Semeur*, et sur le tombeau de Jean Reynaud a exprimé admirablement l'*envolée* de l'âme vers Dieu; à Chapu, le premier sculpteur de ce temps, Salut!

A celui dont le *Courage militaire* rappelle le *Piensiero;* qui exalte le geste du précurseur encore enfant et criant dans le désert; qui a trouvé l'allure de Mantegna dans sa *Méditation*, et pris un *Chanteur* à Lucca Della Robbia; à Paul Dubois, Salut!

A celui qui a retrouvé dans son David le ciseau de Donatello, hardi sculpteur qui a crié dans la défaite, ce mot superbement vrai, quand il s'agit de la fille aînée de l'Église : *Gloria Victis!* A Mercié, Salut!

A celui qui dompte les fauves; et du désert les jette dans l'art, mugissants et formidables, au Barye II, qui n'a envoyé qu'un coq, mais fier comme un brenn; à Caïn, Salut!

CONCLUSION

La Sculpture est la fille aînée de l'Architecture; selon la hiérarchie et l'histoire, la peinture n'est que la cadette, toute l'antiquité durant : même dans les temps modernes si elle est venue à tout primer, ce n'est qu'en sortant des mains des sculpteurs. Le ciseau de Nicolas Pisano creuse le premier sillon de l'art italien; et l'école Florentine doit beaucoup aux peintres orfèvres. En France, jusqu'au xve siècle, nos peintres sont ymaigiers et verriers, et la statue fut, après la cathédrale, notre gloire. La Renaissance seule donne le pas sur la statue, et le tableau l'a gardé, si ce n'est en droit, du moins en fait.

La critique a mis en circulation une fausseté manifeste, la suprématie de la sculpture contemporaine sur la peinture. Il est de notoriété que le niveau intellectuel de la majorité des sculpteurs est bien au-dessous de celui des peintres, et tel auteur d'une bonne ronde-bosse n'a qu'une âme de maçon et un esprit de rustre. L'originalité plastique, plus difficile, je l'accorde, est aussi d'une rareté bien singulière. Où sont donc les sculpteurs originaux? Sont-ce MM. Dubois, Falguière, Mercié, Chapu, Delaplanche, qui copient bel et bien les Italiens du xve siècle, et si évidemment que chacune de leurs œuvres rappelle une œuvre florentine? Comme art, la priorité de la sculpture n'est pas niable; comme artistes contemporains, je n'admets aucune supériorité de MM. Chapu, Dubois, Falguière, Mercié, Delaplanche, sur MM. Puvis de Chavannes, Gustave Moreau, Baudry, Hébert, Rops, Jules Breton. Quant au niveau de l'école, je livre ces dix points suivants à la méditation des compétents : 1° Statue vient de *stare*, et un quart des statues sont hors de leur aplomb; 2° la chorégraphie et la pièce montée, dont l'*Immortalité*, de M. Hector Lemaire, est le type odieux; 3° les reliefs-tableaux, tableaux;

4° l'abus idiot de l'accessoire et le compliqué du piédestal ; 5° la fréquente inconvenance de la matière : ce qui est très mouvementé en marbre, et ce qui est calme en bronze ; 6° la sculpture de genre qui est une profanation et un abrutissement ; 7° l'encanaillement du plâtre dans les bustes ; 8° la suppression des plans intermédiaires dans le modèle feminin ; 9° l'emploi général du praticien pour le marbre ; 10° le manque d'individualité des formes qui est obligatoire, hors du type.

Ces considérants incomplets, et que je n'ai pas la place de plus amplement formuler, suffisent, ce semble, à réduire au paradoxe l'assertion trop répétée de la préséance du ciseau. Cette opinion singulière vient de la précision inéluctable du procédé plastique, où les sophistications et les fautes grossières sont impossibles ; et, considéré au point de vue élogieux, dire que la plupart des sculpteurs savent *le métier de leur art,* ne les monte pas bien haut. On a rejeté le canon païen, ce qui est un progrès ; quand ces messieurs voudront bien sortir de Florence et du xve siècle pour revenir en France et au xixe siècle, le progrès sera énorme. Mais le voudront-ils ? Carpeaux, un vrai maître, peut ne pas leur sembler digne d'être suivi. Eh bien ! qu'ils reprennent la sculpture française du xiiie siècle, qu'ils continuent notre art autochtone, catholique, et qu'ils tâchent, je les en supplie, de sauver dans leurs œuvres de demain quelque chose de la plastique moderne. Elle existe ; il n'y a qu'à ouvrir les yeux, pour ceux qui les ont capables de voir ; et de rendre les corps mêmes dont Balzac et Barbey d'Aurevilly nous ont sculpté les âmes.

ARCHITECTURE

L'Architecture est le plus élevé et le générateur de tous les arts du dessin ; et s'il vient ici en troisième ligne, c'est que les architectes d'aujourd'hui ne sont guère que des constructeurs, des ingénieurs, des entrepreneurs de bâtisse. On ne sait plus faire une église ; on ne fait plus de palais, et, civile ou militaire, l'architecture actuelle est une honte.

Depuis la Révolution, on n'a fait que des pastiches, c'est-à-dire néant. Toutes les bâtisses de ce siècle violent les deux lois hors desquelles il n'y a plus que de la construction incohérente : 1° Tout profil architectonique correspond à une idée et ne peut être employé que pour un monument adéquat à cette idée, sous peine d'absurde ; exemples : l'architrave et la prédominance des horizontales dans une église catholique, Notre-Dame-de-Lorette, Saint-Augustin, la Madeleine. 2° Il faut qu'il y ait unité harmonique entre tous les profils d'un monument ; exemple : l'incohérence du Casino de Monte-Carlo. Pourquoi les arcades Rivoli sont-elles « bêtes » et celles des Procuraties, à Venise, et des rues de Bologne, poétiques? A MM. les architectes de répondre, s'ils le peuvent. Je constate le fait et je crois que le monument étant d'esprit collectif ne peut plus naître dans une civilisation où la bourgeoisie domine et où l'individualisme a pris toutes les coudées possibles. Un archéologue anglais a qualifié d' « égoïste » l'architecture contemporaine et l'épithète lui restera. Je sais que l'architecture n'est pas seulement un art, c'est une science ; mais cette monographie est intitulée : *L'esthétique au Salon* et je n'ai à m'occuper que de l'art ; aussi serai-je sur l'architecture d'une brièveté choquante, aux yeux de plusieurs ; car il n'y a point d'art ici, ni d'artistes, mais des ingénieurs.

Depuis un siècle, il n'a pas même été question d'un style nou-

veau ; nul ne songe à cet irréalisable, et le pastiche composite est la règle sans exception. Je comprends que pour les églises, les hôtels de ville, on emploie encore l'architectonique archaïque, puisque ces monuments ont relativement la même destination que jadis ; mais *novus ædium et rerum nascitur ordo*. Un nouvel ordre de choses nécessite de nouvelles formes architectoniques, ce semble. Les gares de chemin de fer devraient être construites avec quelque originalité. Point. Jusqu'aux théâtres, tout est copie composite ; et que les Parisiens seraient moins fiers de leur salle du Grand-Opéra, s'ils connaissaient celle du théâtre Farnèse, à Parme !

J'ai consciencieusement considéré tous les châssis et je n'ai vu que des bâtisses qui sont de *bonnes* constructions, mais nullement *belles* et partant interdites à ma critique. Des *mairies*, des *casernes*, des *lycées*, des *cercles*, des *abattoirs*, des *écoles laïques*, ce sont des *utilités* et ce mot les juge.

Il y a bien une série de projets pour la reconstruction de la Sorbonne, mais la critique en serait plus grande qu'intéressante. Le théâtre de la Comédie-Parisienne, avec sa façade plate et la bigarrure de ses briques émaillées, ne peut pas passer pour un monument. M. Hans Mackart, le plus déplorable des peintres, après M. Bouguereau, est un architecte extravagant au delà du vraisemblable. Son *Palais* n'est qu'un décor de féerie pour l'Eden-Théâtre, mais même comme toile de fond cela ne serait que baroque, tellement le mauvais goût en est prétentieux ; M^{lle} Prudhomme, qui a lavé beaucoup d'aquarelles et qui rêve d'épouser un prince, doit rêver de ce palais si bourgeois dans sa pompe sotte. En revanche, la *Façade de l'Exposition d'Amsterdam* fait le plus grand honneur à M. Motte. Cette décoration hindoue, modifiée suivant le climat hollandais, est le meilleur châssis du Salon, de beaucoup.

Après les ingénieurs, les décorateurs qui ne sont pas des ingénieux. Les *Mâts de la place de la République* ne porteront pas bien haut la gloire de M. Mayeux et ce n'est point la peine d'exposer cela.

Nombre de décorations exécutées à Paris, entre autres un Salon Louis XVI, chez M. de Rothschild. Le reste de l'exposition d'architecture n'est qu'une exposition d'aquarelles. Les *Vieilles maisons de Laval*, de M. Diet, et deux cents autres, Clérisseau, Hubert Robert et Panini.

Toutes les restaurations sont intéressantes, mais au point de vue archéologique, et je le répète, je n'ai à m'enquérir ici que de l'art

vivant. Je mentionnerai toutefois, à cause de son importance, le *Palais ducal d'Urbin,* de M. Masqueray, qui est certainement le plus beau spécimen féodal du xv^e siècle italien.

Restaurez, MM. les architectes, sauvez les monuments du passé pour faire pardonner de n'en savoir plus faire.

CARTONS ET DESSINS

Oh ! nous ne sommes pas ici à Hampton-Court et les deux seuls cartons exposés sont loin d'être admirables. *La lutte pour la vie*, de M. Villé, est d'un ingrisme plus qu'insuffisant, et la composition est si obtuse qu'on n'en découvrirait jamais le sujet : le livret consulté, on ne le découvre pas encore. *L'Éducation de la Vierge*, de M. Drouillard, est loin des images de piété de la Société de Dusseldorff; c'est mieux cependant que les tableaux religieux ordinaires. M. Froment, bien connu des lecteurs de l'*Artiste*, a ici le plus gracieux dessin, les *Grâces enseignant*. La *Jeune fille* rêveuse de Mlle Beaury Saurel, excellent fusain. M. Élie Laurent, dans ses *Jeunes filles regardant des gravures*, a trouvé des robes hésitantes entre le moyen âge et nos jours, d'un grand charme. L'étude de tête de femme empanachée, de Mlle Poitevin, a de la saveur, et M. Desportes a une tête de jeune fille d'un accent tout printanier; mais le meilleur portrait est celui de Maurice Rollinat, le poète des *Névroses* et bientôt de l'*Abîme humain*.

L'illustration de l'*Enfer* qu'expose M. Hillemacher est une œuvre importante; mais je ne conçois pas qu'une autre ligne que la ligne florentine puisse paraphraser le Dante, cet Homère catholique plus grand que l'autre. — Le trait caractérisé des Léonard, des Michel-Ange est mort à tout jamais, et en comparant par la pensée le moindre dessin du XVIe siècle, les études de Bandinelli que l'*Artiste* a publiées, par exemple, on sent que nous avons beau nous faire illusion, nous sommes horriblement inférieurs au moindre maître du XVe siècle. Toutefois les deux dessins de M. Laurens, le *Tonsuré* et *Mérowig en prière*, sont fort beaux, et bien supérieurs à ses tableaux; cette illustration sera vraiment hors ligne.

MINIATURES

Il y aurait un beau livre à faire sur cet art charmant qu'on ne regarde guère qu'avec des yeux d'archéologue. « Les miniatures, a dit M. Didron avec beaucoup de justesse, sont des vitraux sur parchemin, opaques et qui réfléchissent la lumière au lieu de la réfracter. Le procédé est le même pour l'enlumineur sur verre ou sur le parchemin ; le feu de la moufle ou le feu du soleil séchera les hachures. » Lorsqu'on voudra faire l'histoire de l'art moderne, c'est là qu'il faudra la commencer, car on a des miniatures du v^e siècle, tandis que les verrières d'Angers, les plus anciennes, sont du xi^e siècle. On a estimé à dix mille le nombre des manuscrits à miniatures de Paris et à un million les compositions qu'ils renferment et dont la variété est infinie, car il n'y a pas que des Heures et des Sacramentaires, mais aussi des historiens et jusqu'à des bestiaires et des volucraires. La pensée esthétique, jusqu'au xiv^e siècle, est dans les manuscrits ainsi que la paraphrase de la symbolique compliquée des verrières ; et ceci est à remarquer, toute miniature est unique. J'avoue que pour qui a vu le *Bréviaire Grimani*, il est difficile de considérer comme miniatures la *Lola*, type d'impure à la Gavarni, de M^{me} Herbelin, la femme au boa de M^{me} Clarisse Bernamont, les deux miss de M^{me} Mocquart, et la fillette au fichu de M^{lle} Caroline Grensy.

Au siècle dernier on a fait de jolies miniatures, mais intimes, pour être données d'amant à maîtresse. La miniature est essentiellement une peinture sentimentale et privée, qui n'intéresse que les amis du modèle quand il n'est ni très joli, ni très historique, et c'est largement le cas des miniatures du Salon. En outre le procédé de la miniature doit tendre à ne pas laisser trace des soies du pinceau, ce que Mesdames les miniaturistes violent outrageusement.

AQUARELLES

Ce sont les gens du monde et les miss anglaises qui ont un peu déconsidéré l'aquarelle, en y touchant. Sans compter les admirables aquarelles de Gustave Moreau que possède M. Hayem, il ne faut pas oublier que les *Sataniques*, de Félicien Rops, ont été primement faites à l'aquarelle, ce qui lave à jamais le genre de sa réputation d'afféterie et de fadeur.

Il y a de très jolies teintes dans la *Gitana* jouant de la mandoline, de M. Philippe de Bourbon. Les cadres de M. Larson intitulés : *Potiron* et *Gelée blanche*, sont des impressions d'une extrême justesse. M. King est Anglais, son envoi le dit plus que son nom, par la pointe de mystère et de curiosité que fait naître sa *Mariana*, une dame très à la mode, auprès d'une ferme. L'*Effet de matin* à Rome, de M. Christian Swidig, est d'une tonalité terne bien étudiée. Toute charmante dans sa crânerie, l'*Incroyable*, de M. Lafourcade. Beaucoup de femmes non jolies, charmantes; celle en blanc, assise au bord de l'eau, de M. Bruneau; une autre cueillant des fleurs, de M. Diaqué, et une série de MM. Cortazzo, Halle, Daux, parmi lesquelles il faut mettre hors de pair la dame très habillée de M. Béthune, et celle au rideau bleu, de M. Gaston Gérard. L'énumération pourrait durer et ce serait à tort pour ce petit art... d'amateurs.

PASTELS

Latour et la Rosalba seraient contents de M. Émile Lévy. La peinture à l'huile n'a pas plus de fermeté que ses crayons de pâte, et son portrait de demoiselle en rose est un chef-d'œuvre dans le genre, tout simplement. L'*Aurore*, de M. Fantin-Latour, est une figure bien délicieuse et qui rend ce peintre inexcusable de s'obstiner à pourtraire des bourgeois.

La *Jeune Polonaise*, de M. Ch. Landelle, figure délicate et suave ; j'en dirai presque autant de la fillette de M. Breslau. La *Grisette*, de M. Schlesinger, qui croise une veste sur ses épaules nues, a de jolis yeux.

M. Desportes a eu l'idée singulière, en donnant presque les proportions de nature à une dame qui sort d'une grille, par la neige. — Les *Moines défricheurs*, de M. Maréchal de Metz, ont du style. Un chef d'ordre explique à ses religieux que le travail de la terre est digne de leurs mains ; mais les autres pastels ne le sont pas d'être mentionnés.

GRAVURE

L'eau-forte est la maîtresse gravure, parce qu'elle constitue un art vibrant, passionné, où l'imagination peut se donner hardiment carrière. Malheureusement, le maître sans égal du genre, celui qui a fait dire les plus étonnantes, les plus singulières choses aux morsures du cuivre, Félicien Rops, n'est pas ici.

Les *Parisiennes*, de M. Somm, sont d'exquises et vivantes études qui valent autant que peintes. La morsure de M. Renouard est incisive et pittoresque au plus haut point dans ses deux séries de l'Opéra; *Le premier harpiste*, par exemple, est une modernité où l'accent fantastique ajoute un intérêt singulier. Évidemment, MM. Renouard et Somm sont les plus originaux des artistes qui ont exposé. Pour ce qui est des *architectures*, comme on dit, *Une place neuve à Angers* et *Cour Sainte-Gesmes*, que publie l'*Artiste*, de M. Huault Dupuy, sont les plus remarquables et méritaient d'être médaillées. Le *Zuyderzée, près d'Amsterdam*, et les *Environs de Dordrecht* sont fort remarquables et on reconnaît tout de suite que M. Storm Cravesande est l'élève de M. F. Rops. Parmi les gravures au burin de l'ancienne école à tailles classiques, la *Tête de jeune homme*, d'après Palma le vieux, par M. Danguin, un chef-d'œuvre. Fort remarquable est la *Petite fille anglaise* de M. Bracquemond, d'après Baudry. De M. Hanriot, les *Souvenirs* de Chaplin où la morbidesse du Boucher du second Empire est étonnamment rendue. La plus intéressante des séries exposées, celle de M. Lalauze, d'après Eugène Lami, pour illustrer Musset; quant à sa *Vérité*, d'après Baudry, je lui préfère celle que M. Nargeot a gravée pour l'*Artiste* l'année dernière. A signaler une planche intéressante de M. Aglaüs Bouvenne, *Souvenirs de Fontainebleau*, d'après Th. Rousseau.

La lithographie est tombée dans un discrédit tout à fait injuste.

Je n'en veux pour preuve que les deux pierres étonnantes de M. Fantin-Latour : *Parsifal* et *Évocation!* Aucun autre mode de gravure ne rendra aussi bien Delacroix, Decamps; et Gavarni à lui seul a fait sur la pierre plus de chefs-d'œuvre qu'il n'y en a dans dix Salons.

La gravure sur bois, arrivée à l'extrême perfection, cherche et rencontre les effets du burin dans la *Femme à la Tulipe* de M^{me} Prunaire, d'après Toudouze. M. C. Bellanger est arrivé à l'intensité de l'eau-forte dans l'*Affûtage des outils*, d'après M. Lhermitte.

Si j'arrête ici les mentions, c'est faute d'espace; la gravure française est excellente, et je n'aurais que des éloges à faire. Toutefois, un fait patent, c'est que la gravure des tableaux n'a plus de raison d'être; depuis les photographies de Braun.

Il est une variété de la sculpture qui va disparaissant, la glyptique. La gravure en pierres fines n'a été un art qu'en Grèce; camées et intailles modernes pastichent piètrement et rentrent dans la joaillerie. — La gravure en médaille, qu'ont illustrée les Varin, les Dupré, les Duvivier, tombe en désuétude; et comment s'en étonner? Nos actes sont-ils sujets à médaille? Où sont les victoires qui, d'un coup d'aile, feront tomber le balancier? A cette heure, il n'y a qu'un triomphe, celui de Bourgeoisie, mais le bronze, la matière inerte s'y refuserait.

ÉMAUX — PORCELAINES — FAIENCES

Ici tout est médiocre et terne et sale et incolore. L'art des Della Robbia, des Cuzio, des Xaniho da Rovigo, des Pénicaud, des Courtois, que Claudius Popelin avait restauré, est tombé au-dessous de tout. La *Joconde,* de M. Georges Jean, est une caricature, de même la *tête de Christ* du Vinci de Mlle Cabis. Dans son crucifiement d'après Flandrin, Mlle Collas a semé le fond de son tryptique de poudre à sécher l'encre. Bref, le seul émail, c'est l'émail blanc, de la *Vénus* de M. Mercié, à la peinture. Les Porcelaines de M. Taxile Doat sont très délicates et en blanc laiteux sur bleu et vert tendres; les deux *Farandoles,* le *Triomphe de Silène* ont une valeur de dessin et de composition. Mlle Hortense Richard règne sur le reste, avec la *Sainte famille* de M. Bouguereau, c'est porcelaine d'après porcelaine.

Les Faïences valent un peu moins encore et les marchands n'en voudraient pas pour leur montre, tellement le coloris en est laid et la cuisson manquée. A signaler une contemporanéité, *Première au rendez-vous,* mais la touche est grosse. La *Fuite en Egypte,* de Mlle Alix, d'après Dürer, est la mascarade d'un chef-d'œuvre.

A l'instar de M. d'Aurevilly, je ne crois pas aux femmes dans l'art; elles n'ont produit jamais que de l'estimable; et il s'en faut que les faïences qui règnent dans la galerie du premier étage soient dignes de la moindre estime.

J'aperçois, au bout du jardin, Palissy qui met une bûche à son four. Eh! qu'il ferait mieux, le grand potier, d'en fracasser toute cette vaisselle qui déshonore l'art pour lequel il a tant peiné!

CONCLUSION

L'Art français est encore le premier du monde, grâce à une vingtaine d'artistes qui possèdent la qualité suprême : le style. Supprimez ces vingt maîtres, et ce qu'on appelle l'école française apparaîtra ce qu'elle est : une cohue talonnée et bientôt égalée par les Américains et les Belges.

La démocratie politique n'est pas de mon ressort; mais je veux bafouer ici la démocratie artistique. En art, un peuple ne vaut pas un homme et un million d'œuvres estimables ne pèse pas un chef-d'œuvre. L'Art est plus qu'une Aristocratie : une Féodalité, et autour des quelques grands barons auxquels je rends l'hommage-lige, il y a trop de truands, de reîtres, de routiers, en un mot de canaille! Dix mille peintres, mille sculpteurs, un nombre indéfini d'ingénieurs qui s'intitulent architectes effrontément! Ce n'est plus une école, c'est une horde, et pis que barbare, bourgeoise. L'art, cette vocation, comme le sacerdoce, devient une carrière, comme le notariat, et une mode aussi. On ne rencontre par les rues que boîtes de couleurs et rouleaux de musique. M. Prudhomme fait tourner joyeusement ses pouces. Sa fille lave des aquarelles, son fils peint des *bodegones*, et jamais l'art, à ses yeux, n'a été aussi florissant. « *L'art, en France, s'est élevé à la hauteur d'une industrie; et c'est une des branches du commerce national qui a le plus d'avenir.* » Voilà ce que j'ai entendu, textuellement, au Salon même, et il ne se trompait pas, ce bourgeois! A quelle époque, en quel lieu, a-t-on jamais vu l'exhibition annuelle de 5,000 œuvres d'art sur 10,000 envois? Cette production est monstrueuse. Le flot des médiocres, qui a déjà submergé tout le reste, submergera l'Art aussi, si l'on n'écrase sous le mépris et l'invective l'hydre de la bourgeoisie — la plus horrible, car elle n'a rien de terrible dans ses millions de têtes — que sa bêtise irrémédiable.

La vulgarisation, voilà le grand crime de l'intelligence moderne,

c'est Prospero se ravalant jusqu'à servir Caliban; c'est Ariel, les ailes arrachées et traîné au ruisseau; c'est l'école française qui, au lieu de forcer le public à s'élever, se ravale jusqu'à lui! La vulgarisation, c'est la gâtisme d'une civilisation finie. L'art, ce sommet qu'il faut rendre inaccessible, on en fait un niveau dérisoire; l'art, cette initiation où il ne faut accueillir que les prédestinés, on en fait un lieu commun, au gré de la foule. Singulière aberration d'une époque idiotisée par M. Renan et sa bande d'Allemands! on veut convier le peuple aux fêtes de l'idéal et on ne parle que laïcité! Je prononce, l'histoire à la main, qu'il n'y a que le catholicisme qui ait pu et qui puisse être populaire sans cesser d'être sublime, et accessible à tous sans s'abaisser; et c'est une des preuves surnaturelles de sa vérité. Hors de l'Église, l'Art n'est plus qu'un hermétisme. Les *Allégories* de Chavannes, les lyrismes symboliques de Gustave Moreau, les *Sataniques* de Félicien Rops, ne sont compréhensibles qu'aux seuls initiés.

Quant aux artistes qui ravalent leurs œuvres jusqu'à la compréhension de M. Prudhomme, ils ne sont que des peintres *Prudhommes*. Qu'on le sache! l'applaudissement du public n'est qu'un bruit batracien; l'autorité en matière d'esthétique appartient aux métaphysiciens; car le grand art n'est que de la métaphysique figurative.

Si, au cours de ma critique, j'ai demandé des médailles, me plaçant au point de vue de l'intérêt matériel des artistes, je proteste ici de mon mépris pour les jurys, les académies, les examens, les professeurs, les croix, les médailles, et autres grotesqueries de ce temps. Quant à ma sévérité prétendue, elle vient de ce que j'ai une notion très élevée du devoir de l'artiste et que je m'efforce de l'inculquer. L'art est le seul prestige qui reste intact à la France; elle règne encore sur le monde au nom de l'esthétique. Nos vainqueurs de 1871 ne sont pas dignes de nettoyer les palettes de Puvis de Chavannes et de Moreau, de mouiller le plâtre de Chapu ou d'essuyer les cuivres de Rops; cela est évident. Toutefois le patriotisme qui s'aveugle n'est pas le vrai; quatorze siècles font vieille une civilisation, et si le pas actuel se maintient, si le blasphème continue, je déclare que nous sommes et à une fin d'art, et à une fin de race.

La latinité est en péril, en péril métaphysique, grâce à M. Renan et sa bande! De toutes les Frances, la France esthétique est la seule encore debout : mais elle est menacée, hélas!

Quand Polonius demande à Hamlet ce qu'il lit : Des mots! des mots! des mots! répond le prince du Danemark. Eh bien! à la fin de cette étude sur le Salon, si on me demande ce que j'ai vu, en de-

hors de quelques exceptions soigneusement faites, je répondrai : Des lignes! des formes! des couleurs!

Ce qui fait la valeur d'un sentiment est aussi ce qui fait la force d'une doctrine. Or, la tradition est constante dans son unique enseignement qu'il est opportun de resserrer; *l'œuvre d'art est le sentiment d'une idée sublimée à son plus haut point d'harmonie, ou d'intensité ou de subtilité.* Quant à la hiérarchie, je n'ose pas même en prononcer le nom; il est étrangement séditieux, à cette heure de notre histoire; je dirai cependant que si la France est glorieuse, c'est par l'héroïsme de ses chevaliers et non par la probité de ses notaires. L'artiste doit être un paladin acharné à la recherche symbolique du Saint-Graal, un croisant toujours furieux contre la Bourgeoisie!

L'Artiste, né de la grande Renaissance romantique, combat depuis plus d'un demi-siècle, avec ces trois pennons : Balzac, Delacroix, Berlioz; il a le droit, et il donne à son salonier, d'être sans merci pour les ennemis de l'art. Ce droit, M. J. Barbey d'Aurevilly l'a consacré par un beau mot — beau pour l'*Artiste* — beau pour ses directeurs : « C'est une œuvre de dévouement esthétique que de maintenir ce dernier boulevard du romantisme. » Appuyé sur cette haute parole du connétable des lettres françaises, et pour maintenir l'implacable vérité, je déclare que l'école française est à plat ventre devant la Bourgeoisie. Oui, de la cimaise à la plinthe, du premier étage au jardin, il n'y a pas trace d'autres préoccupations que *plaire aux bourgeois*. Eh bien! Artistes Prudhommes, que ces lauriers-sauces vous soient doux. J'inscris sur les portes fermées du Salon de 1883, cette épitaphe, la pire, qui venge l'Idéal blasphémé : *Salon bourgeois!*

TABLE DES MATIÈRES

	Pages.
Dédicace à M^{me} Clémentine H. Couve	V
Lettre de Jules Barbey d'Aurevilly	XI

LE SALON DE 1882

Considérations esthétiques	13
Le Matérialisme dans l'Art	13
L'Art mystique et la Critique contemporaine	17
Le Salon de peinture de 1882	22
Les Arts décoratifs	34
La Sculpture	38

L'ESTHÉTIQUE DU SALON DE 1883

I. La Peinture catholique	58
II. La Peinture lyrique	66
III. La Peinture poétique	69
IV. La Peinture décorative	74
V. La Peinture païenne	78
VI. La Peinture historique	81
VII. La Peinture civique	84
VIII. La Contemporanéité	86
IX. La Femme, habillée, déshabillée, nue	93
X. Portraits de Femmes	101
XI. Portraits d'Hommes	108
XII. Les Rustiques	112
XIII. Les Paysages	124
XIV. Marines et Marins	133
XV. Le Genre Bourgeois	139

	Pages.
XVI. L'Orientalisme	143
XVII. Les Animaux	145
XVIII. Les Fleurs	147
XIX. Bodegones	150
XX. Accessoires	152
Salut aux Absents!	154
Conclusion	156
La Sculpture	158
I. La Sculpture catholique	167
II. La Sculpture lyrique	171
III. La Sculpture poétique	173
IV. La Sculpture païenne	179
V. La Sculpture historique	182
VI. La Sculpture civique	184
VII. La Contemporanéité	188
VIII. La Femme, habillée, décolletée, nue	190
IX. La Sculpture pittoresque	193
X. La Sculpture bourgeoise	195
Les Bustes	196
Salut aux Absents!	198
Conclusion	199
Architecture	201
Cartons et dessins	204
Miniatures	205
Aquarelles	206
Pastels	207
Gravure	208
Émaux, porcelaines, faïences	210
Conclusion	211

FIN

Paris. — Charles Unsinger, imprimeur, 83, rue du Bac.

www.ingramcontent.com/pod-product-compliance
Lightning Source LLC
Chambersburg PA
CBHW071530220526
45469CB00003B/718